Edible Selby

尋味世界餐桌

陶德・塞爾比 Todd Selby ｜著｜　潘昱均 ｜譯｜

尋味世界餐桌

從歐美到亞洲，走進主廚、釀酒人、烘焙師、
乳酪師、採食者、咖啡師、餐廳老闆、農漁牧業者、
食物實驗者的美味人生

作　者	陶德・塞爾比（Todd Selby）
翻　譯	潘昱均
主　編	曹　慧
編輯協力	邱秋娟
美術設計	比比司設計工作室
行銷企畫	蔡緯蓉
社　長	郭重興
發行人兼 出版總監	曾大福
總編輯	曹　慧
編輯出版	奇光出版
	E-mail: lumieres@bookrep.com.tw
發　行	遠足文化事業股份有限公司　http://www.bookrep.com.tw
	23141新北市新店區民權路108-4號8樓
	電話：（02）22181417
	客服專線：0800-221029　傳真：（02）86671065
	郵撥帳號：19504465
	戶名：遠足文化事業股份有限公司
法律顧問	華洋法律事務所　蘇文生律師
印　製	凱林彩印股份有限公司
初版一刷	2014年5月
定　價	500元

國家圖書館出版品預行編目（CIP）資料

尋味世界餐桌：從歐美到亞洲，走進主廚、釀酒人、烘焙
師、乳酪師、採食者、咖啡師、餐廳老闆、農漁牧業者、
食物實驗者的美味人生／陶德.塞爾比(Todd Selby)著；潘昱
均譯. ~ 初版. ~ 新北市：奇光出版：遠足文化發行, 2014.05
　　面；　公分
譯自：Edible Selby
ISBN 978-986-89809-6-9(平裝)

1.人像攝影 2.飲食風俗

957.5　　　　　　　　　　　　　　　　103006286

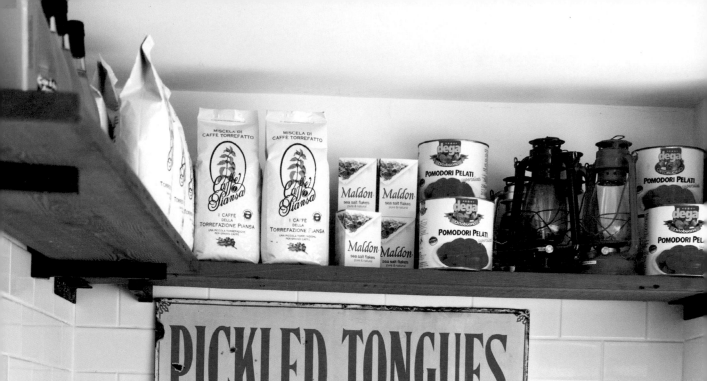

↑ 醃舌頭、小牛頭、牛胸線永在架上。

TABLE OF CONTENTS

Mistral 160

Mistral餐廳
│瑞典，安海德多朗│

Captains of Industry

166

企業領袖手工店│澳洲，墨爾本│

Tartine Bakery

172

Tartine烘焙坊│加州，舊金山│

L'Osteria Senz'Oste

176

沒老闆小酒館
│義大利，瓦多比亞迪尼│

Towpath

186

曳船道咖啡館│英國，倫敦│

Next

190

Next餐廳
│伊利諾州，芝加哥│

Ishimiya

197

石宮水產│日本，東京│

Camino

202

Camino餐廳
│加州，奧克蘭│

Yoshida Farm

YOSHIDA

208

吉田牧場│日本，岡山│

Relæ

216

Relæ餐廳│丹麥，哥本哈根│

Four & Twenty Blackbirds

222

4&20黑鳥派點公司│紐約，布魯克林│

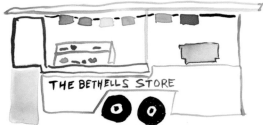

前言 FOREWORD

莎莉・辛格（Sally Singer），《紐約時報》風尚雜誌《T Magazine》編輯

　　陶德・塞爾比有一次問我有沒有看過猴臉鰻魚？我說沒有。陶德掏出他的手機，秀給我看這生物的照片，看起來真的就像他說的一樣，在他眼裡，那生物竟然有點像年輕時代的史達林。有位滿腔熱血的北加州佬，一心想捕捉到這有著專制跋扈神情的黏乎滑溜生物，他要跟著這位認識的城市漁夫出海去捕捉牠。我希望他一路平安，胃口大開。

　　2010年底，我們開始合作「Edible Selby」專欄，那時的我預料得到他這種對烹飪世界的大無畏精神嗎？陶德帶著以下想法來找我，他認為在地美食和永續飲食可以合而為一，而世上各種設計、旅遊和風格概念也可因而重新定位。他要到世界各地旅遊，拜訪農藝家、工匠，會見屠夫和醃肉師傅，當然還有切肉大師和餅乾怪物。他聽說在日本有做乳酪的師傅，在奧克蘭有做便當的大師。我以為這是他裝飾藝術興趣的精采演變，因為缺乏更好的詞彙，就姑且稱為「生活風格的社會學」吧。多年來，從他的網站TheSelby.com，就可看出他對這一代玩物充塞的生活區塊的用心經營。他記錄下執著熱情，記錄人們藉此建立認同的老東西。陶德照片中的家都很迷人，因為它們愉快地提出問題，對象是那些讓我們開心的東西、讓我們更添人味的事物，以及讓我們之所以成為我們的種種。為什

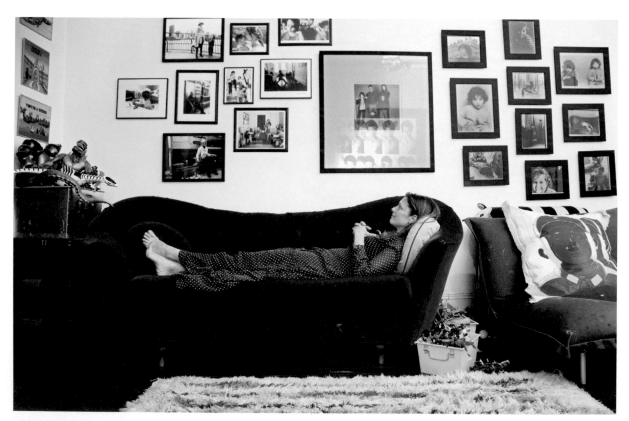

麼有那麼多超過10歲的人在廚房櫃檯上擺著Hello Kitty烤麵包機？伊姆斯（Eames）椅子和巨魔娃娃（troll dolls）又是怎麼一回事？為什麼人們把這些產品悉心呵護收在浴室櫃子裡，卻疏於照顧自己的冰箱，包括陳年康普茶（Kombucha）和放了數十寒暑的綠茶？

冰箱只是陶德將目光轉向廚房及其入住者的理由之一；另一個理由就純粹很塞爾比：這是拜見那些只能說患了強迫症者的大好機會，只有在那個特定所在，才能了解他們的瘋狂熱情和美味想望。所以在接下來的內容，你可以看到貢獻一生只為燻出那條魚的鮭魚燻製者；斯堪地那維亞的採食者；義大利的民宿老闆送一位德國獅子保育員到自己房子陳列普羅賽克（Prosecco）葡萄氣泡酒，每天早晨在大家起身餵飽自己、留下一點貢獻前，他會小啜一下——這是一家沒有民宿主人的民宿（陶德說：「怎會有如此充滿哲學味的地方！」）。書裡還有食譜、買賣花招、特殊工具和光采奪目的環境。

這不是陶德誕生的世界。迎接他的是加州橘郡（Orange County），其成長時代正是得來速和玉米餅形成當地飲食文化的時候，那才是他長成的世界。也許因為他在柏克萊受教育，從柏克萊直走到街底就是Chez Panisse餐廳，是所有美味的「大集散地」（引用他的話）；也許因為Chez Panisse在各方面的努力都能回應他無比要求的口味。但我認為最有可能的是，陶德・塞爾比對這些下苦心的大師有股親切感，因為他們共享同一目標（這個目標構成日常生活，是無可避免也不會改變的）——我們要吃，我們要煮給別人吃或別人煮給我們吃，我們得餵飽自己和家人——只要最小的花費、一丁點愛，也許加上一隻猴臉鰻魚，就有無上的快樂。

1　潘尼斯餐廳是有機食品的領導者愛莉絲・華特斯（Alice Waters）在1971年開的餐廳，這家餐廳只用當季有機食材，強調自然飲食的美味，曾被Gourmet雜誌選為全美最佳餐廳。

序言 INTRODUCTION

查德・羅伯森（Chad Robertson），舊金山Tartine烘焙坊麵包師傅 &
詹姆斯・比爾德獎 （James Beard Award）得主

　　一大清早，陶德搭著從紐約飛來的紅眼班機[2]，在開店前來到
Tartine烘焙坊和我們見面。早就聽聞塞爾比的攝影很棒，而我卻想像著
經典場景：有個攝影師整天礙事。我和我的手下淪為獵物，而這不是我們期待的。

　　我泡了咖啡，陶德在沒人注意下，開始拍攝，他多半獨自工作。這位大高個帶著大相機，沒受過廚
房專業訓練，在屋裡的行動卻出乎意料的優雅。專業廚房的環境是出了名的又熱又臭，又吵又緊張。有
人卻走了進來，像來到叢林，拍著野生動物。這會兒陶德來了，帶著笑容平靜地走來，隨後拉著他路易
威登的相機箱。塞爾比拍攝之初，在強大的創造力與純熟的擺設技巧，嚴肅的藝術探索和單純瞎搞一番
之間，存在著模糊界線。你得一頭栽進他的現實情境，開始玩樂——結果就如影像所呈現的。

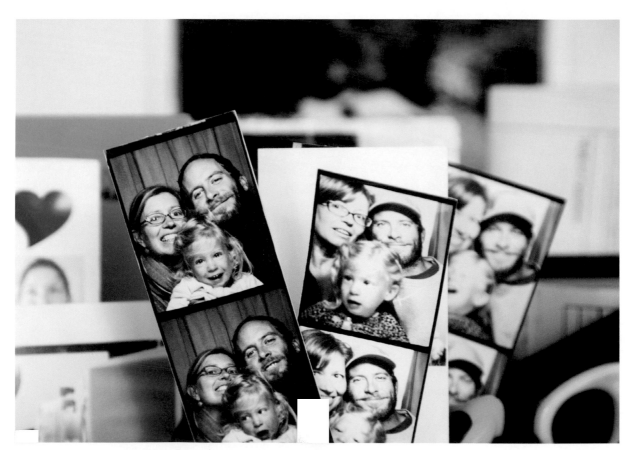

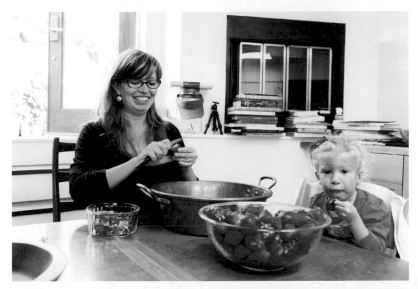

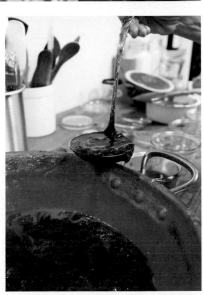

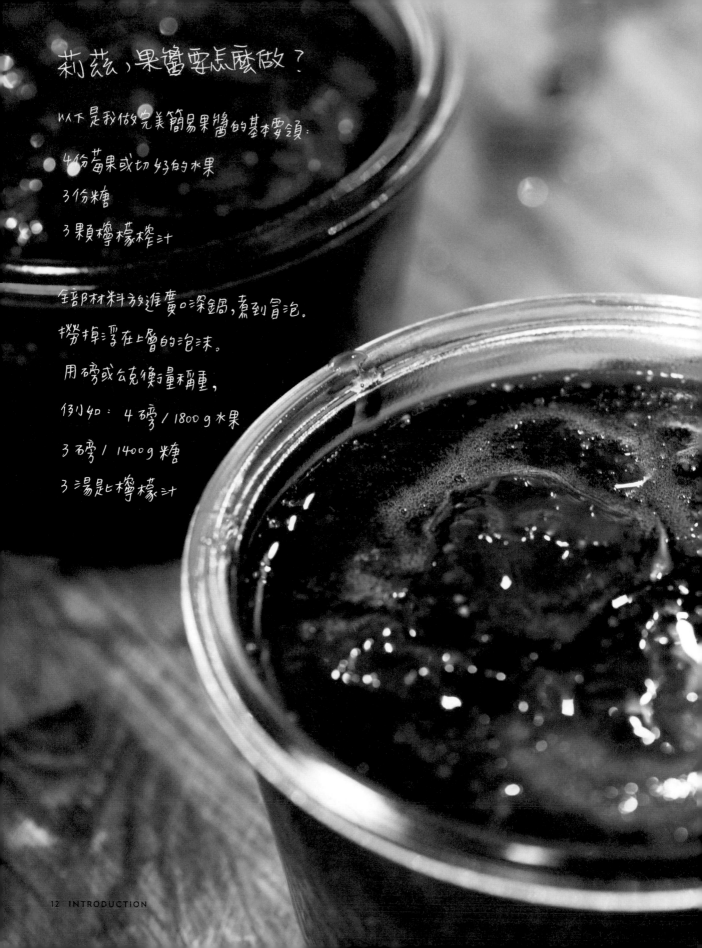

莉茲，果醬要怎麼做？

以下是我做完美簡易果醬的基本要領：

4份莓果或切好的水果

3份糖

3顆檸檬榨汁

全部材料放進廣口深鍋，煮到冒泡。

撈掉浮在上層的泡沫。

用磅或公克衡量稱重，

例如：4磅／1800g水果

3磅／1400g糖

3湯匙檸檬汁

　　午餐休息時間，我們一起到我和伊莉莎白位於格倫公園（Glen Park）的小屋拍攝居家生活。陶德想見見我們那非常害羞的三歲女兒雅契。就我所知，本書中出現的多數主廚都有年幼小孩，小孩們都很愛陶德，也許跟他遞出去的酷帥貼紙有關，或與他身上穿的高飛狗T恤有關。陶德自己就像個孩子——孩子們也知道。我讓陶德單獨和雅契熟悉一下，自己去替為這季節準備的衝浪板上蠟。不到15分鐘，雅契已經邀請陶德到她的布偶帳篷看她的洋娃娃。直到今天她還不斷提起他。

　　這標誌著友誼的開始，友誼會以意想不到的方式演變延續到明年。在某個時刻，陶德和我到歐洲旅行的時間會互相重疊。我去研究古老原生種的穀物，他則一頭栽進本書的企畫，走訪世界各地廚房，捕捉創意的轉變。在哥本哈根，當我正在麵包店研究北歐小麥時，他拍下我的樣貌；這家麵包店就在我最愛的餐廳Relæ的對街。那天他也拍了Kødbyens Fiskerbar的照片，拍完後我們聚在一起吃飯，天南地北聊著，我們談到麵包。我對他丟來的話題十分興奮：斯德哥爾摩有家麵包店遵從生物動力自然農法，西西里島有個地方找到古老的黑麥，巴西有家出名的麵包店採用來自亞馬遜的天然食材。

　　這傢伙怎麼知道這麼多有關食物的事？多數美食攝影師都一樣：要有食物造型師、道具設計師、燈光設備、助手。更常見的是，拍出來的照片最後都像老掉牙的型錄照片。但食物必須捕捉在一瞬間，就像人一樣，也有好看的一面和難看的一面——這些陶德都知道。當有創意的人用技巧和熱情製作食物，生動的故事就由此而生。

　　那天在Tartine烘焙坊，他把我們一天的活動拍得很有人文感。我們都玩得很開心，而這位才華洋溢的攝影師則以罕見愉悅的方式，分享他絕佳的幽默感，讓一切看來輕鬆自在，彷彿沒花什麼力氣。但他在拍攝時展現的觀察力卻很有深度，也很了不起，因為他捕捉到那天的故事。

2　指深夜搭乘凌晨抵達目地的班機，乘客下機時無不紅著眼出機門，故稱「紅眼班機」。

美膳中國食品　MISSION CHINESE FOOD

2010年，丹尼‧鮑溫（Danny Bowien）和安東尼‧敏特（Anthony Myint）想辦法要開家中國餐館，但他們沒有錢開自己的店。他們想出來的天才妙法是在米森街（Mission Street）的龍山小館裡開自己的店「美膳中國食品」（Mission Chinese Food，MFC）。丹尼在奧克拉荷馬長大，很愛吃那裡的「自助餐式的美式中國菜」和美式烤肉BBQ。在開店之前，丹尼和安東尼從來沒有做過中國菜，也「與正統菜色毫無關聯」，他們「只是向原始創意或概念致敬，然後做出自己的東西」。因為有這樣的想法，他們發展出有個人風格的獨門菜色，融合了美式中餐和加州料理，還有一點奧克拉荷馬的烤肉風格，像是用了白麵包和可口可樂烤肉醬。

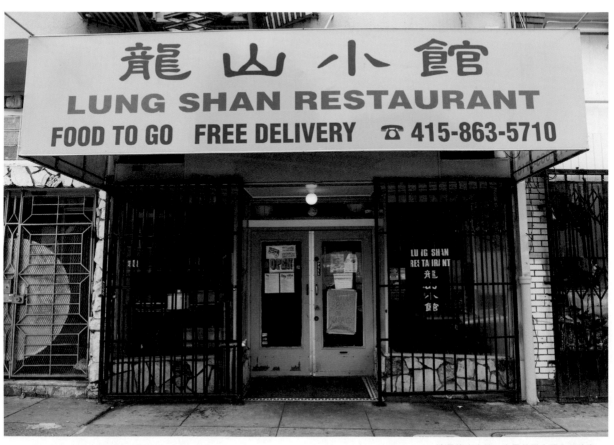

這是龍山小館，也是美膳中國食品的家。

丹尼想「在一家中國餐館做中國菜」。

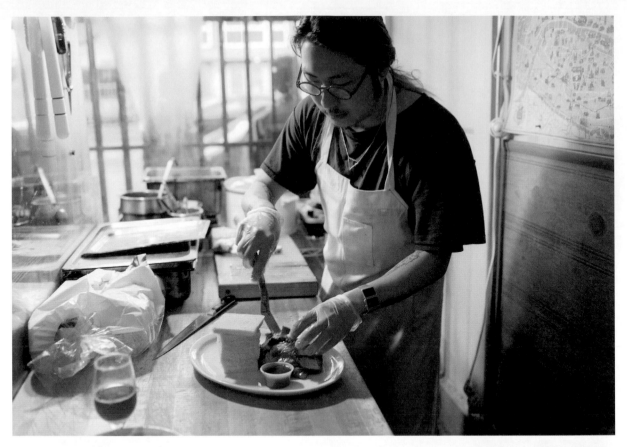

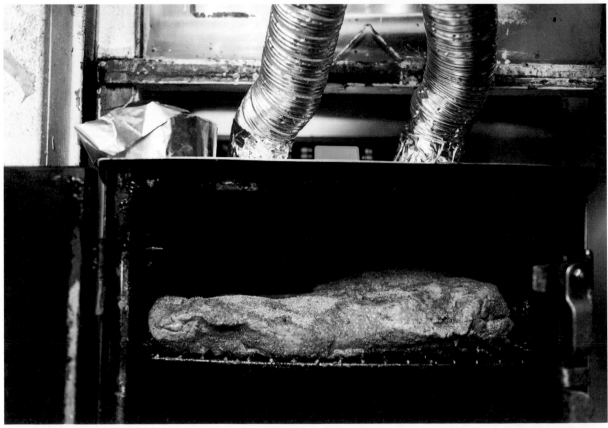

奧克拉荷馬烤肉

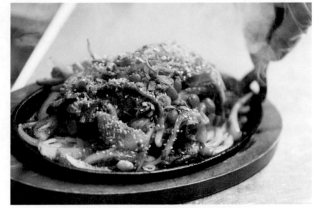

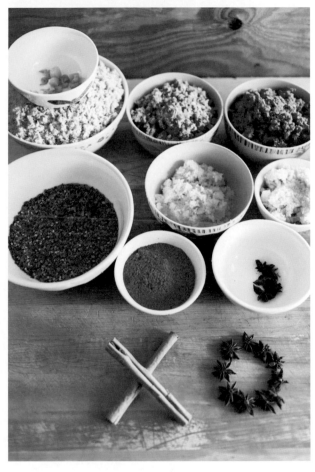

1 | 3 4
2 | 5 6

1 在前面窗邊的烤肉台。

2 「我來自奧克拉荷馬,從小到大吃了很多烤肉。這是真正的廉價煙燻爐。我們在牆上鑽了一個洞,插上金屬架,接上通風管就是了。」

3 鹹蛋卡士達。

4 配上孜然、花生和泡菜的鐵板羊肉。

5 「四川泡菜。它們已經發酵好放在外面幾天了……陶德想要在食物上插我的刀…我存了八年的錢才買到那把刀。」

6 XO醬的食材有:鄉村火腿、干貝、八角、大蒜和薑末。

丹尼的中國菜

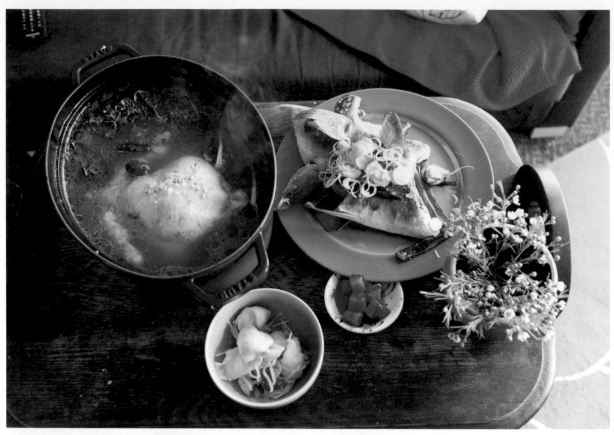

↓ 我太太英美做了我最喜歡的湯「韓式人參雞湯」。

在家午餐

嗨！丹尼＋英美、丹尼麻婆豆腐要怎麼做？

等量的豬腹肉和豬脊肉用鹽醃一夜（我會分開醃），再把它們切絞碎。用大鍋或荷蘭鍋爆香洋蔥和辣椒，放一撮安桂，加上一片桂葉，炒到蔬菜變成透明的，然後加上乾辣椒片和一點花椒，聞到辣椒味時就可以把豬脊肉加進去，再用大火炒到褐變。肉變焦香時，就加入紹興酒、白酒、豆豉和一黑魚露。燉煮一下，蓋上蓋子，偶爾攪拌一下，燉煮3½個小時，或者燉到肉變得極軟，然後用四川胡椒粉及辣椒調味。再用一個小鍋加水把豆腐燙一下，小心地把它們放到醬料裡，我會放一黑醬勾糊直到它變濃稠。

英美，你可以畫出美膳中國食品的廚房且標示位置嗎？

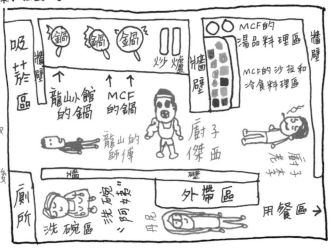

丹尼，XO醬怎麼做？

先用冷水泡干貝＋蝦子，泡一夜後濾乾，用刀切成碎末。再把家鄉肉或中式香腸也切成小塊，薑、大蒜（每種一湯匙）＋紅蔥頭也是，用厚底大炒鍋把薑、紅蔥頭和大蒜炒到軟化出水，然後加入海鮮、肉類，再加o辣椒o粉（我們都用從四川來的o好辣椒粉）、鹽、冰糖和醬油，加入油蓋住食材，溫火油泡大約45分鐘。最後加入肉桂、八角。

丹尼，全國最好的烤肉醬是什麼？

奧克拉荷馬市的 Head N Country 烤肉醬

英美，你能告訴我怎麼做蔘雞湯嗎？

這裡很難找到韓國食材，我都用在彩虹超市買到的怪食材。我會先把人蔘（乾的）、薑和藜麥塞到生雞的肚子裡，放入冷水中。把水煮開，再轉小火慢燉1小時。然後把雞拿出來，放進烤箱再烤1小時——用極低的溫度，約150℃/300℉～205℃/400℉。然後加入羽衣甘藍、豆腐，再放一點藜麥和其他香料（種類隨你喜歡）。在雞湯裡加入一點人蔘精（大概4瓶）。看起來很油，但本來就這樣。食用前再加一點鹽就可以了。

英美，你能畫出你們的沙拉師傅丁骨嗎？
丹尼，請畫出「宮保燻肉」這道菜並標出各項食材。

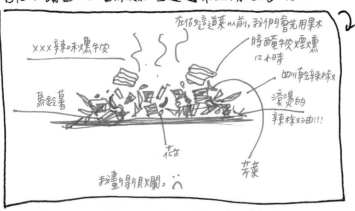

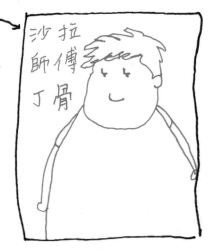

D.O.M.餐廳

1999年，名廚亞歷克斯‧艾塔拉（Alex Atala）開了這家D.O.M.餐廳，以極現代的手法精采呈現並重新詮釋巴西料裡和食材。而在D.O.M.餐廳，艾塔拉致力「馴化」巴西食物「十足狂野的個性」和風味，給與食客「終極的巴西體驗」。他運用各種先進的技術及搭配，但絕對忠於當地食材，甚至連巴西人都會驚訝他創作成品的多樣性。食材包括在雨林深處找到的稀奇水果、蔬菜和香料，如普麗香果（priprioca，又名節莎草）、巴魯樹果（Baru nut），以及巨大的野生撒旦鴨嘴魚（filhote fish）。

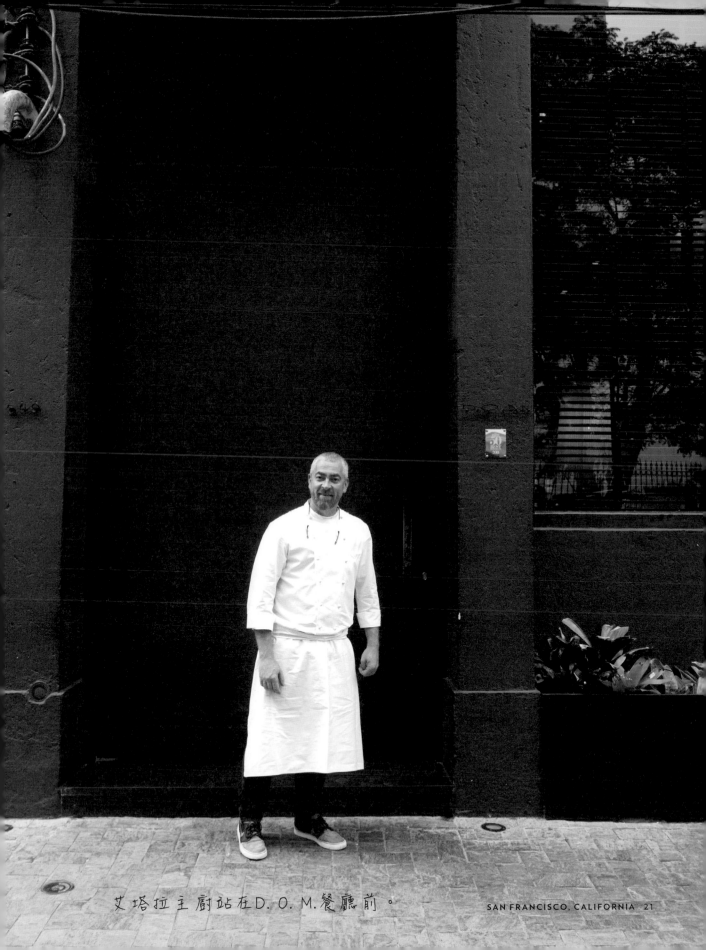

艾塔拉主廚站在D.O.M.餐廳前。

↓ 艾塔拉主廚正在做地瓜的擺盤，搭配的食材是巴西瑪黛茶白醬。

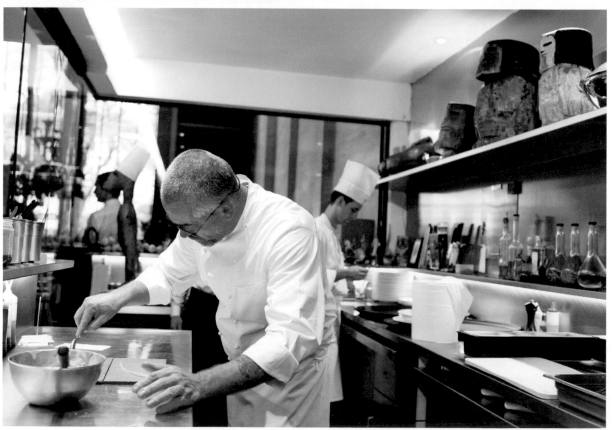

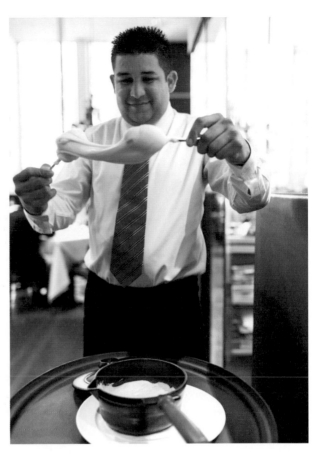

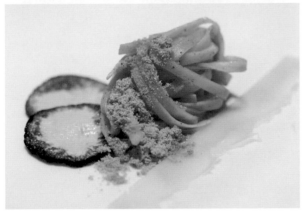

1　3
2
4　5

1　巴西索拉杜區（Cerrado）的巴魯樹果。
2　義大利緞帶麵（fettuccine）佐香煎棕櫚心，淋上奶油、糖、帕瑪森乳酪和爆米花粉。
3　費南多在桌邊服務，製作絲綢馬鈴薯泥。
4　番茄凝凍。
5　椰蛋金凍糕，一種用糖、蛋黃和椰子粉做的巴西傳統甜食。

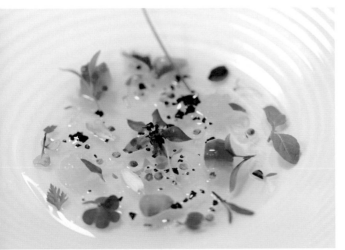

叢林來的食材

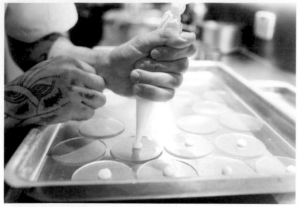

↑ 糕點奶油擠在一片乾淨的吉利丁上。

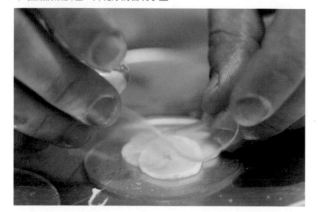

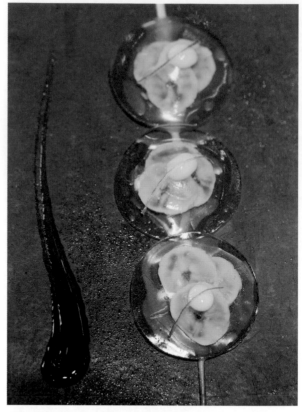

↑ 做好的義大利餃，左邊放上普麗香果焦糖。

　　　　　　　　　　　　　　　香蕉萊姆義大利餃

嗨,亞歷克斯,可以畫出你最喜歡的巴西水果+蔬菜並寫下名字嗎?

嘉寶果 (jaboticaba)

包可果 (bacuri)

樹薯

普麗香果

蓮霧

香橘/泰國羅勒水怎麼做?

碳酸水,「非常冷」

¼ 新鮮橘子

羅勒花

巴西美食的秘密是什麼?

你能畫出 D.O.M 餐廳廚房的象徵圖騰嗎?

你在叢林看過最美的四樣東西是什麼?

① WATER 水

② SOIL 土

③ FIRE 火

④ WIND 風

你可以給我珍珠牡蠣的食譜嗎?

4 個牡蠣 + 1 顆蛋

50 克樹薯粉圓

100 克法國奶油麵粉

30 克鮭魚子

50 毫升萊姆汁

橄欖油、醬油、蝦夷蔥少許

1) 以一份蛋2份麵粉的比例做成牡蠣麵衣。

2) 牡蠣放在鍋中用橄欖油煎。

3) 珍珠粉圓放在牡蠣上,灑上萊姆汁和鹽。

4) 吃的時候再放鮭魚子和細香蔥末。

亞莉安娜酒莊　AZIENDA AGRICOLA

2004年，亞莉安娜‧歐吉賓奇（Arianna Occhipinti）在西西里島的一棟老房舍創立葡萄酒莊，這棟老房舍以前就是用來釀酒的，1960年代才廢棄。亞莉安娜把它整理好，裝修成酒莊，用來釀造只有島上特殊風土才能生產的天然葡萄酒。她用的是Nero d'Avola和Frapppato這兩種當地原生的紅葡萄品種。西西里島有各種氣候，依據所在地不同，葡萄可以四個月就收成一次。

↑ 可以釀Passito甜酒的Nero d'Avola葡萄。

Nero d'Avola葡萄長在低矮灌木，
需要放在墊子上日曬12天。

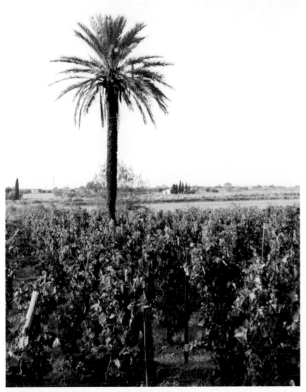

土地

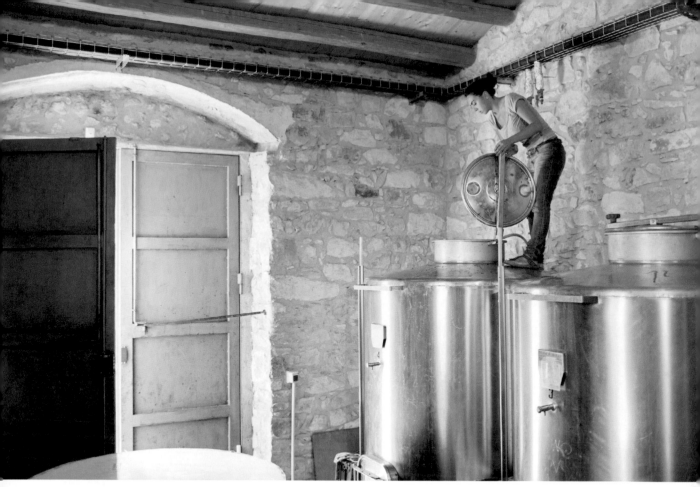

亞莉安娜正在「踩皮」，
目的在使葡萄皮和果汁在
發酵過程中混合。

持續檢查發酵葡萄皮，
聞它們的味道。

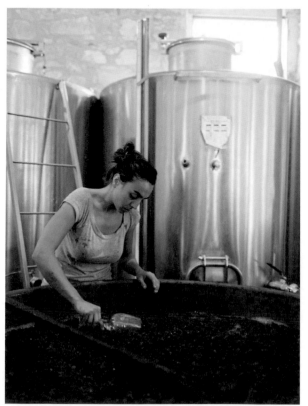

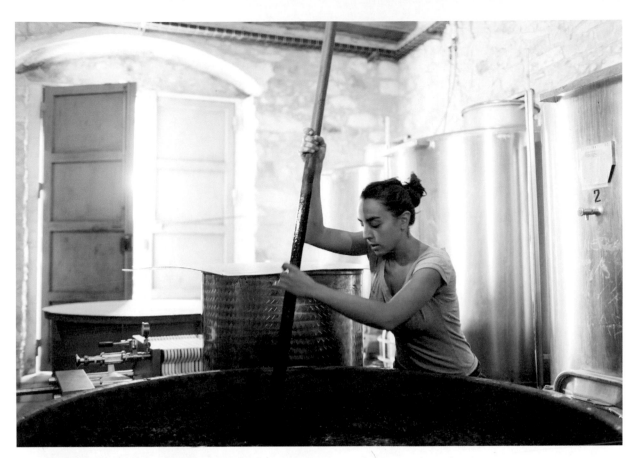

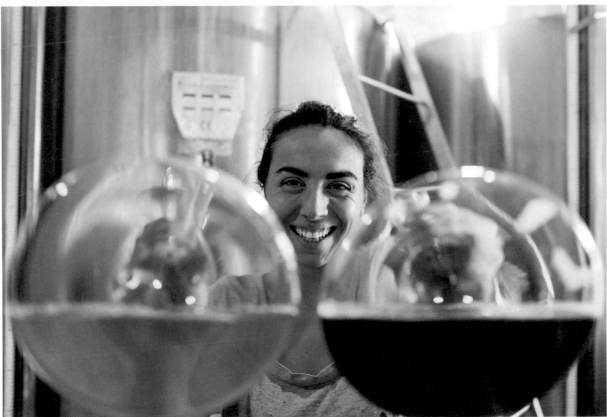

釀酒

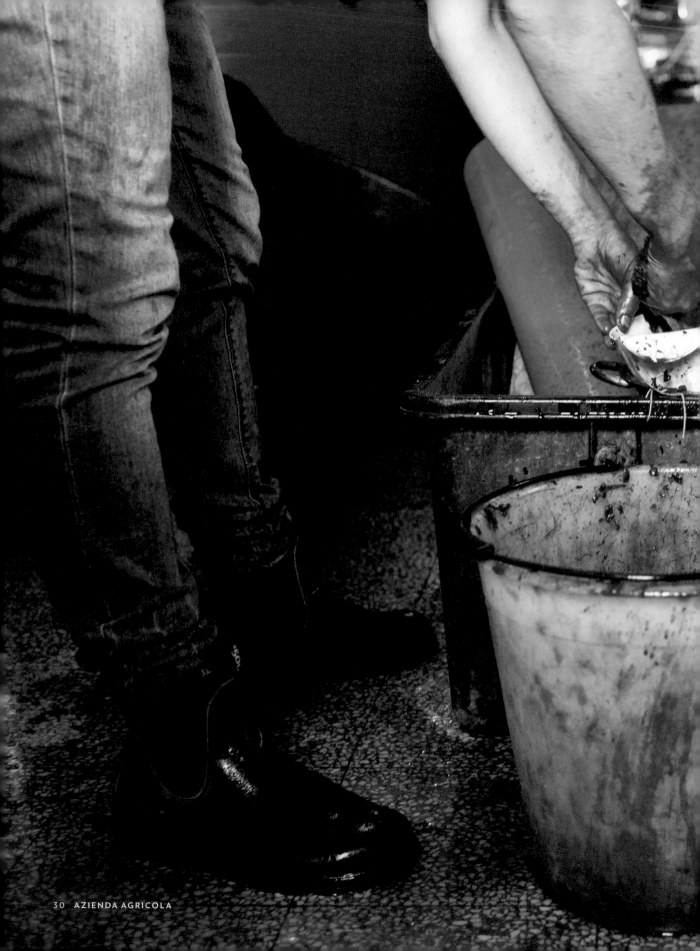

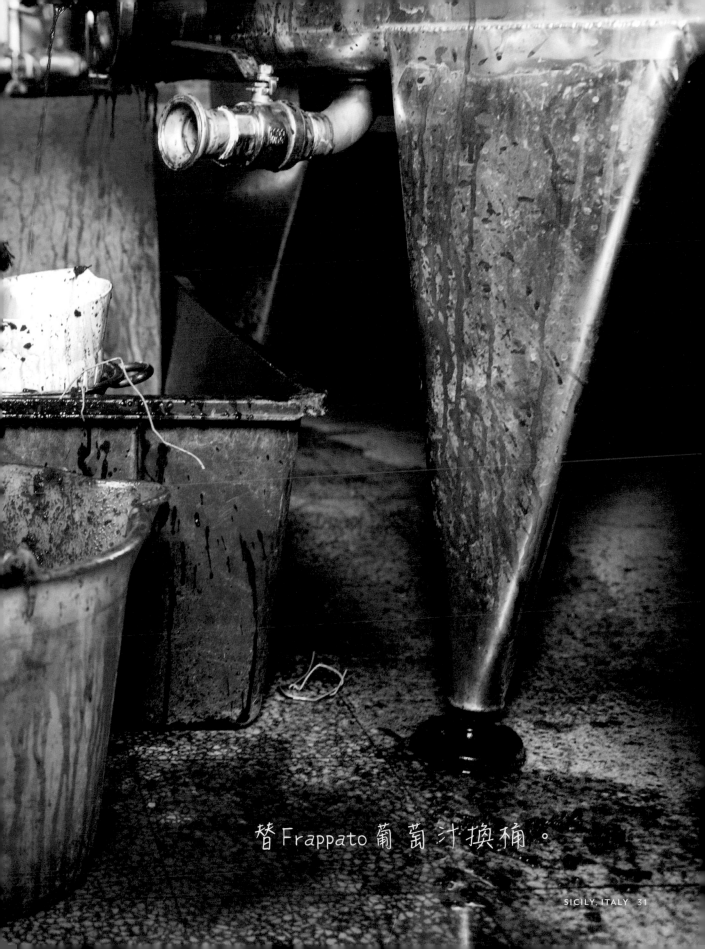

替 Frappato 葡萄汁換桶。

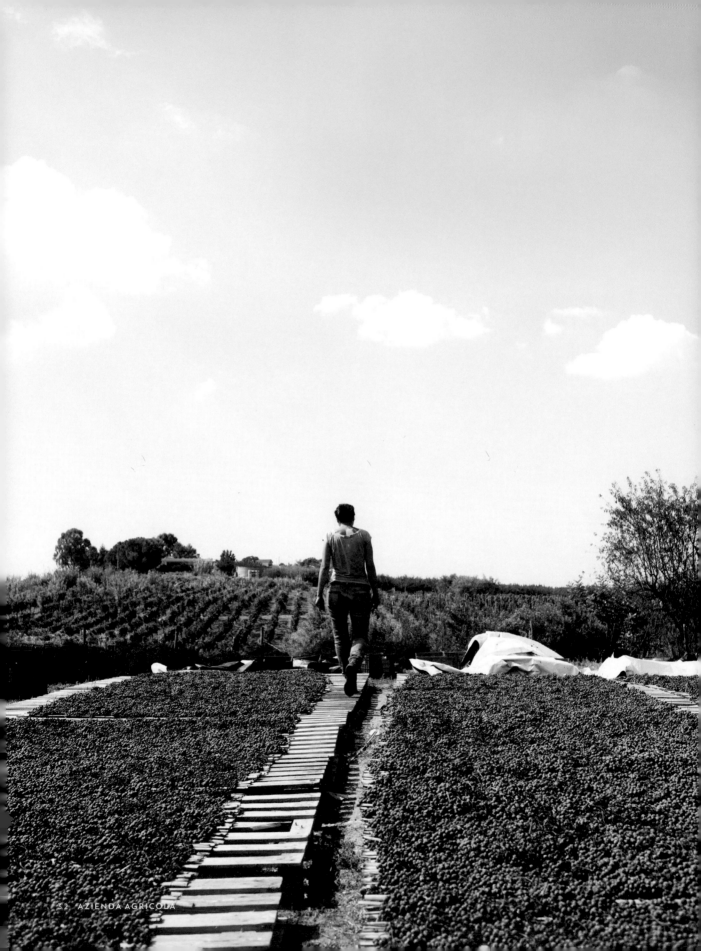

嗨!亞莉安娜,妳能畫出妳家客廳在釀酒時的樣子
並加註標示嗎?

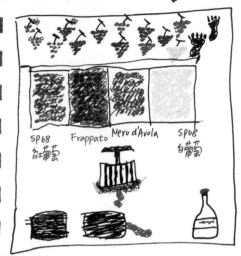

SP68
紅葡萄　Frappato　Nero d'Avola　SP68
白葡萄

你喜歡釀酒的哪一點?

我愛酒的自然一面。多虧5它,我覺得自己與
土地和自然有3連結。我喜歡妙事在葡萄園
工作,也喜歡摸著葡萄和桶裡的酒。
酒讓我覺得自由。

可以給我你的花椰菜
義大利麵食譜嗎?

1顆花椰菜
500克義大利粗管麵
油和烤土司
葡萄乾-枝子-杏仁

葡萄糖蜜怎麼做?

1公斤蜜思嘉葡萄
0.3公斤糖

葡萄去籽後過濾。葡萄和糖一起放入大鍋煮,用木勺攪拌,
攪到香氣改變,這是因為糖焦化。糖蜜變濃稠時就可把
所有東西都放入玻璃瓶,趁糖蜜還熱的時候,蓋上蓋子放涼。
這樣就好3。

請畫出西西里島各類葡萄的種植區域圖

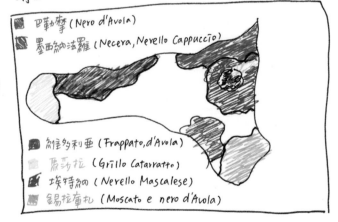

巴勒摩 (Nero d'Avola)
墨西納法羅 (Necera, Nerello Cappuccio)
卡佳多利亞 (Frappato, d'Avola)
馬莎拉 (Grillo Catarratto)
埃特納 (Nerello Mascalese)
錫拉庫扎 (Moscato e nero d'Avola)

花椰菜切好,大蒜爆香後,放入鍋裡,加入幾片香腸,噴上一點油。
之後再加上枝子、葡萄乾。快煮好時加入粗管麵,再放入烤土司和油。

你怎麼釀 Frappato 葡萄酒?

Frappato 是卡佳多利亞當地的葡萄。我在葡萄園裡種3一株老藤。Frappato葡萄安比較=朝,所以我喜歡
把它「漬安」(skin contact)[3] 浸30到40天,每天「踩皮」(punch down) 及「淋汁」(pumping over)[4]。榨汁之
後,酒要放在25公升的桶子裡熟成一年半,並不過濾。

3　葡萄發酵前,先把葡萄皮和葡萄汁浸在一起幾天,可加深顏色及果香。
4　踩皮是將葡萄皮往下踩。淋汁是將葡萄汁從底部抽出淋在上層皮上。

藍瓶咖啡 BLUE BOTTLE COFFEE

詹姆斯·費里曼（James Freeman）多年來在許多音樂團體演奏單簧管，遊歷美國各地。他在旅途中吃了很多難吃的食物，但最不能忍受的是難喝的咖啡，所以想出一套自己的應對方法。他先在家裡把咖啡豆用烤盤烤好（無論他在哪裡），再用Zassenhaus手搖磨豆機磨豆子，然後用Bodum法式濾壓壺泡咖啡。即便在飛機上都是如此！他認真對待咖啡。2002年，費里曼離開音樂界，開始在只有186平方英尺大的戶外亭子賣咖啡，店名就叫「藍瓶咖啡」（Blue Bottle Coffee）。2009年，舊金山現代藝術博物館（SFMOMA）邀請費里曼在屋頂雕塑花園開咖啡館。詹姆斯的太太凱特琳想到何不來做「發想自藝術」的甜點。普普藝術家第伯（Wayne Thiebaud）的作品啟發她做出蠟彩蛋糕，撒上金箔的熱巧克力靈感來自昆斯（Jeff Koons），色塊蛋糕則來自蒙德里安（Piet Mondrian）。

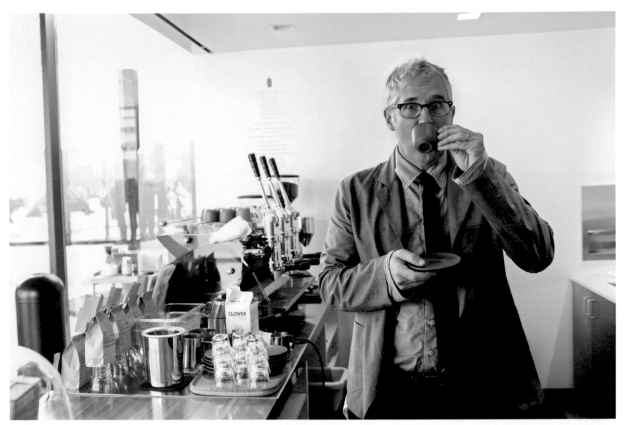

↓ 詹姆斯幫忙設計的健康咖啡杯裝著瑪奇朵。

舊金山現代藝術博物館

「我們先把不同顏色的蛋糕烤好（白、黃、紅、藍四色），然後再把它們組成一塊蛋糕。它們全是只用蛋白做的香草蛋糕（只為了盡可能做出最白的蛋糕）。」

—— 凱特琳

　　　　　　　　　　　　　蒙德里安蛋糕

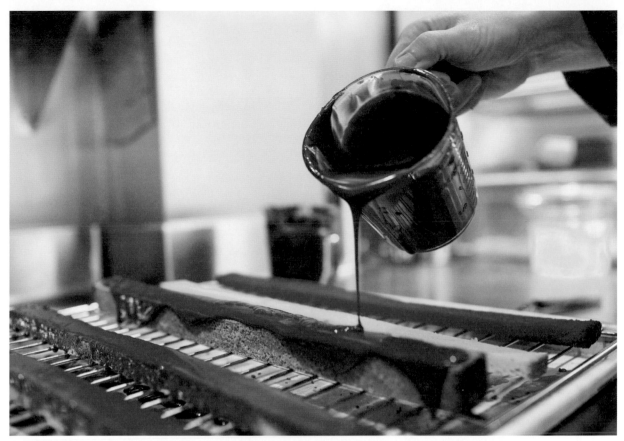

↑ 倒入用法芙娜巧克力及有機奶油做成的巧克力淋醬甘納許（ganache）。

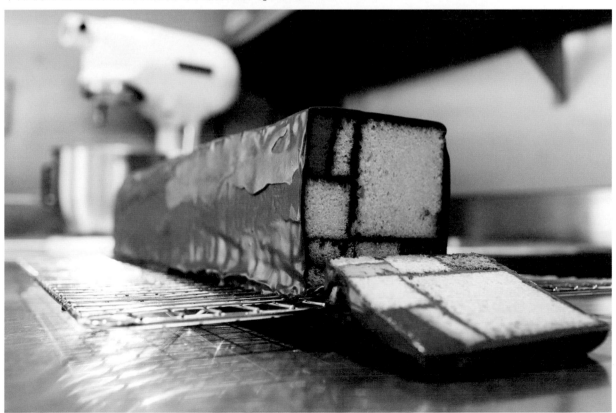

↑ 蛋糕組合成方形，冰過讓它堅實，再淋上一次甘納許。

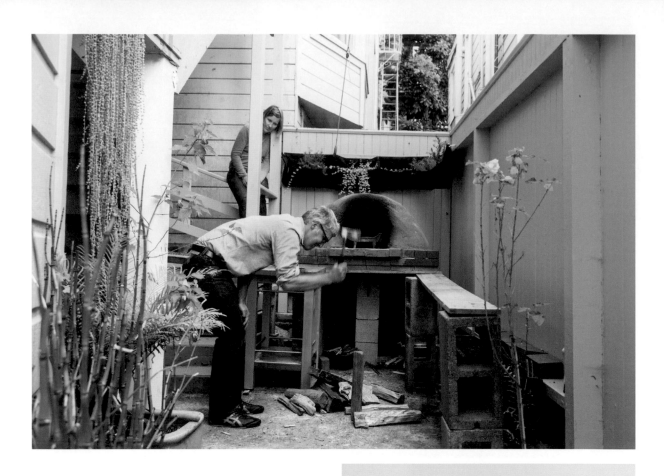

詹姆斯從澳洲帶回來的
Atomic咖啡壺。

鑄鐵鍋放在柴窯裡烘焙咖啡。

在家煮咖啡

嗨！凱特琳＋詹姆斯！詹姆斯，燒柴火的烤窯要怎麼建造？

建造東西很容易，只要你不怕弄得一團糟和一身髒。1.先用磚頭、水泥、石子等堆成約一公尺高的通風管道。
2.用石子將烤窯塑造得很細緻。3.塗上5公分厚的「黏土1水1石」混合物，再上一層8公分厚的「黏土1水1石1稻草」
混合物。最後再上一層5公分的「黏土1水1石」混合物。當烤窯乾了(48小時)，把石子抹掉再點火！如果消防人員
趕到，抱歉3。

凱特琳，妳能畫出受到達利啟發的蛋糕並上圖說嗎？

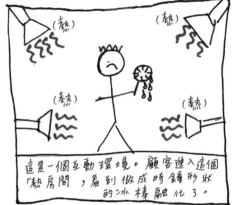

詹姆斯，怎麼在家裡烘焙咖啡？

很簡單，烤箱開到260℃/500℉，在有洞的烤盤鋪上
一層綠色生豆，大概烤6分半到8分半就會聽到「第一爆」。
在「第二爆」發生前拉出烤盤，拿到後陽台用2台洗泡水
來降溫，小心不會落到樓陪那裡。24小時後就可享用，
但需在7天內用完。

這是一個互動環境。顧客進入這個
「熱房間」，看到做成時鐘形狀
的冰棒融化了。

詹姆斯，你能畫出你見過最美的義式咖啡機並上圖說嗎？

faema urania這牌子，對於咖啡達人馬多尼(Enrico Maltoni)
來說，幾乎可評價為「博物館收藏」等級的濃縮咖啡機。
它原來在奧地利，但很快就會運到布魯克林。我們現在
都用這台機器，這是我從知名低音雙簧管音樂家那裡得
到的，這位音樂家是法國自行車工程師的朋友。

凱特琳，請畫出妳最喜歡
的四種糖果並寫下名字

詹姆斯，咖啡有什麼好玩？

每件事都很好玩。咖啡是有形的實體，不是誤打誤撞估出來的。
它使我們更聰明、更美好、更健康，還有它很美味。

凱特琳，說說妳吃過最有藝術氣氛的一餐？

在一家餐廳的小邊間，餐廳名字是「京都坂本烹割料理」。
餐廳用了很多種柑桔，也做了非常特殊的手工菜，
盛裝的器皿也很特別，但這一切對於完美的懷石料理
都是次要的。我的腦袋完全被這些事情震撼了。

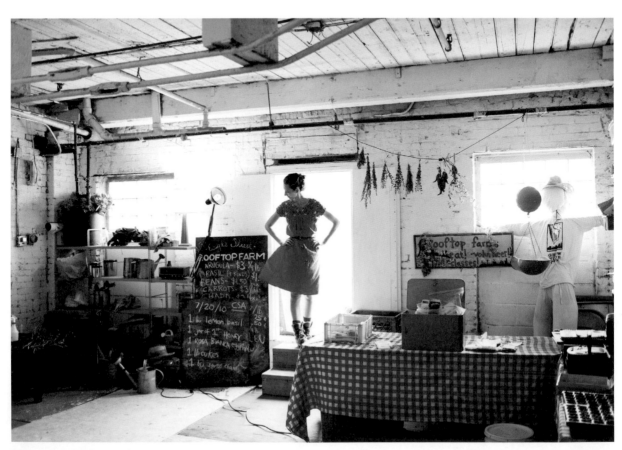

鷹街屋頂農場　EAGLE STREET ROOFTOP FARM

位於紐約布魯克林的「鷹街屋頂農場」（Eagle Street Rooftop Farm）是美國第一家商業運作、屋頂全部造景的綠化農場。農場成立三年多來已生產上噸食物，也是八萬隻蜜蜂、不少野兔和雞群的家。屋頂農場設立之初，安妮‧諾瓦克（Annie Novak）只把它當成推廣屋頂綠化及頂樓農場的方法，用它展現屋頂綠化具有商業獲利性，也有幫助屋主及大型社區的可能。安妮傾畢生之力建立食物與人之間的關係，農場正是她無悔的愛的結晶。屋頂的植栽工程，讓房屋有一道隔溫層，產生冬暖夏涼的效果。再說，比起一堆碎石和瀝青，這個農場好玩多了。

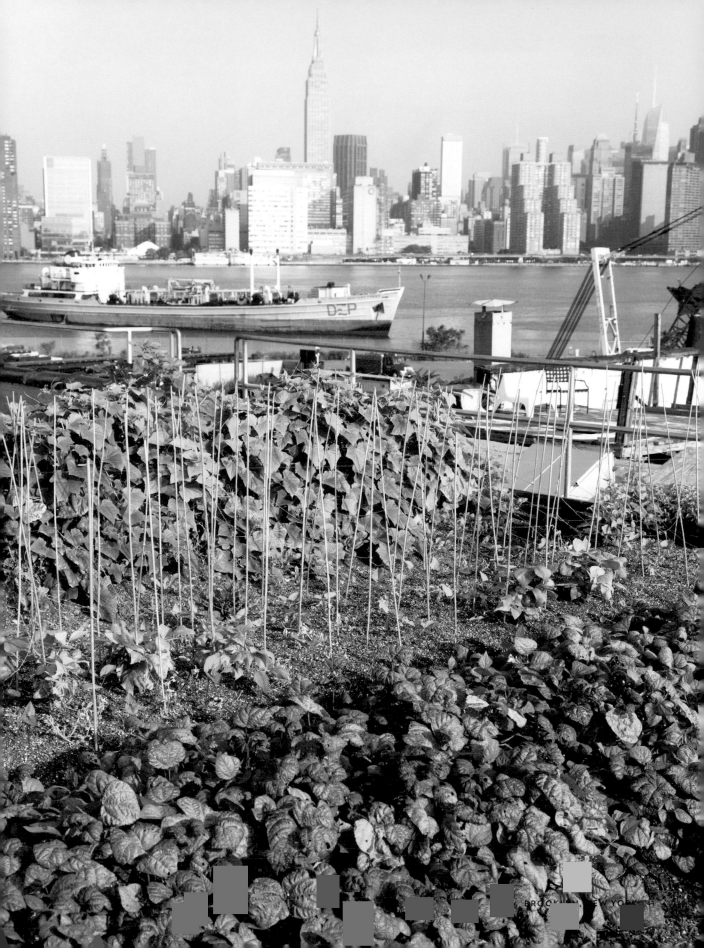
BROOKLYN, NEW YORK

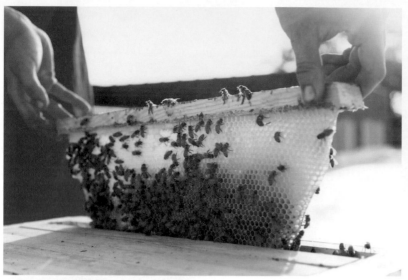

↑ 給屋頂農場兔子吃的迷你胡蘿蔔。

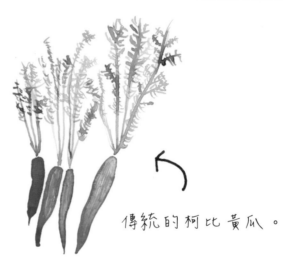

傳統的柯比黃瓜。

↓ 當年安妮的媽媽在墨西哥懷著安妮時也穿著同一件紅洋裝。

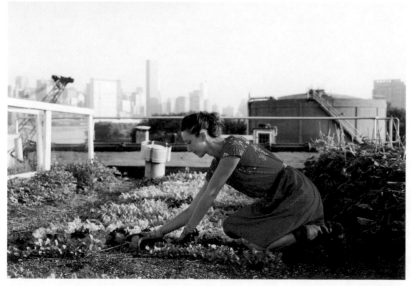

嗨!安妮!請畫出震街屋頂農場的地圖並標示位置。

農場中哪四種作物長得最好?

① 羅勒 　② 黃瓜

③ 茄類植物　④ 蜜蜂
茄子、青椒、番茄

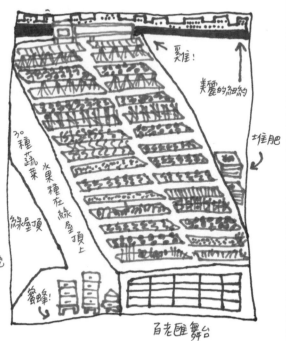

要往! 美麗的紐約

堆肥

3.種蔬菜 水果種在綠屋頂上

綠屋頂

蜜蜂!

百老匯舞台

如果能在世上任何一棟大樓的屋頂上蓋農場,你會挑哪一棟?

雍鳥街這棟樓其實非常壯觀:因需求而生的完美結合(污水系統老舊的城市需要綠屋頂幫助儲存流失的水),一個既大方加比有環保意識的屋主,一個愛食物也愛園藝的神奇社群,以及全球最好城市的了不起見地。

請畫出「終極窗台菜園」並加詳標示。

農場教了你什麼?

紐約的客愛食用作物的程度不下於愛吃的程度!

小黃瓜　薄荷　羅勒　黃瓜　薄荷

如果在紐約要做更多屋頂農場,還需要做什麼?

① 紐約的若要做綠色屋頂建築,就要把它當成新建築當邏輯且經過統合規畫的一部分。
每棟平頂房在結構上能支撐綠色屋頂的,也應該要擁有一個。

② 訓練並支持年輕的農家,將糧食系統重新定向在本土與生態自足的農場上。

③ 勇敢、好奇心、創新+努力工作 = 新的朝九晚五上班方案。

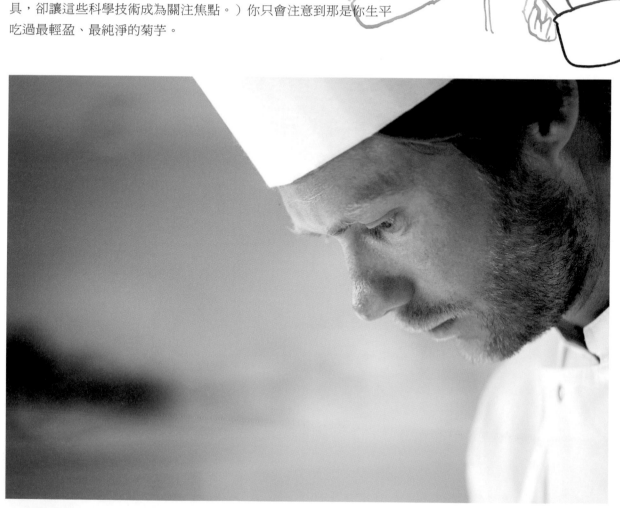

天竺葵餐廳　GERANIUM

丹麥主廚拉斯穆斯‧庫夫（Rasmus Kofoed）在世上最大且最負盛名的美食競賽「包庫斯金獎廚藝賽」（Bocuse d'Or）拿下金、銀、銅各種獎項。因為廚藝賽，庫夫發展改良了廚藝與風味（就如醃接骨木花和褐色奶油），最後這些成果都成為他的餐廳「天竺葵」（Geranium）的菜色。天竺葵餐廳的廚師們運用很多分子美食的技巧，例如真空烹調，或者在液態氮中拌入香草，拉斯穆斯稱這些技巧是菜餚中的「鹽和胡椒」，讓他的菜不知不覺中帶出食材的原始風味。例如菊芋（Jerusalem artichoke）這道菜在端上桌前兩個星期就得不斷烹煮，要不是將資訊寫在菜單上，當你吃下時絕不會知道。（這種做法與很多大廚正相反，有些大廚使用同樣的科學器具，卻讓這些科學技術成為關注焦點。）你只會注意到那是你生平吃過最輕盈、最純淨的菊芋。

新鮮番茄水搭配
火腿凍和檸檬白里香油。

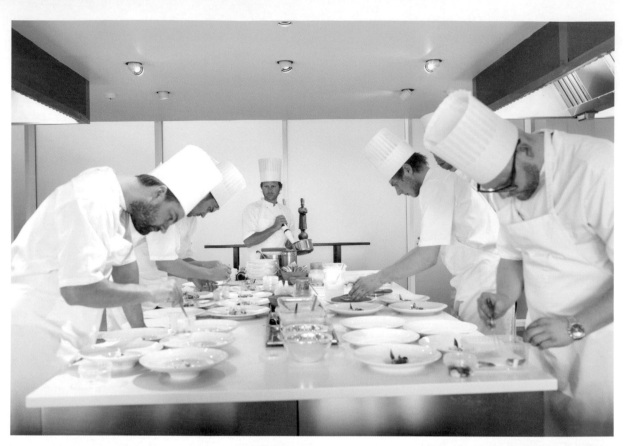

用餐區

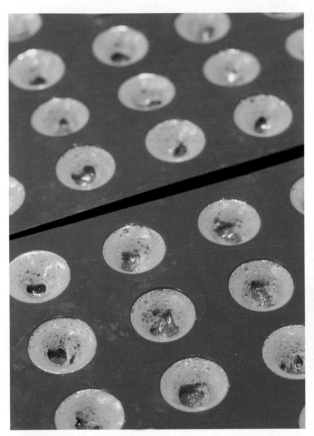
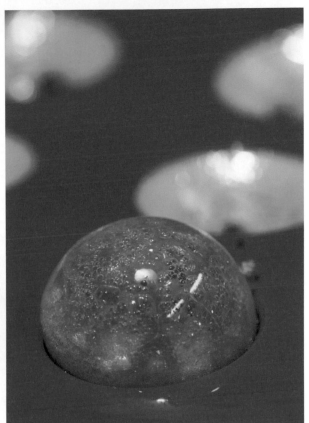
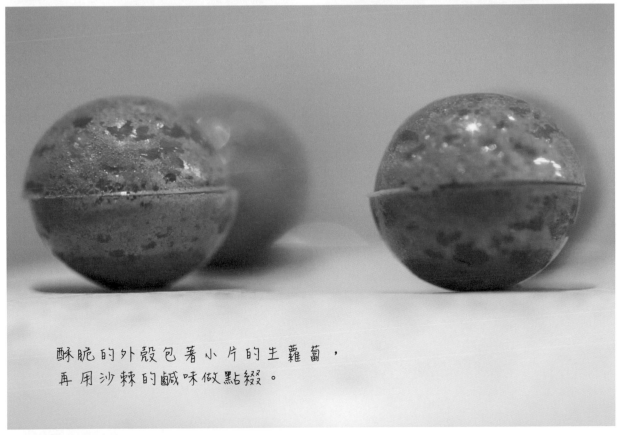

酥脆的外殼包著小片的生蘿蔔，
再用沙棘的鹹味做點綴。

脆皮胡蘿蔔佐沙棘

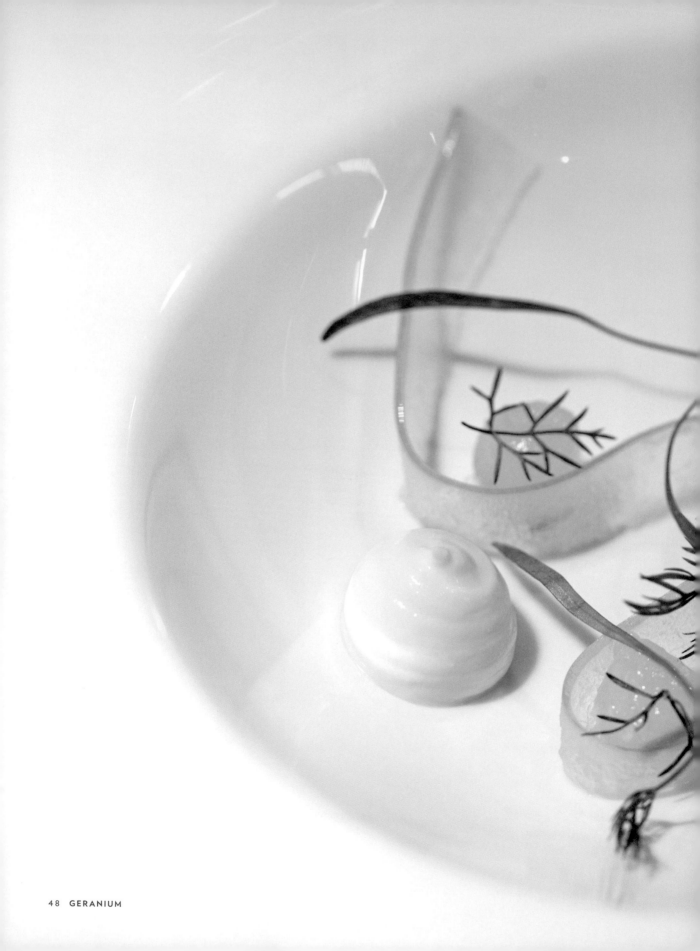

用茴香、西芹及新鲜球茎茴香汁做的前菜。

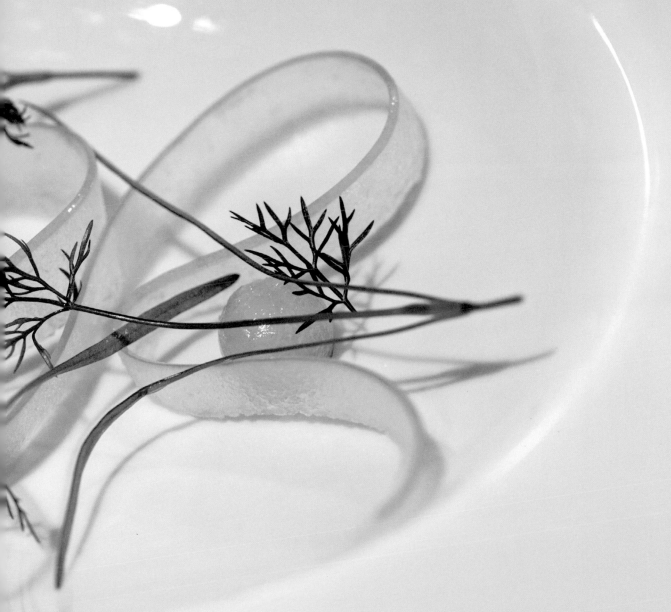

你對天竺葵餐廳的食物
有什麼理念？

愛心 + 自然 + 大腦 + 手工

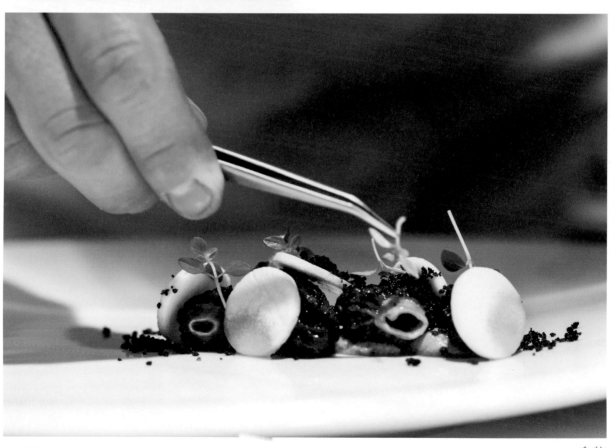

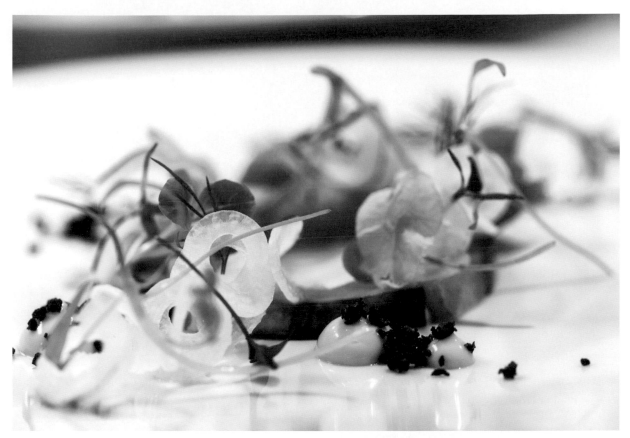

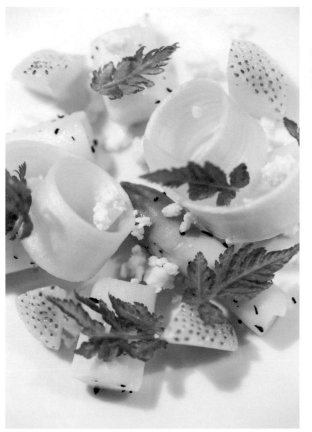

1
2 3

1 蘿蔔鯖魚佐辣根醬。
2 白蘆筍、鹹味乳酪和綠草莓。
3 酸蘋果和糖漬芹菜做的點心。

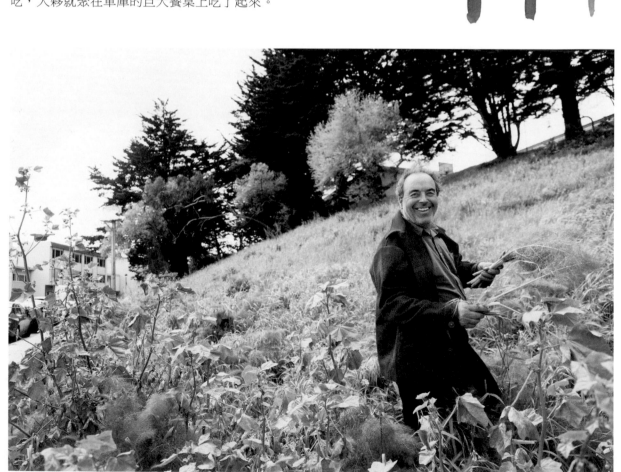

文藝復興鐵工廠　RENAISSANCE FORGE

安吉羅・卡羅（Angelo Garro）的房子有一間我看過最不可思議的廚房。廣闊的空間裡面有鐵工廠和不鏽鋼做的鼓狀烤肉坑，還有長著無花果大樹的遼闊院子。他自己做義大利麵，釀葡萄酒，醃橄欖，還用在朋友的葡萄園捉到的公豬做義大利五香火腿（prosciutto）。他經營的「文藝復興鐵工廠」，替顧客用手工鍛造出建築細節和美麗的壁爐工具。他對於做食物更懷抱熱情，真的讓你打心眼裡高興，什麼事到他手上做起來總是輕鬆簡單。他辦的晚宴派對在舊金山灣區很有名，他總和朋友一起張羅著做些什麼東西吃，大夥就聚在車庫的巨大餐桌上吃了起來。

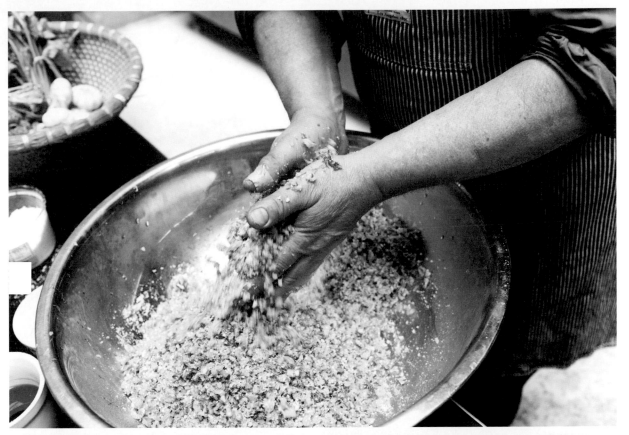

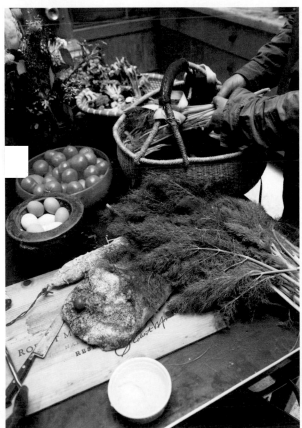

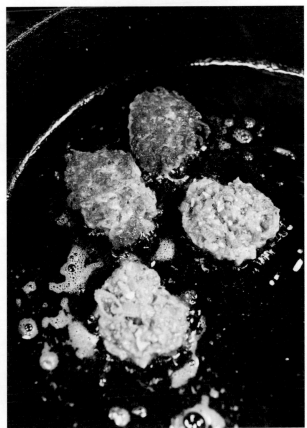

茴香炸餅

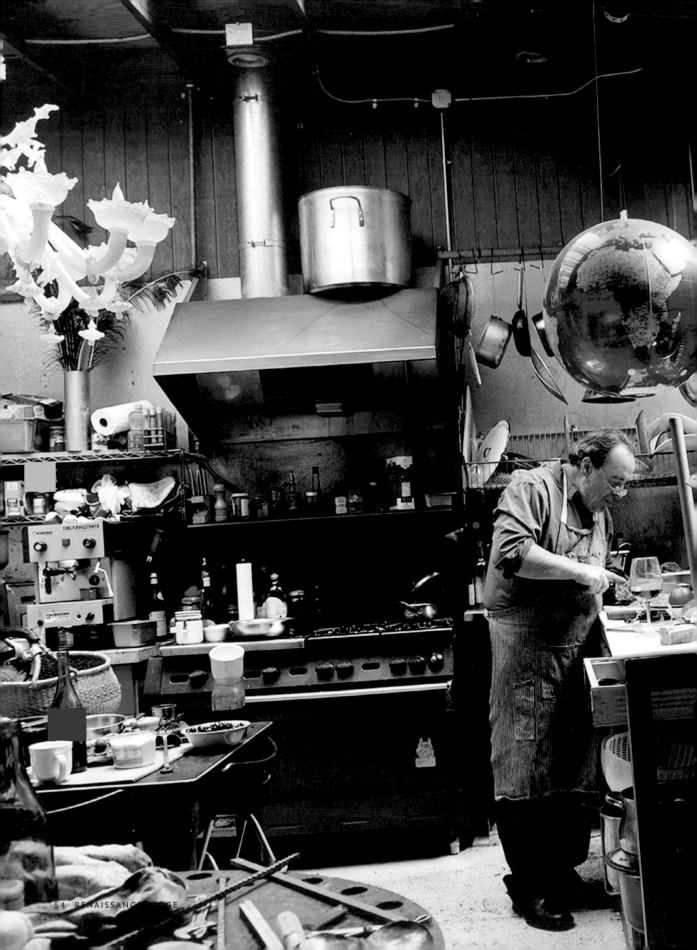

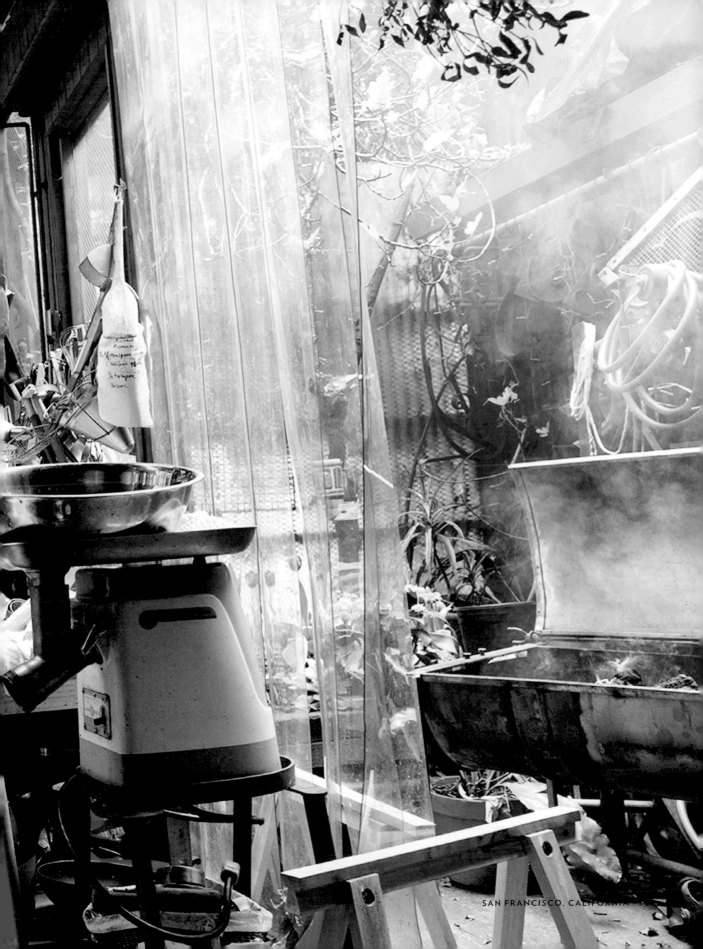

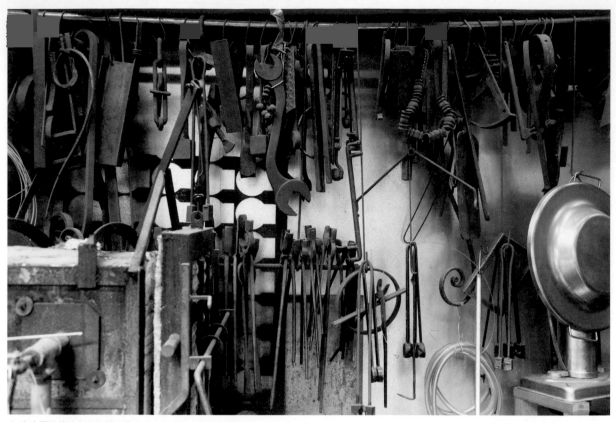

↑ 安吉羅的鑄造窯和打鐵工具。

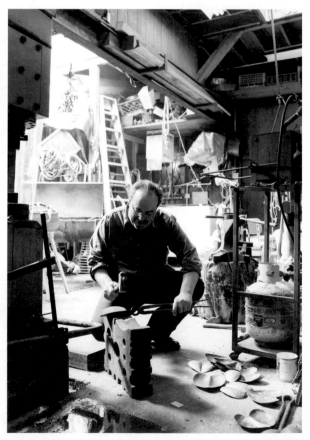

鐵工廠

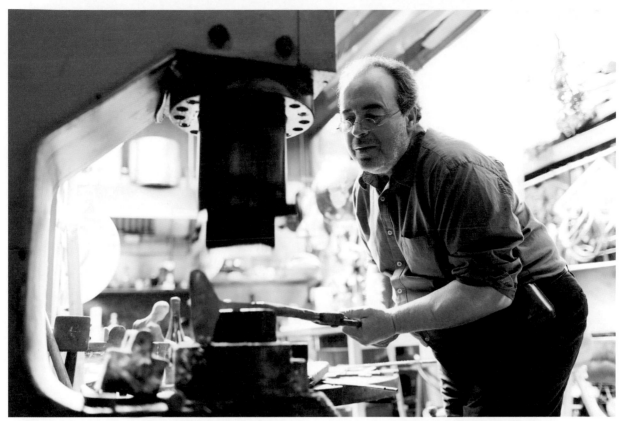

↓ 安吉羅把一件心形鐵器用手工鑄成淡菜殼的形狀，作為蛋湯匙的碗。

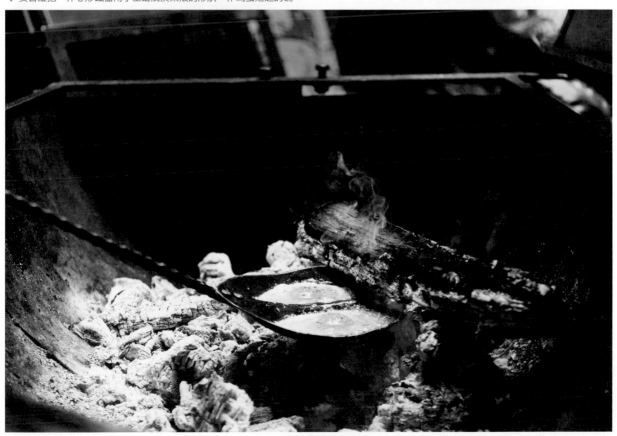

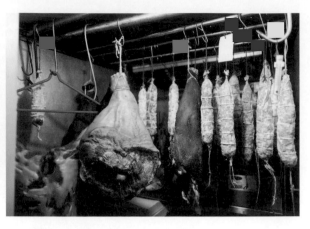

安吉羅把野豬和畜牧豬
做成火腿和臘腸,
放進家用大冰庫熟成。

醃橄欖。

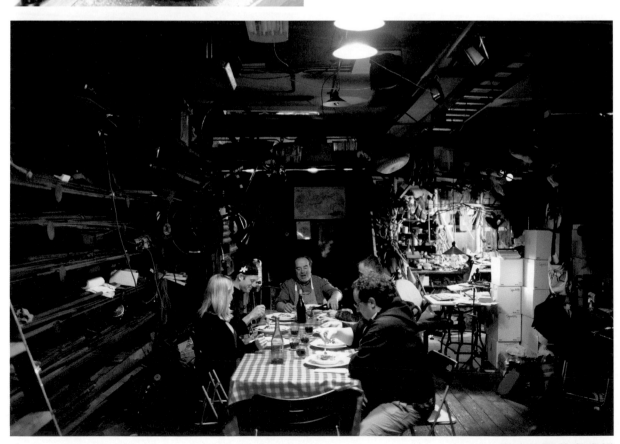

與安吉羅共享晚餐

嗨、安吉羅，人生的意義是什麼？

出生時無牽無掛！努力一輩子變成有牽有掛，然後就死了。

請給我茴香炸餅的食譜。

1磅野生茴香切得非常細。放在鹽水中煮10分鐘，濾去水分
放在攪拌盆裡。再放入大蒜、1杯帕瑪森乾酪、1杯麵包粉、
2顆蛋，鹽、胡椒的份量視情況調整。最後把它們全部
攪在一起，做成圓餅，用橄欖油煎，吃起來非常美味。

橄欖料理怎麼做？　　請畫出四樣在灣區找到的食材並標示名字。

先買1磅黑橄欖，浸在淡水中2到3小時，
然後徹底弄乾，再加進柑橘皮、野茴香子、
紅色乾辣椒，一起放在平底鍋煎6分鐘，
就可以吃了。　　　　黑橄欖

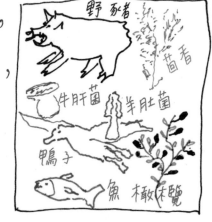

野豬　茴香

牛肝菌　牛肚菌

鴨子　魚　橄欖

你能畫出你的廚房/鐵工廠並標出位置嗎？

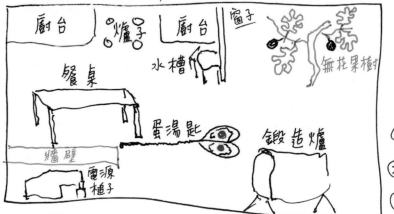

廚台　爐子　廚台　窗子

水槽　無花果樹

餐桌

蛋湯匙　鍛造爐

牆壁

電源櫃子

打獵時，你腦中出
現哪四個想法？

① 燭台的新造型

② 食譜

③ 人生的意義

④ 記得自然的美麗及
消逝，也想著朋友
們的美善。

什麼是你在西西里吃過最棒的東西？

沙丁魚義大利麵。

你做過最美味的東西是什麼？

野豬。陶德，感謝你的造訪，
很高興認識你。

羅森達爾花園烘焙坊
ROSENDALS TRÄDGÅRD

琳妮亞・湯姆森（Linnéa Thomsen）是斯德哥爾摩唯一使用柴窯的麵包店烘焙師傅。一到下午，柴火在爐裡燒著，各式各樣的東西放進爐裡用餘熱烤到隔天早上。「羅森達爾花園烘焙坊」（Rosendals Trädgård）的每樣產品都採用最高級的生物動力培養技術及有機食材，一切從頭製作。烘焙坊位在一個大公園裡，旁邊有一排溫室，裡面開了一家咖啡店，還有花店。花園對外開放，烘焙坊和溫室的營收都用來營運花園。打從我第一次在羅森達爾花園吃到小荳蔻捲，這座烘焙坊在我心中就占有特殊地位，它的小荳蔻捲甚至比我從小吃到大的肉桂捲還好。

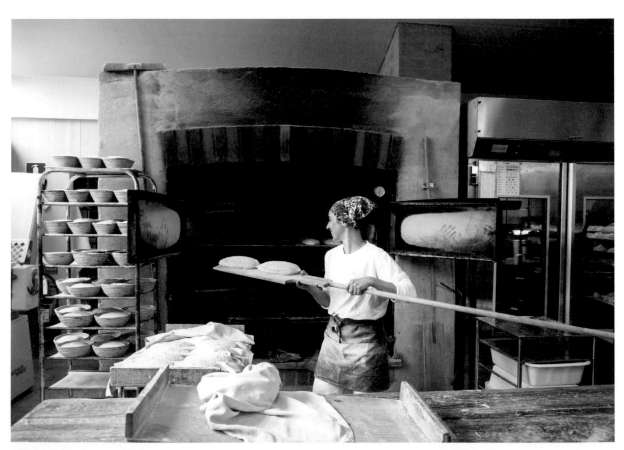

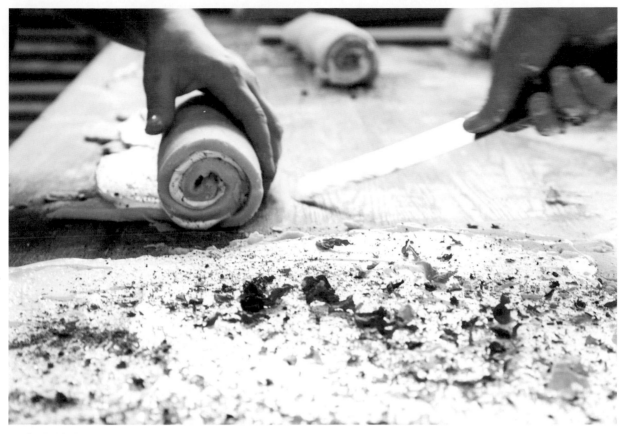

↑ 製作包著蛋白霜的花捲，上面的玫瑰花瓣則採自花園。
↓ 等待發酵與烘焙的肉桂捲。

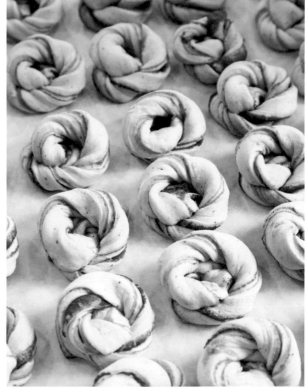

烘焙坊

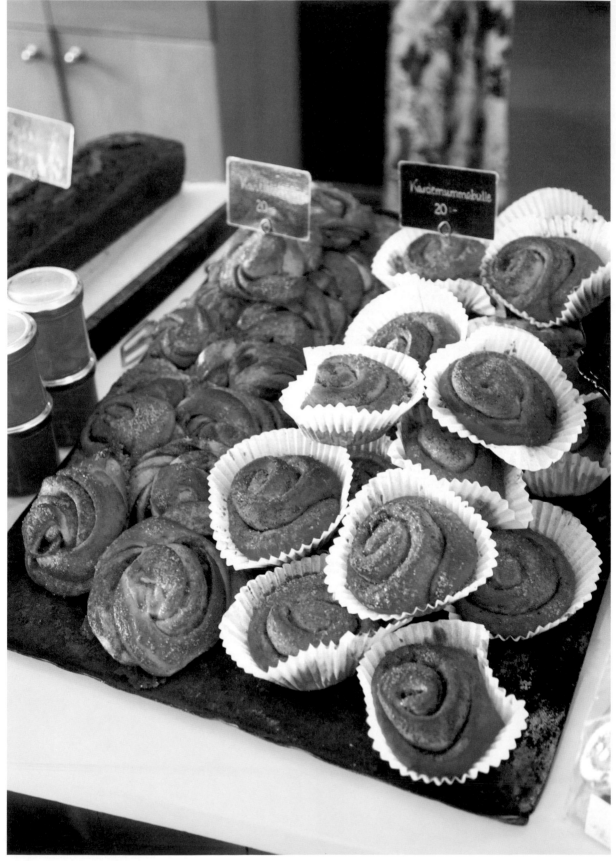

小荳蔻捲

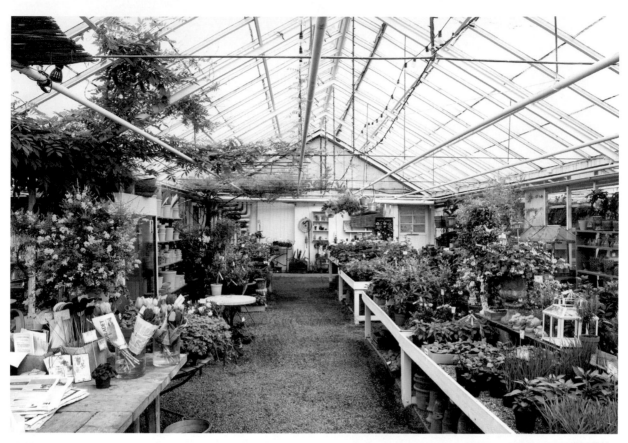

温室與商店

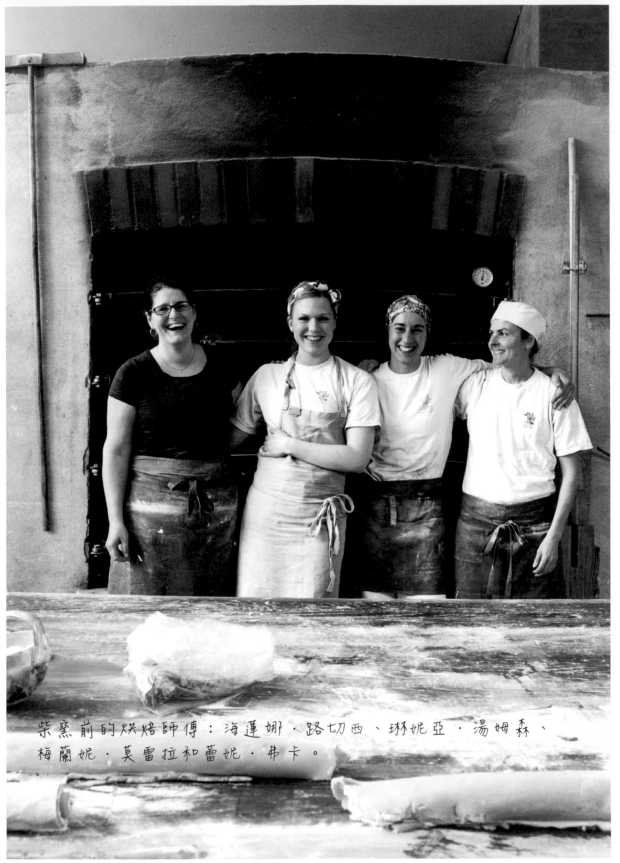

柴窯前的烘焙師傅：海蓮娜‧路切西、琳妮亞‧湯姆森、
梅蘭妮‧莫雷拉和蕾妮‧弗卡。

烘焙師傅

嗨，琳妮亞！可以給我小荳蔻捲的食譜嗎？

Part 1	Part 2	烤箱溫度220℃
4盎司牛奶，38℃	415克麥麵粉	
40克酵母	160克糖	
415克麥麵粉	160克奶油	
混合後靜置1小時	10克小荳蔻	
	5克鹽	

烤箱溫度220℃

把第二份食材加入第一份，混合攪拌直到麵團變得光滑。你喜歡什麼形狀就放什麼形狀，包外奶油/糖。

請畫出羅森達爾花園烘焙坊周遭的地圖。

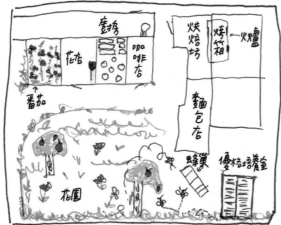

請畫出你最喜歡的烘焙作品並標示名字。

小荳蔻捲

長棍麥麵包

藍莓餅乾

請畫出瑞典脆麵包

（薄薄的）

從這邊

可以給我瑞典脆麵包的食譜嗎？

Part 1	Part 2	烤箱溫度200℃
2.5盎司牛奶	125克麥麵粉	
10克酵母	1湯匙鹽	
1湯匙蜂蜜		
150克黑麥麵粉		
50克全麥麵粉		

把第二份食材拌入第一份，均勻混合直到麵團光滑。分成小量，捲得非常薄，再烤到又硬又脆。

所有食材混合後靜置1小時，放到麵團表面看起來一個洞一個洞的。

當烘焙師傅最好的地方是？　很有創意。每天都充滿驚喜。

住在瑞典最好的部份是什麼？　身為瑞典人，我猜是…很時髦吧！

立道屋　TATEMICHIYA

岡田好幸原來是另一間居酒屋的經理（居酒屋是供應食物的日本酒吧），直到有一天他覺得厭倦，決定另起爐灶，開一家自己喜歡的龐克搖滾居酒屋。岡田對兩件事情同樣自豪，一是自家供應簡單又美味的食物，二是他收集的龐克搖滾舊海報以及貼在牆上當裝飾的傳單。排列在吧台和牆上櫃子裡的清酒，全屬於「立道屋」客人的酒。

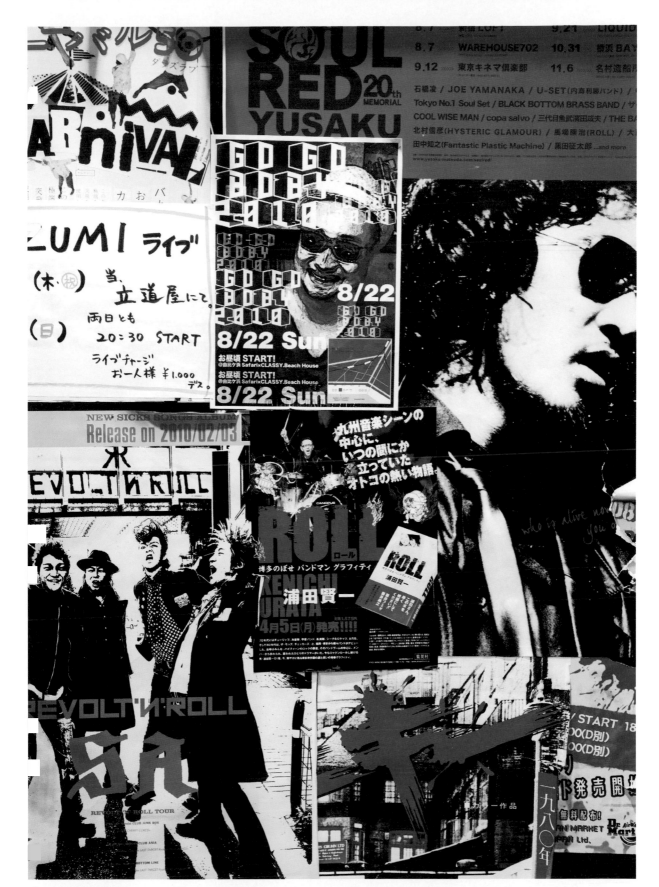

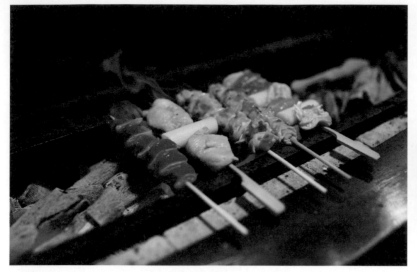

┆ 燒烤。

東京最好玩的四件事有哪些？

① 溫泉一日遊。　　③ 喝清酒。

② 逛唱片行。　　④ 玩柏青哥。

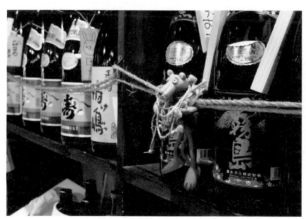

┆ 酒瓶上綁著寫有客人名字的木牌。

讓客人燒烤的五種海鮮乾貨。
它們都很有嚼勁，
如果你的牙齒不好，
要特別小心。　　————→

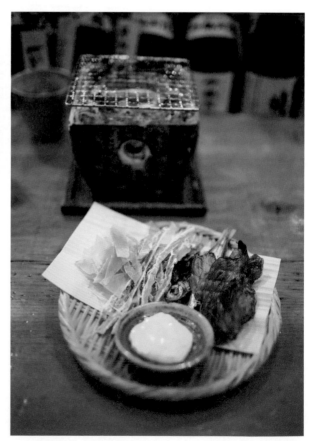

↑ 日式煎蛋。　↓ 章魚燒。

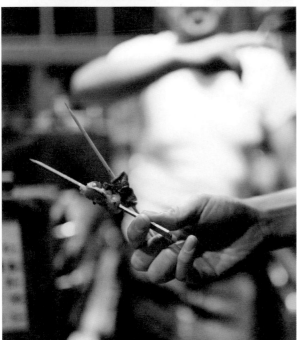

龐克對你的意義是什麼？
一種生活方式。

↓ 炸豆腐。

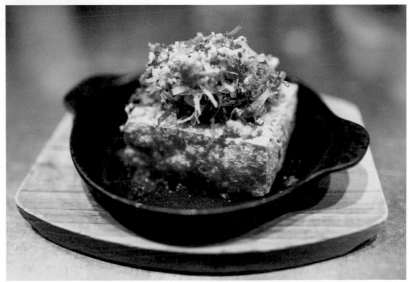

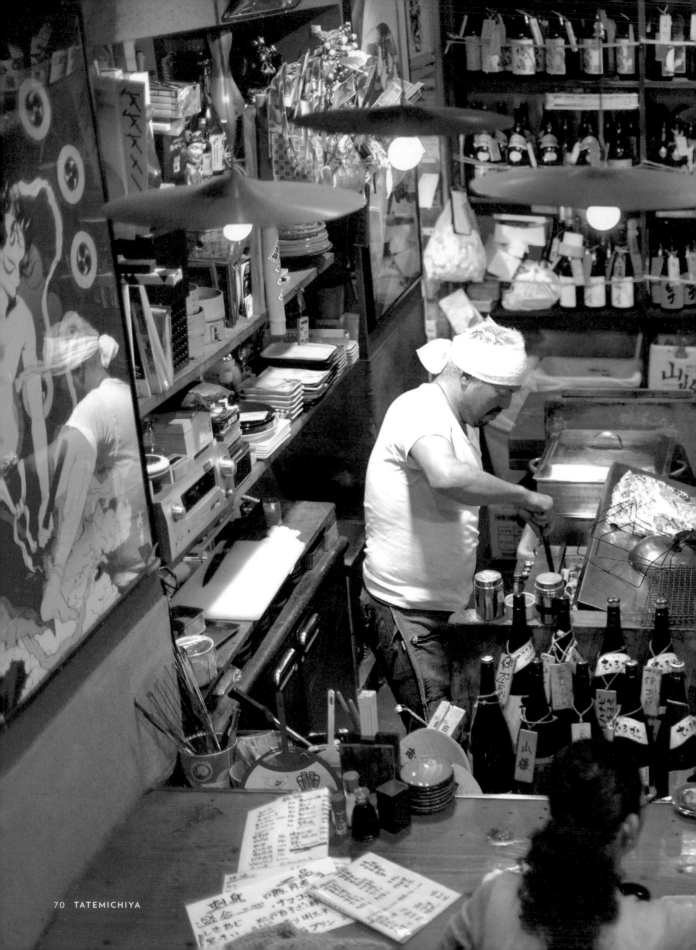

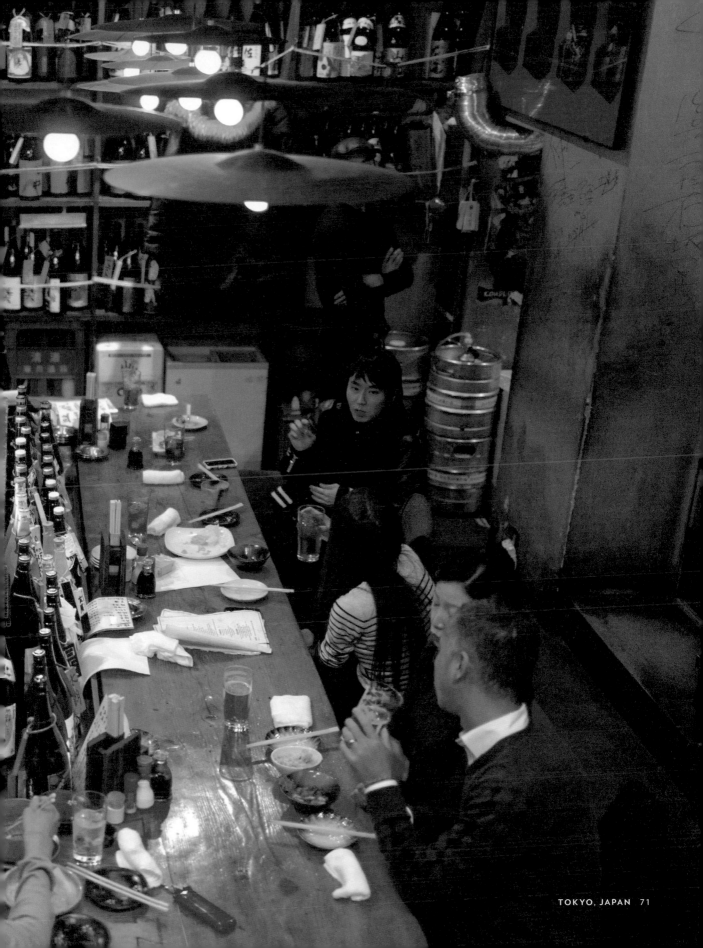

聖約翰餐廳與羅歇爾食堂
ST. JOHN AND ROCHELLE CANTEEN

弗格斯和瑪歌‧韓德森夫婦（Fergus and Margot Henderson）是出了名的把食物「從鼻子吃到尾巴」的冠軍；但對我來說，他們有名的地方在教導我午餐的知識。弗格斯告訴我：「11點大餐」，這就像喝下午茶，只是把它放在早上11點吃。如果你11點來到聖約翰餐廳（St. John），你還可以和弗格斯共享種子蛋糕和一杯馬德拉酒（Maderia）。他也指出，如果你在晚餐時大吃一頓，喝得醉醺醺，保證會昏倒。如果把這件事移到午餐時來做，你就知道這天還剩下多少時間可以消化。瑪歌對何謂簡單美味的食物有自己獨到的風格，特別是在她這家只供應午餐的「羅歇爾食堂」（Rochelle Canteen）。我超愛她做菜和擺盤的樣子。

「我為弗格斯做的第一道料裡
是 醃鱈魚和烤馬鈴薯。
那時我們才在飛機上相識相戀。
這是一道葡萄牙菜，
材料有醃鱈魚、馬鈴薯、大蒜、
洋蔥、月桂葉和橄欖油。」

——瑪歌

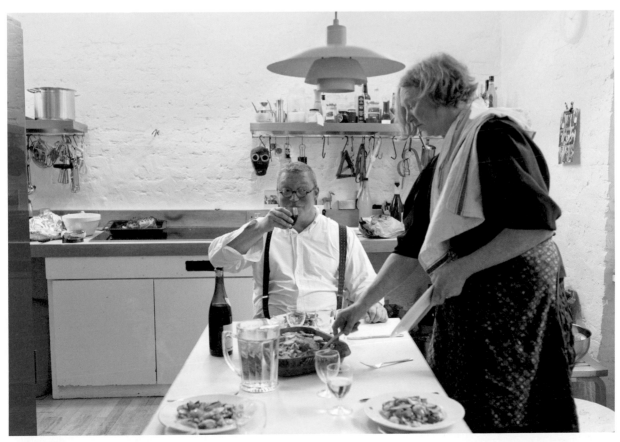

在家午餐

羅歇爾食堂

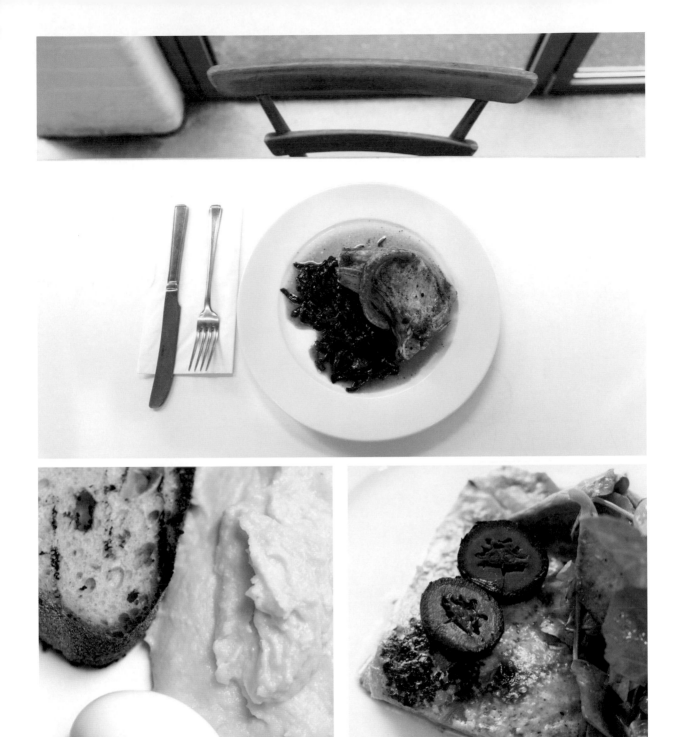

1　瑪歌在羅歇爾食堂後方醃鴨腿。小狗瘦仔眼睛不斷張望，想著或許瑪歌會丟一小口給牠。
2　烤豬排和紅燒胡蘿蔔。　3　焗烤鱈魚泥。　4　烤茴香與伯斯威爾羊乳酪和醃核桃。

2	
1	3　4

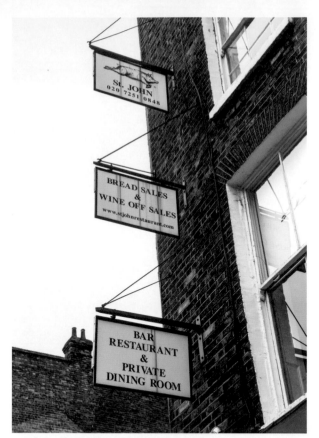

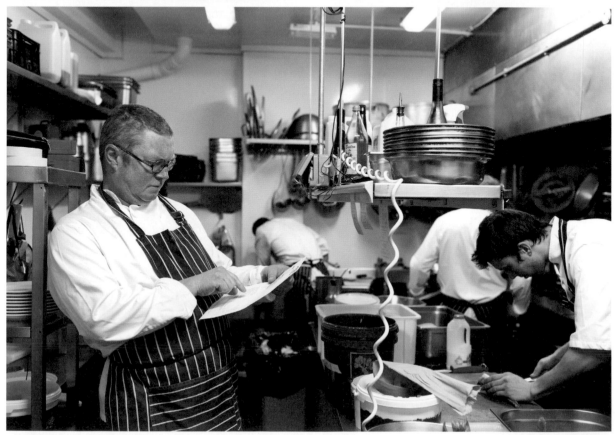

聖約翰餐廳

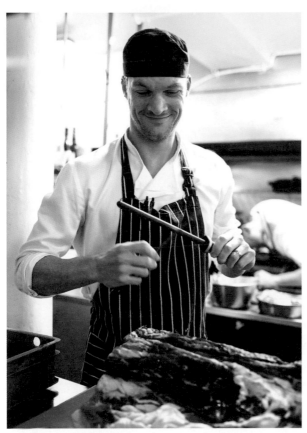
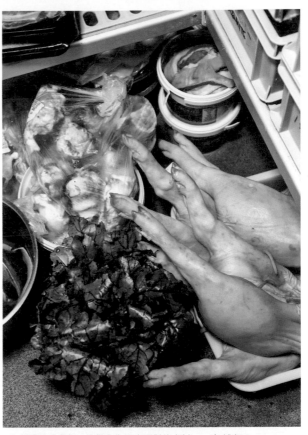

↑ 克里斯‧吉拉德（Chris Gillard）主廚。　　　　　　　　↑ 把乳豬堆疊好，準備作為週末派對的食材。　　↓ 鯡魚。

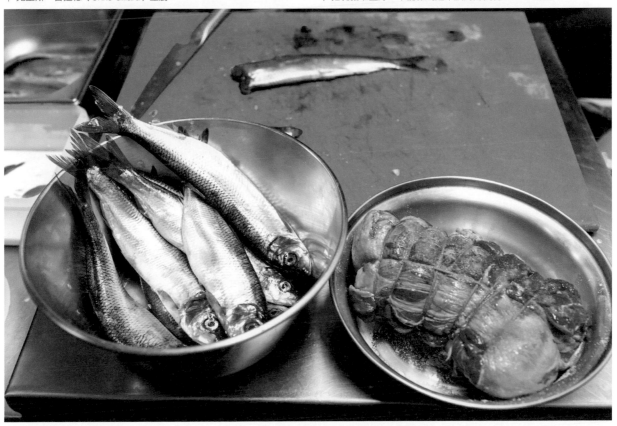

弗格斯最喜歡的四種食材:

肝臟

勃艮地葡萄酒

巴西里
(洋香菜)

鴨油

「11點大餐」要吃的種子蛋糕
和馬德拉酒。　　　　　　⟶

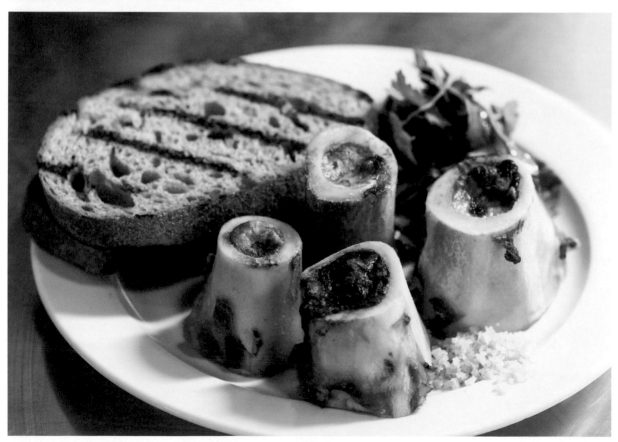

烤骨髓

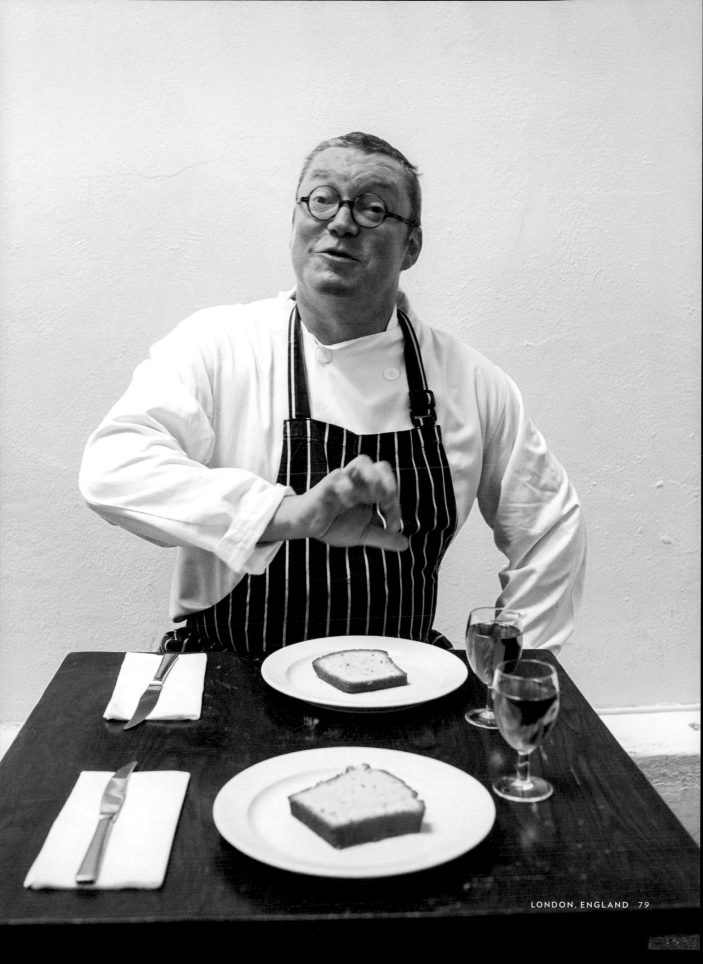

蛋糕人雷文　CAKE MAN RAVEN

蛋糕人雷文的本名是Patrick De'Sean Dennis III，是家族的第三代，繼承自他的父親與祖父。蛋糕人從小就開始做蛋糕，那時他還叫作「蛋糕小子」，13歲就首次贏得烘焙比賽。他最出名的是加了奶油乳酪和撒了碎胡桃霜飾的紅絲絨蛋糕，還把蛋糕做成非常特別的形狀。他把蛋糕做成布魯克林大橋、聖經蛋糕（送給艾爾·夏普敦）[5]，還做過愛迪達球鞋獻給詹姆·馬斯特·傑[6]。

5　艾爾·夏普敦（Al Sharpton），牧師、美國黑人民權運動領袖。
6　詹姆·馬斯特·傑（Jam Master Jay），饒舌樂團Run DMC的成員，2002年遭槍擊身亡。

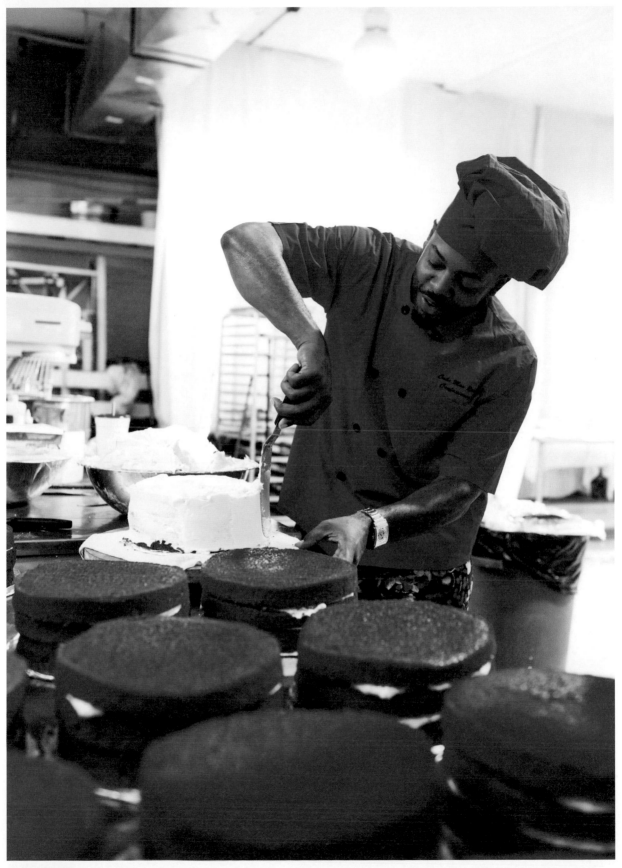

紅絲絨蛋糕

↑ 穿著道具服的蛋糕人，這套衣服是為了杯子蛋糕遊行而做的。

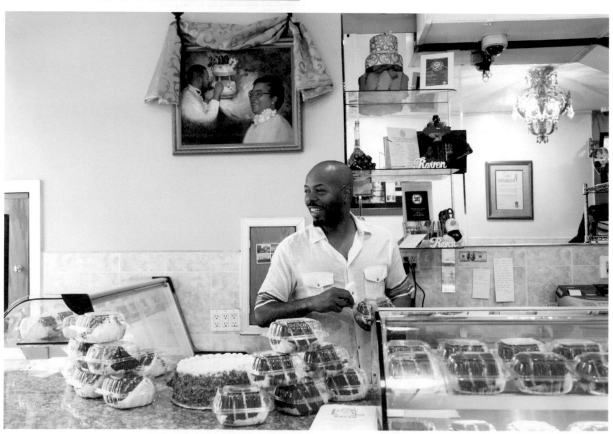

美國，蛋糕村

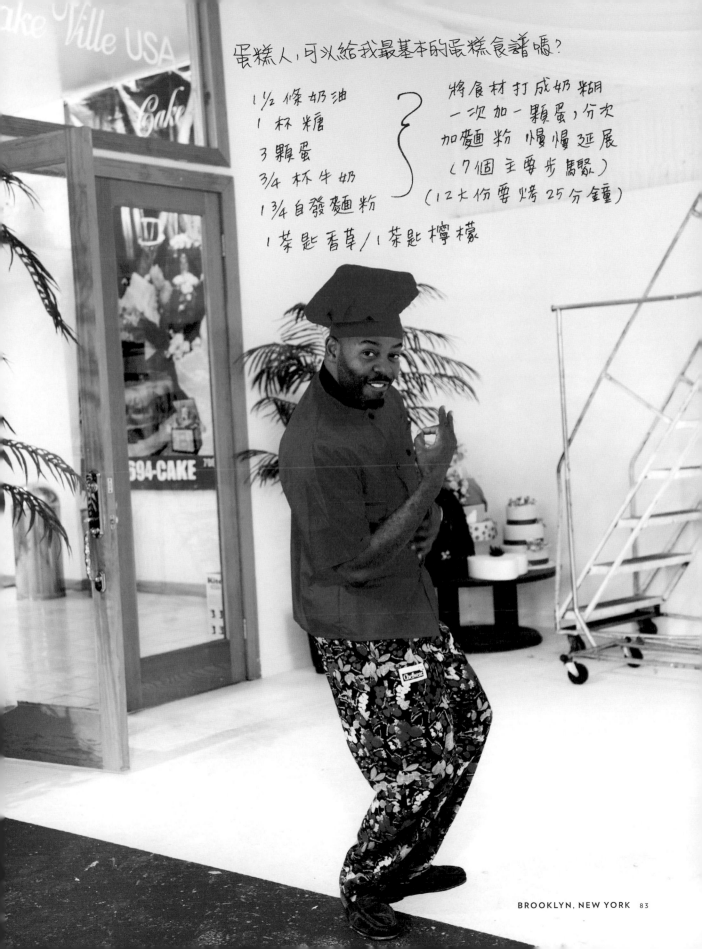

蛋糕人，可以給我最基本的蛋糕食譜嗎？

1½ 條奶油
1 杯糖
3 顆蛋
3/4 杯牛奶
1 3/4 自發麵粉
1 茶匙香草／1 茶匙檸檬

將食材打成奶糊
一次加一顆蛋，分次
加麵粉 慢慢延展
（7個主要步驟）
（12大份要烤25分鐘）

韓森&利德森煙燻鮭魚專賣店
HANSEN & LYDERSEN

「韓森&利德森煙燻鮭魚專賣店」（Hansen & Lydersen）創立於1923年，由奧萊·韓森的曾祖父萊德-尼爾森·利德森（Lyder-Nilsen Lydersen）在挪威的希爾克內斯（Kirkenes）開張營業。原來的煙燻鮭魚祕方因年代久遠而喪失，奧萊努力再創萊德-尼爾森的老方法，歷經嘗試錯誤再改進的漫長過程讓自己學到煙燻鮭魚的技術。奧萊以前沒受過訓，做煙燻鮭魚前是聲音藝術家。他認為自己的工作是「堅忍的鍛鍊，在工藝家狹窄的領域中保持真實。」在製作過程中，奧萊讓每件事情都回到最簡單純淨的元素：魚與煙。他用兩種木頭燒火，煙燻時用扇子輕輕翻魚，做好時也只用簡單的麻繩蠟紙包裝。

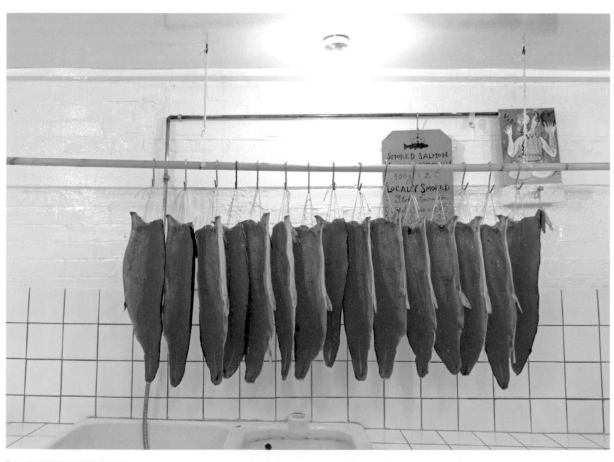

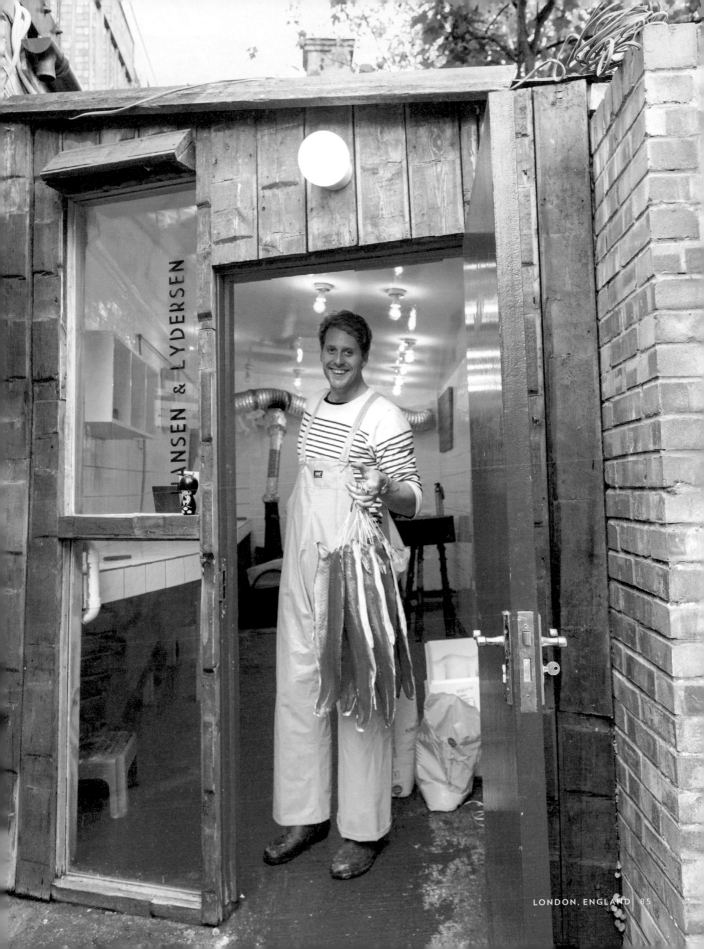

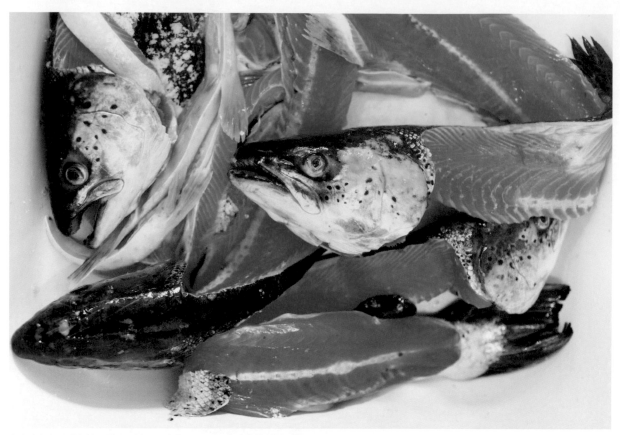

↓ 魚在煙燻過後要挑魚骨（魚刺）。

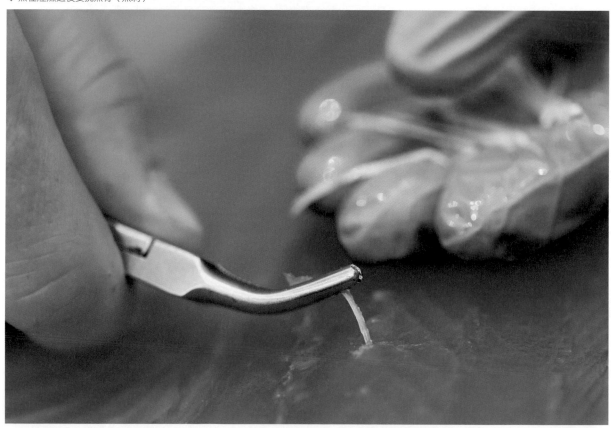

煙燻鮭魚

奧萊使用70%的欅木
和30%的杜松木煙燻
鮭魚12小時。

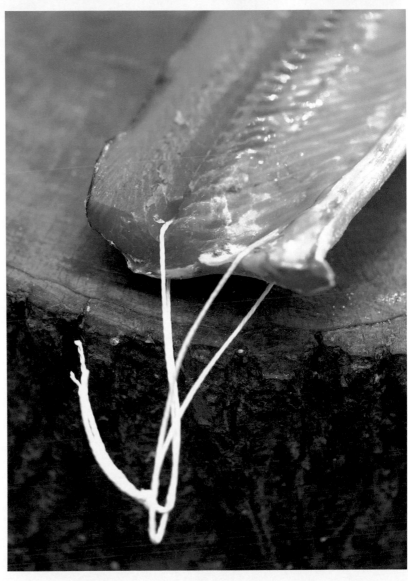

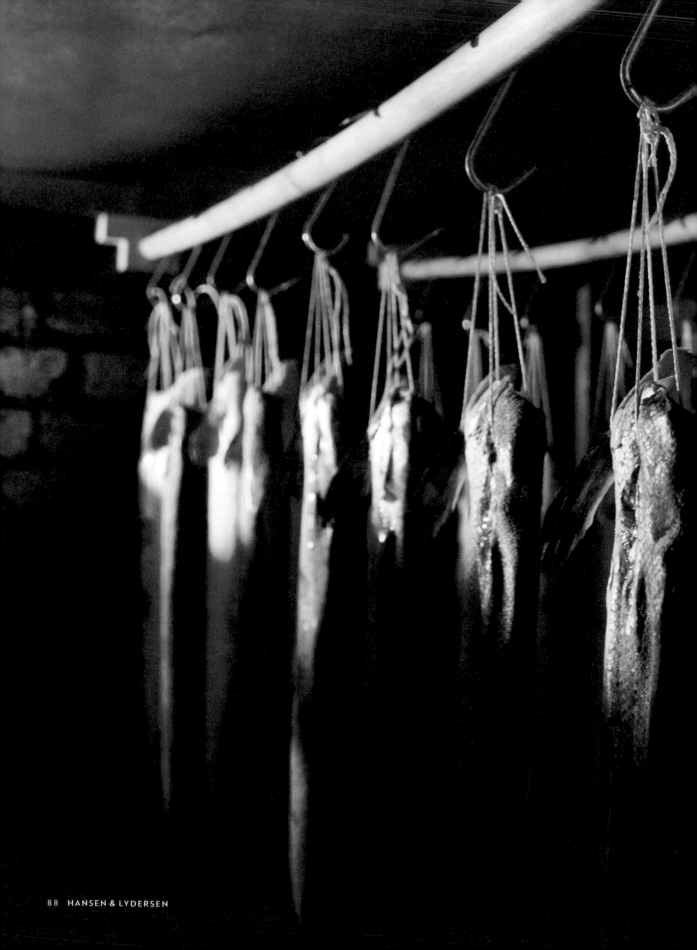

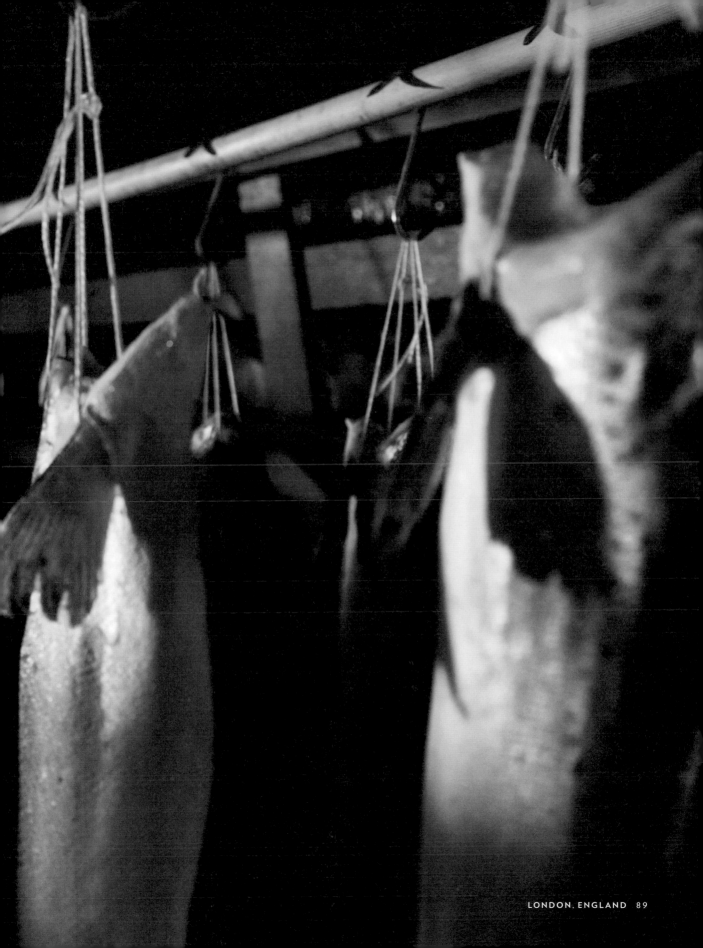

老麵麵包上放了
煙燻鮭魚、法式酸奶油和
一撮蒔蘿做成的前菜。

£1·50
Per Piece

b海·奧萊！關於煙燻鮭魚、你從你祖父哪裡學到了什麼?

誠信和正直 — 尋找最棒的原物料、絕不妥協、並且只專注做一件<u>產品</u>。

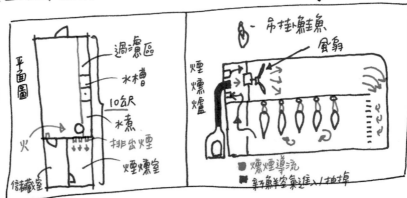

請畫出你的煙燻室並標明位置。

可以給我鮭魚醃漬的食譜嗎?

200克肥肉 (肥的部份)

＋ 1把我鴝莓 (醋栗)，切成四份

＋ 1匙蜂蜜

＋ 茱細安 (研碎末) ＋ 茱細汁

＝ 全部拌在一起、放在你杯裡品嚐。

你用什麼柴火煙燻鮭魚?

70% 和 30% 的

杜松 ＋ 山毛櫸

富森林的詩意

甘甜而溫醇

非常單純的
斯堪地那維亞的味道

目前的工作與你當聲音藝術家有無相關的地方?

我仍然沉浸在聲音裡，包括我騎摩托車在城市運送鮭魚時的聲音，或是風箏發出的聲音、瓦斯燃燒的聲音，或者是早晨的鳥叫。因為我只做一件事、就必須深入它的過程。對我而言、這件事就跟我在做聲音藝術家時做的一樣。

可以給我一些食譜嗎? 只要是用你的鮭魚做出的好東西都可以。

— 煙燻鮭魚腹、一匙蜂蜜、紅醋栗或黑醋栗

— 300克一整塊的好肉，用高溫煎15秒，吃的時候再搭配一點的法式鮮奶油。

— 放在黑麥麵包上、搭配法式鮮奶油，或者和醃漬檸檬一起放一整夜吸收味道。

鮭魚有何特殊之處?

牠們是一種很神奇的魚 — 游往遠方又為了到北極圈與其他鮭魚交配，
然後再返回原來的河流。

[＋＋＋ 牠們吃起來
很美味]

鮭魚天性力爭上游，是真正的鬥士。

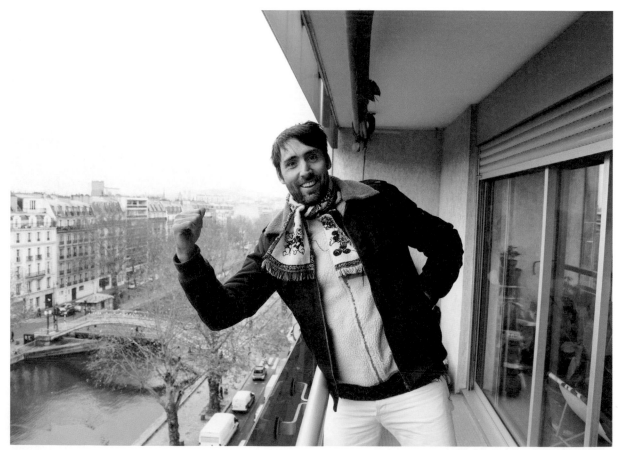

夏多布里昂餐廳　LE CHATEAUBRIAND

夏多布里昂餐廳（Le Chateaubriand）是家規模很小卻很經典、看起來又很低調的小酒館，但這家酒館在餐廳主廚伊納基·亞茲皮塔（Iñaki Aizpitarte）的指導下已有極大影響力。地方也好，食物也罷，種種一切都是有節制、反璞歸真且「經過簡化」的。因此，餐廳裡沒有即時創作的餐點，菜單上已經定好價格合理的五份套餐，唯一的選擇就是要用什麼酒來搭配。這種簡化讓小廚房可自主自由準備有創意、令人驚喜的美味食物。

「我總想從自家陽台伸手搭便車，但從來沒成功過。」

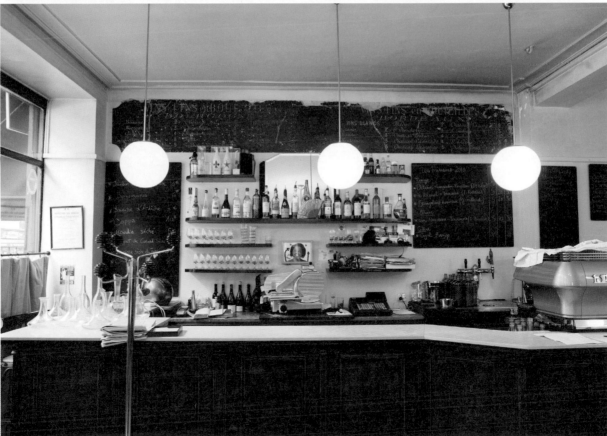

小酒館

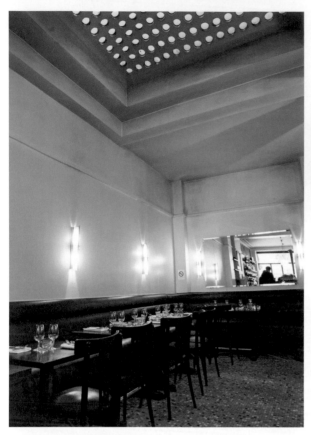

↓ 晚上菜單的安排是珍珠牡蠣和巧克力甘納許。

工作中的伊納基

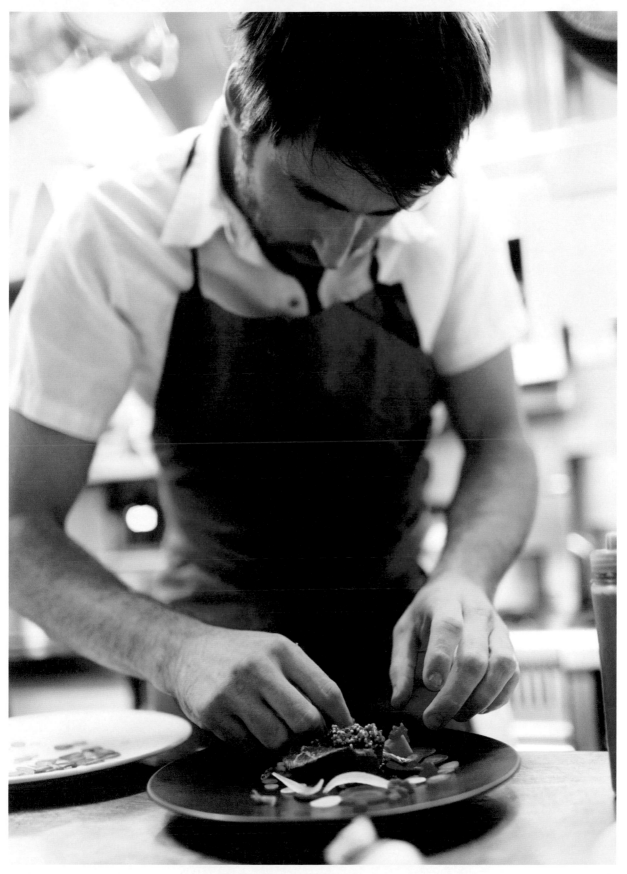

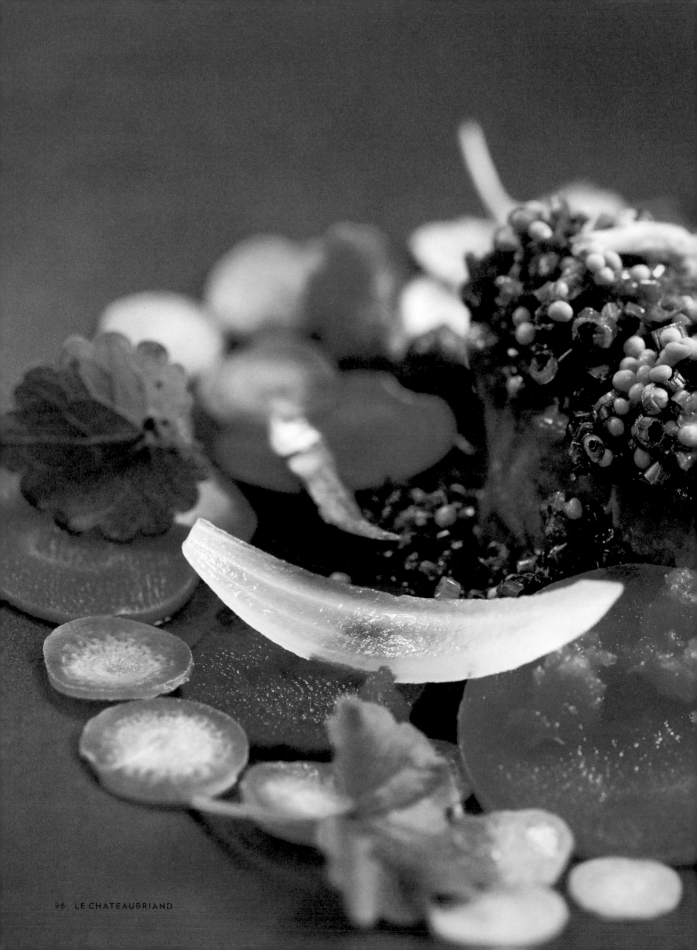

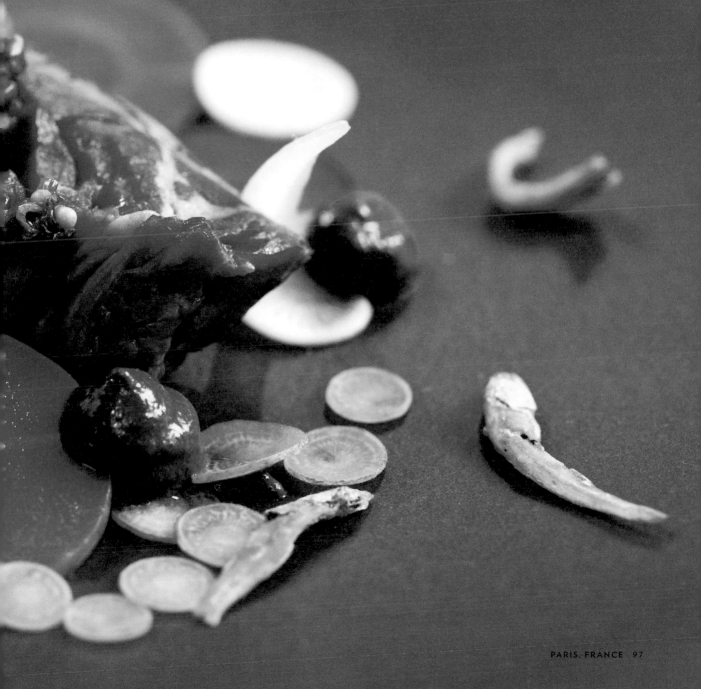

牛肉、醃菜、辣椒、褐色奶油和酥脆鰻魚。

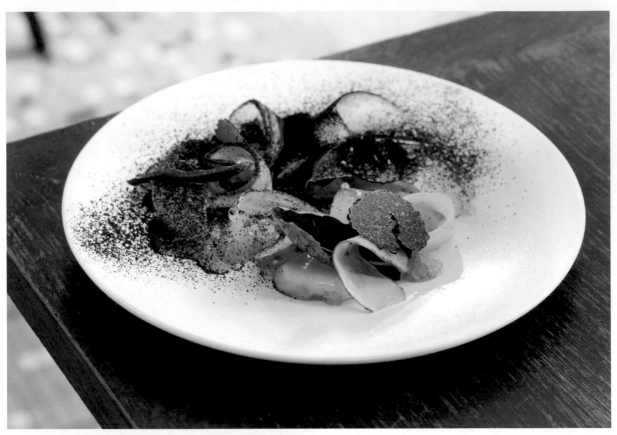

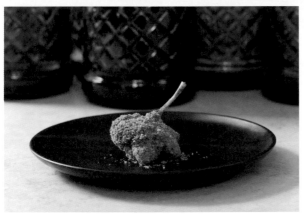

青蛙腿。

扇貝、根莖菜類、
蘑菇和黑松露。

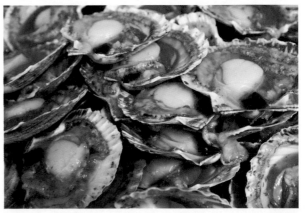

美食

嗨，伊納基！你在廚房覺得最好玩的事情是什麼？

最愉快的時光是在廚房看著客人一直在廚房前面找廁所，沒想到最後他們居然走進大冰庫。

你覺得過去五年巴黎變得怎麼樣？

☮ 巴黎現在好像每個街角都站著警察。ⓐ

可以給我一份受夠布里昂啟發又能在家做的食譜嗎？

辣椒果凍佐巧克力奶油

1公升奶油	辣椒用奶油以小火煨煮 → 過濾 → 倒在巧克力上 → 放5分鐘 → 攪拌 → 倒進鍋裡 → 放冰箱。
408克純度70%的巧克力	
15克 Espelette 辣椒	紅辣椒搾汁 → 過濾 → 每1公升加16克吉利丁 → 1小時後倒2公釐厚在原來的鍋子上。

你能畫出這道料理的最後成品嗎？

食物最重要的是什麼？

滋味的愛 與愛的滋味
一樣 重要。♡

你最愛哪四本美食書？

① Clorfila Adrvitz

② 《米歇·伯哈的料理指南》 (Michel Bras Book)

③ 《米歇·涂華高的酸味烹調》 (The Acidic Cooking of Michel Troisgros)

④ 《食材百科全書》 (Encyclopedia of Ingredients)

你現在最喜歡的食材是哪四樣？

＊鹿肉 ＊ 松露 ＊蘿蔔 ＊青蛙腿

M. WELLS餐廳

雨果·杜弗（Hugue Dufour）和莎拉·歐布列提斯（Sarah Obraitis）夫妻檔在長島市皇后區經營這家古怪的M. Wells餐廳已經一年多了。我會把這裡的食物描述成「加拿大-美式」簡餐店帶著一點「俄式-韓國」風情的美食。基本上，這個地方和食物都很有趣。這家店原來是荒涼角落裡的老舊鐵皮屋簡餐店，旁邊就是鐵道。M. Wells餐廳在2011年暫時歇業，希望你讀到這裡時，這家餐廳已經在紐約某個地方重新開張了。

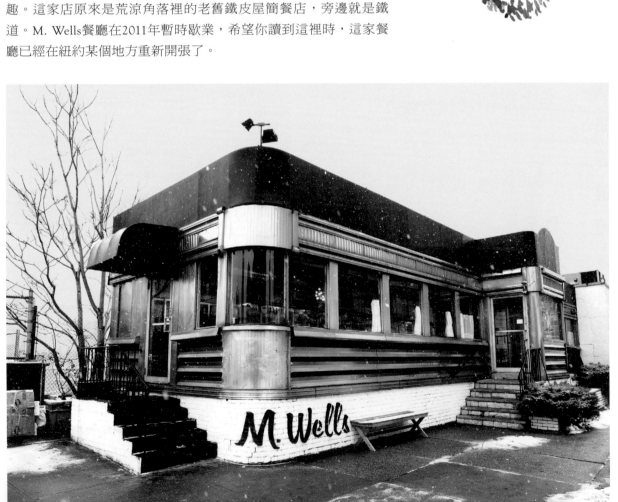

↓ 雨果在廚台上備菜。

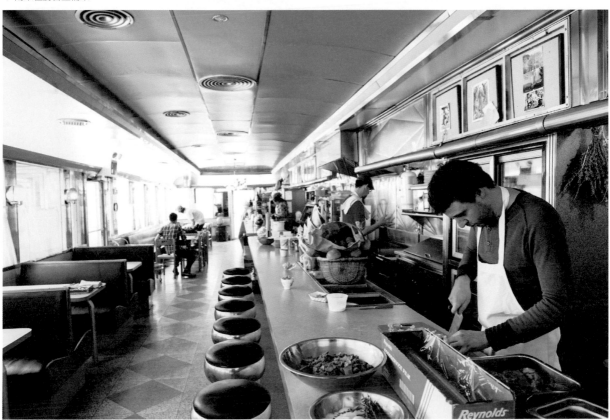

簡餐店

↓ 餡餅裡的餡料是雞胸肉、火雞肉、洋蔥和蘑菇。

食物

卡洛琳・韓（Caroline Hahm）正在替
扇貝殼擠上一圈公爵夫人洋芋泥，
準備做「聖賈克扇貝[7]」。

先做蔓越莓醬，凡是肉派都會用它
來搭配，材料有蔓越莓、洋蔥、
大蒜、丁香和其他辛香料。

做甜甜圈。

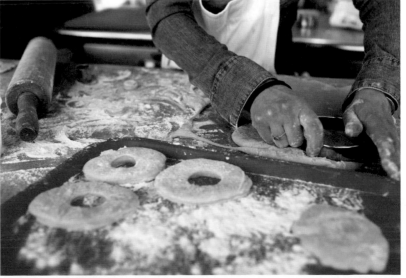

7 美國名廚、作家與電視節目主持人茱莉亞・柴爾德（Julia Child）的名菜，焗烤扇貝。

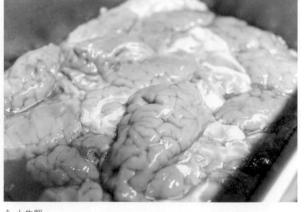

↑ 小牛腦。

雨果,「蝦子牛腦西班牙蛋餅」怎麼啟?

#1 少許馬鈴薯用水煮熟。

#2 馬鈴薯壓碎後加入大量橄欖油和1顆切碎洋蔥,煮至濃稠狀。

#3 2顆蛋打成蛋液後加入馬鈴薯泥。

#4 1顆牛腦以水波煮方式烹調,再切成片。

#5 緬因蝦2隻剝殼後拌入所有食材,用鑄鐵鍋煎到外殼焦硬。

牛腦西班牙蛋餅

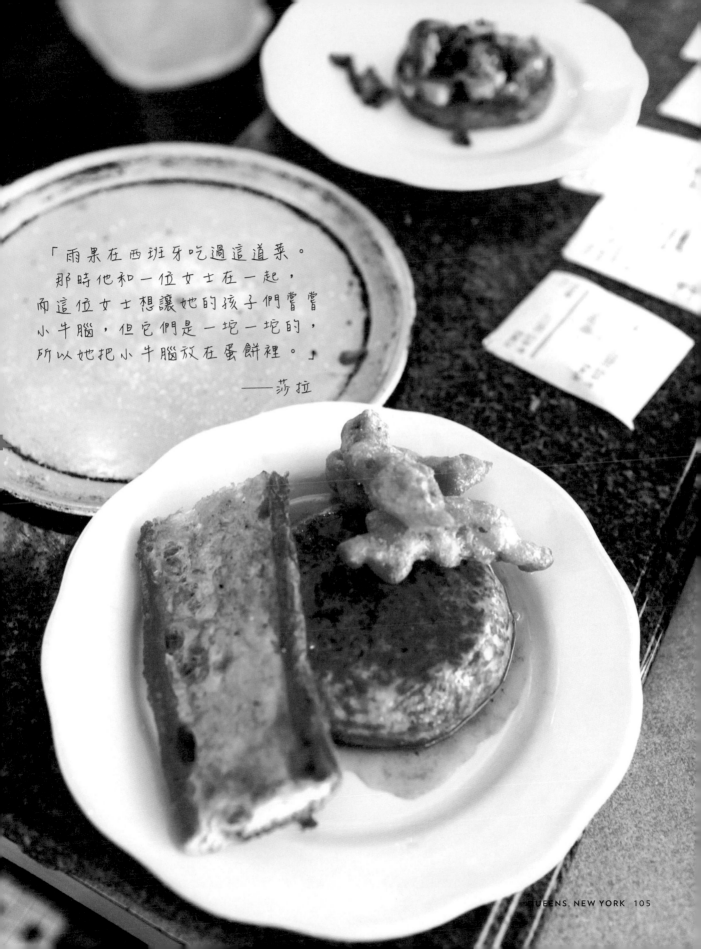

「雨果在西班牙吃過這道菜。
那時他和一位女士在一起，
而這位女士想讓她的孩子們嘗嘗
小牛腦，但它們是一坨一坨的，
所以她把小牛腦放在蛋餅裡。」

——莎拉

NOMA餐廳

走進Noma餐廳時，我的心裡已經有譜，知道會發生什麼——製作完美的斯堪地那維亞食物。幸運的是，這裡的餐點超乎我的期待。令人驚訝的是，這裡以哲學觀點挑戰我對精緻料理的既定印象。我剛坐定位，就有一位廚師出現，他說這裡沒有服務生，都由廚師直接服務且說明餐點內容。他帶著淺笑在我面前放下第一道菜，我看了看在桌前僅有的幾樣東西：刀、餐巾，以及白色花瓶裡的花。花朵裡裝滿美味的蝸牛，花柄是薄片黑麥麵包。下道菜是我吃過最激烈的料理：主廚送來一個裝滿冰塊的容器，裡面是一隻美麗清澈的鮮蝦，我把蝦沾上醬汁，這生物卻醒了過來，開始張口就咬。「戰或逃」的反應向我襲來，我還是把牠丟進嘴裡，吞了下去。是什麼讓Noma如此特立獨行？是主廚瑞內‧雷哲畢（René Redzepi）的才能，讓這些困惑、鬼點子和玩笑融合進高級料理的範疇。

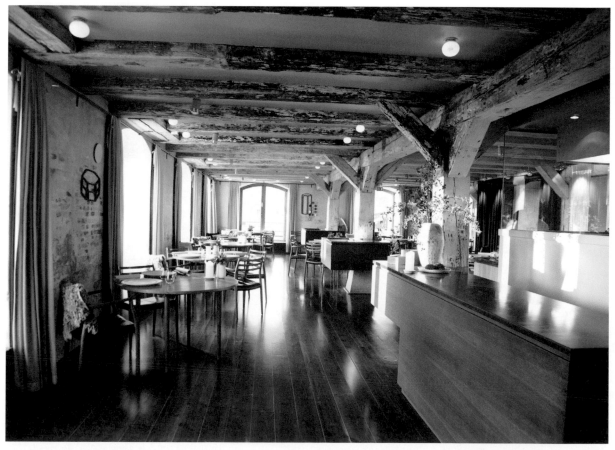

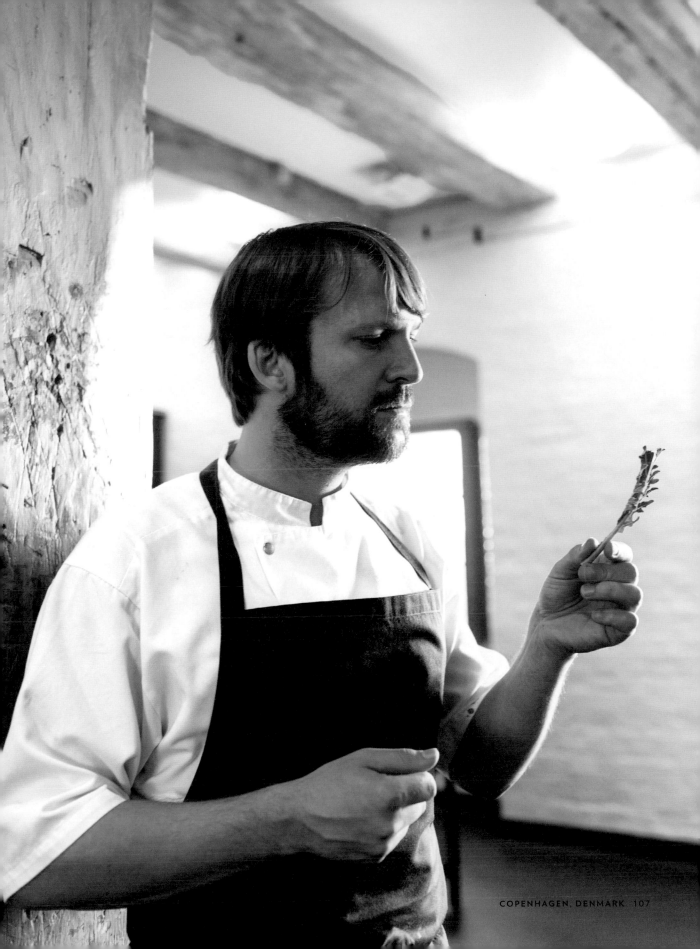

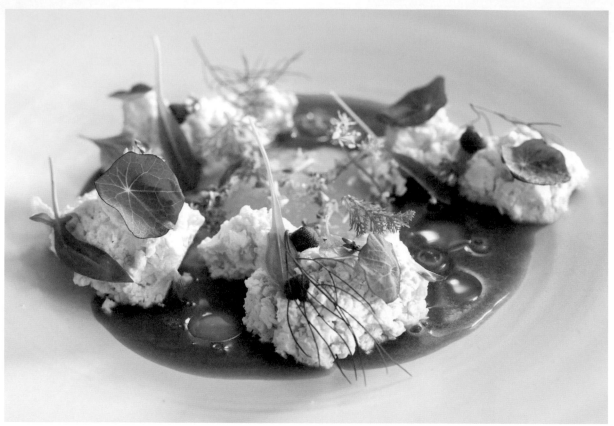

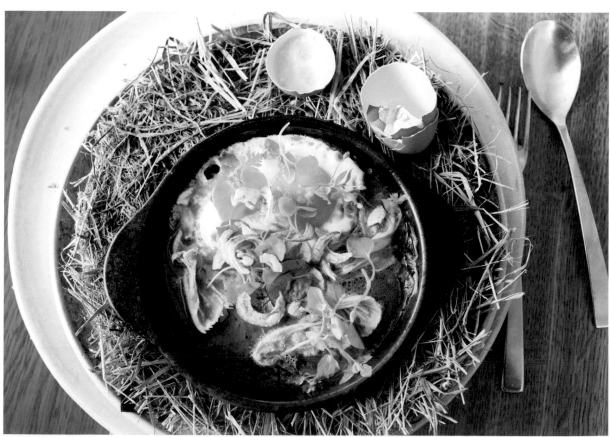

美食

1	3
2	4

1　乾草點心。食材包括草莓、乾草奶油、乾草糕、香草和洋甘菊高湯。

2　桌邊蛋佐香草、百里香奶油、菠菜、熊蔥醬、乾草油和馬鈴薯脆片。

3　香草三明治佐比目魚子。

4　花瓶裡裝著金蓮花、蝸牛、用麥芽麵團做的可食樹枝，還有當作香料的雲杉和杜松子。

p.110.111

1	2	5
3		
4		6

1　苦味點心。

2　小黃瓜與小白花。

3　活蝦佐乳化奶油醬。

4　干貝與穀物。

5　鮮花佐沙棘黑醋。

6　小牛胸線佐軟葉。

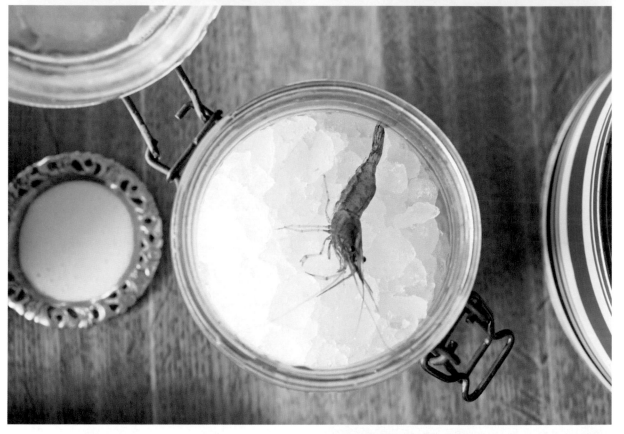

更多美食

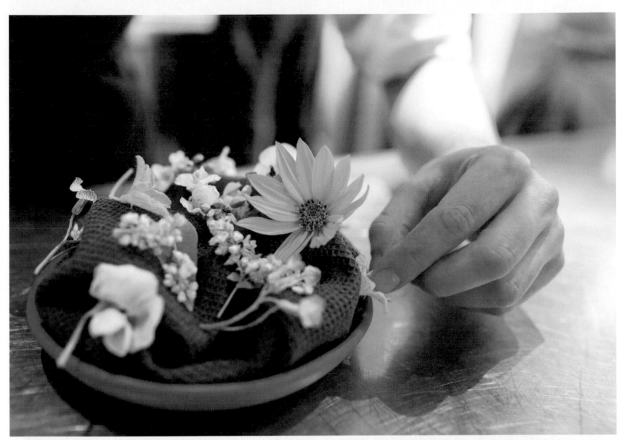

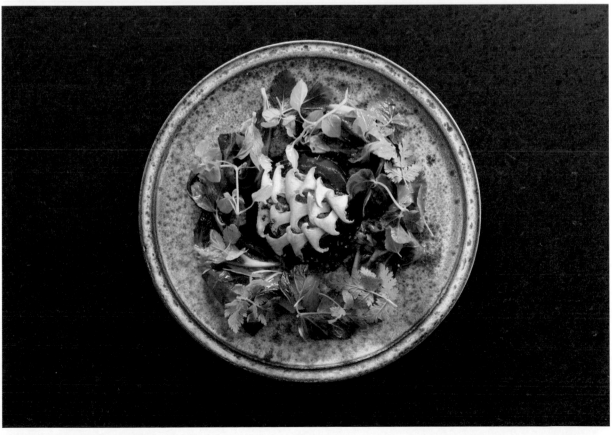

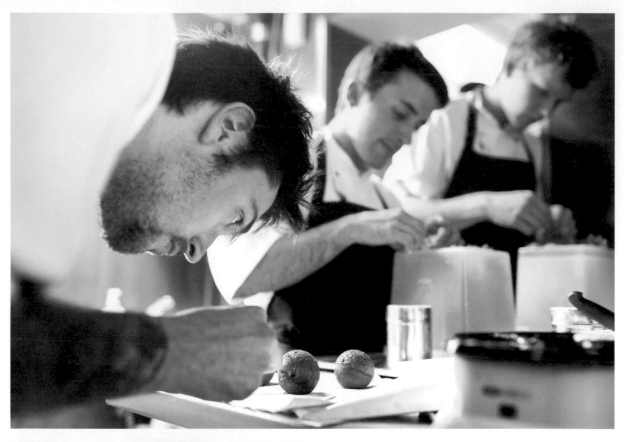

煎餅球是丹麥傳統糕點。
Noma餐廳用醃漬小黃瓜、醋粉
和煙燻小百鮭搭配煎餅球。

煎餅球

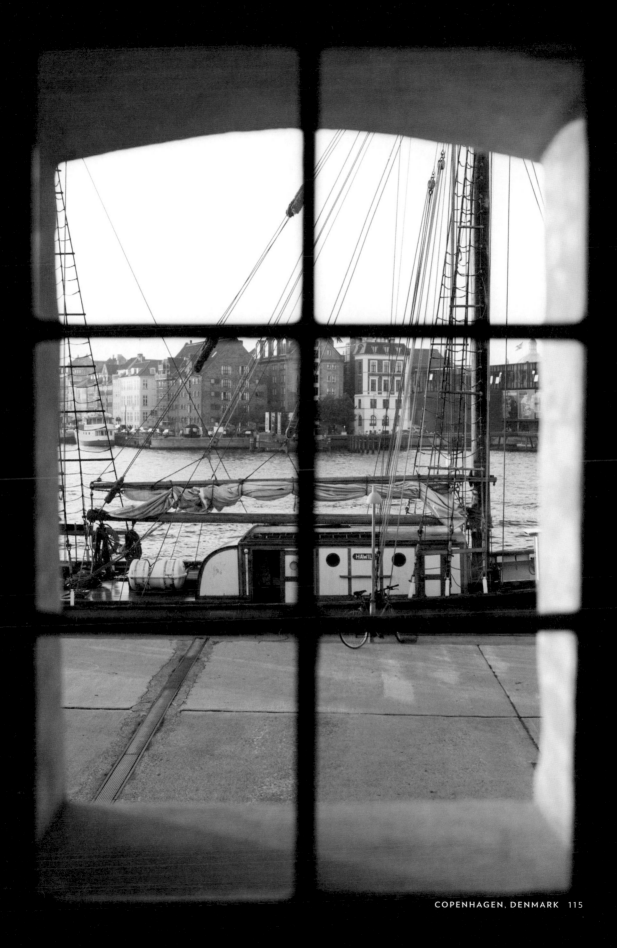

飲食書蔬果店　COOKBOOK

「飲食書」（Cookbook）是開在社區的一家蔬果店，專門販賣「生產負責任而超級美味的食物」。店老闆瑪塔・提根（Marta Teegan）和羅伯・史特茲納（Robert Stelzner）每週都會選一本食譜進行烹調，做成放在菜單上的熟菜。這家店和很多在自家後院種菜的自耕農合作，瑪塔和羅伯幫助他們拿到郡政府的認證，如此一來他們就可以購買小農們的水果、蔬菜和雞蛋。就像「回音雞蛋場」（Echo Egg）在山丘上養了一小群復活節蛋雞，供應飲食書蔬果店美麗的藍色和綠色雞蛋。

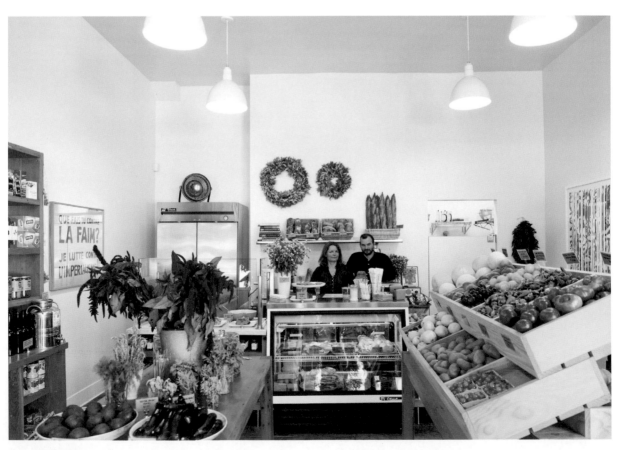

飲食書蔬果店的小小店面，
坐落在回音公園的蔬果店，
是1920年的磚造建築。

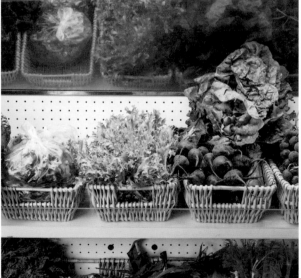

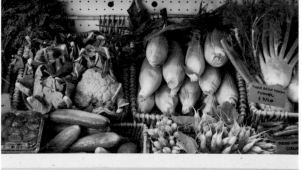

店面

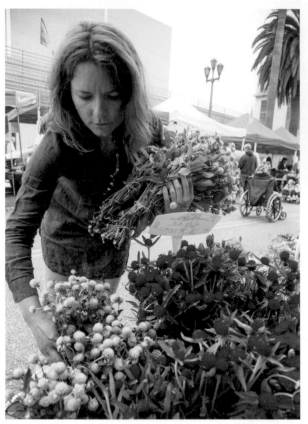

↓ 從市場批貨回家。

聖塔莫妮卡農夫市集

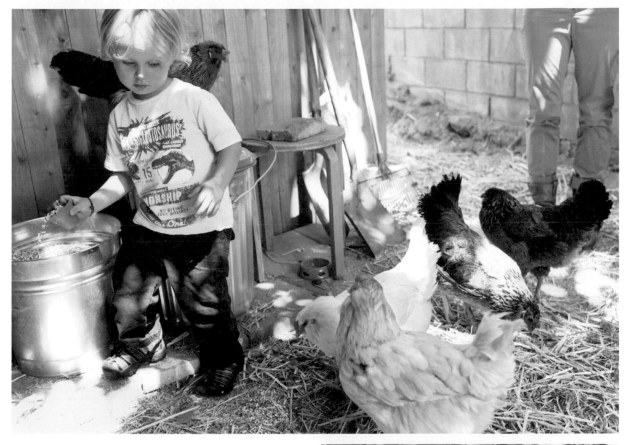

小女孩餵雞飼料。 ↗

回音雞蛋場的復活節蛋雞
生下藍色雞蛋。 ⤵

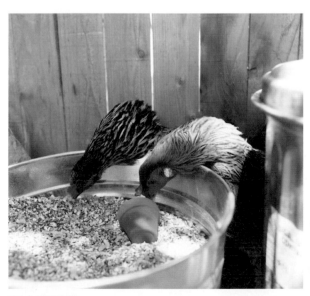

回音雞蛋場

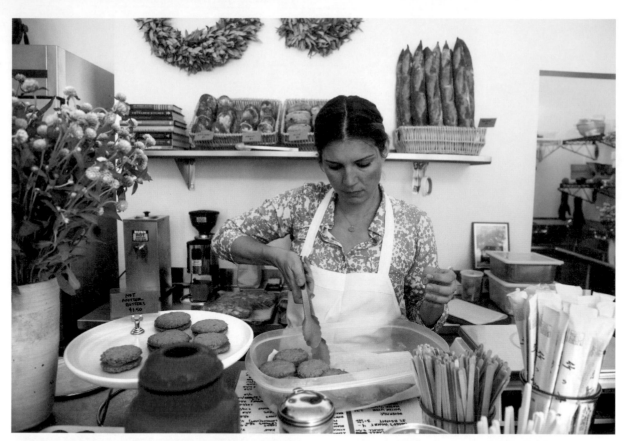

照著南西・希弗頓
（Nancy Silverton）的
「非花生口味三明治餅乾」
食譜做的花生醬餅乾。

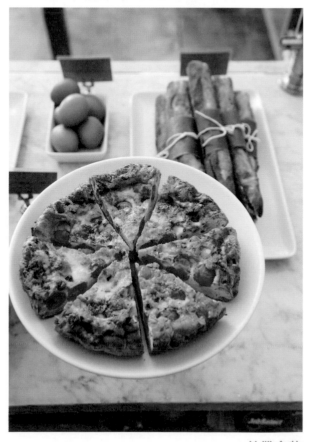

外帶食物

上海，瑪塔和羅伯！可以畫出店裡的菜攤並標示食材嗎？

可以給我「豆子+蔬菜」的食譜嗎？

羽衣甘藍、好媽媽農場紅菜豆、紅洋蔥。

豆薯加入洋蔥、大蒜和百里香一起烹煮。

用紅酒醋醃漬紅洋蔥。

羽衣甘藍的每片葉子用橄欖油刷過，每面烤30到40秒。

羽衣甘藍切碎，再和豆子、洋蔥拌在一起。

請畫出店裡你們最喜歡的六道料理並標示名字。

豬快凍+鴨肝
朝鮮薊心

扁豆-甜紅椒湯，
撒上孜然黑胡椒(ZVNI)

最好吃的豆子料理
蔓越莓、豆子配上大蒜、
鼠尾草+橄欖油
我最喜歡的食材

藤葉烤鯖魚
Moro East

薰衣草甜橙杏仁蛋糕
瘋狂華特的漬檸檬

＊超好吃＊
非花生口味三明治餅乾
南西希弗頓的三明治書
超好吃！

可以給我你的「茄子核桃醬」食譜嗎？

這是了不起的食譜，做法根據一本巴格達的飲食書。日本茄子、核桃、凱莉茴香子、橄欖油、紅酒醋。茄子連皮烤，再用橄欖油把核桃加上凱莉茴香子煎一下。

將茄子、核桃、茴香子加紅酒醋及更多橄欖油拌過，配上熱熱的義大利拖鞋麵包，

超好吃！

大海採食者　SEA FORAGER

柯克‧隆巴（Kirk Lombard）在政府部門擔任漁業觀測員，時間長達七年，負責在舊金山灣區觀測漁民在無數漁船作業航程中的捕撈情形。他把太平洋裡每一種魚的相關事情全記在心裡，單純只為了準備工作面試。柯克的妻子說：「這就像要一個有酒癮的人去威士忌酒廠上班。」被裁員之後，柯克決定開始當個「大海採食者」，此舉雖帶有商業漁撈的元素，而且只是針對特定目標的小規模持續作業，但因為漁撈航程在舊金山周圍，竟讓這件事富有教育意義。我們在一起時，柯克秀給我看他在防洪下水道釣魚的本事。我們也曾划著獨木舟在老碼頭下捉海鯽，在大海邊撒網捕胡瓜魚，拿著長竿去戳難以捉摸的猴臉鰻魚。很訝異看到市區內有這麼多不同魚類和我們住在一起，還有，長著猴子臉的鰻魚真的很可愛。

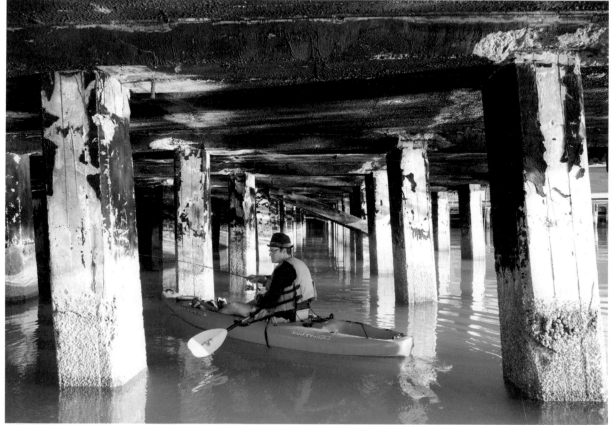

　　　　　　在舊金山老碼頭下划獨木舟釣魚，地點就在巨人隊球場公園旁邊。

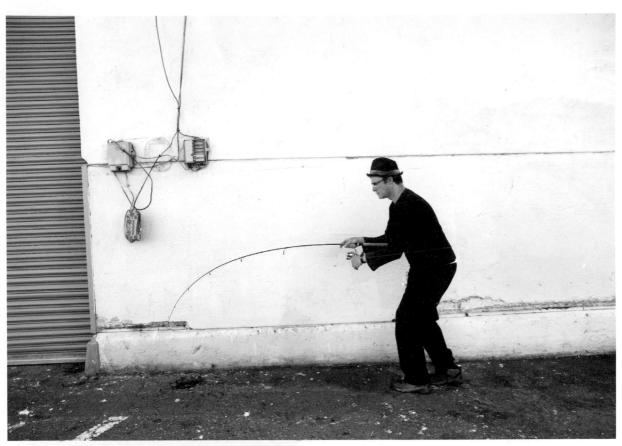

「某個下雨天，我看見
有個人坐在卡車裡，
一根釣竿伸出窗外。
我停下車，驚訝地發現，
他的水桶裡如假包換地
滿滿都是魚。
這位漁夫是當地怪人，
有個『不爽比特』的名號。
我向比特保證，
絕不把他的『釣魚洞』
位置說出去。」

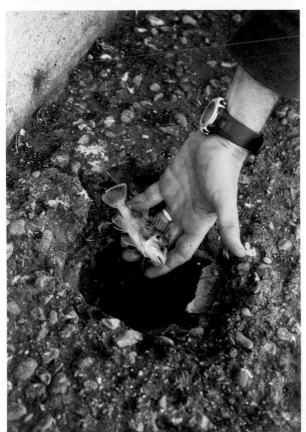

從「洞」裡釣出來還未
長大的褐色石斑魚。

防洪下水道釣魚

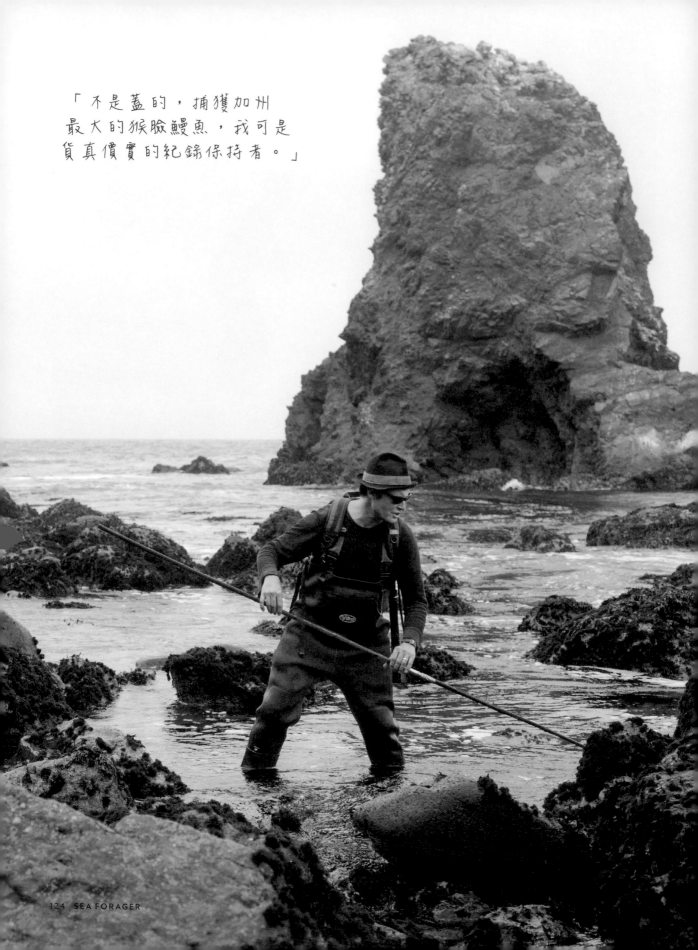

「不是蓋的，捕獲加州
最大的猴臉鰻魚，我可是
貨真價實的紀錄保持者。」

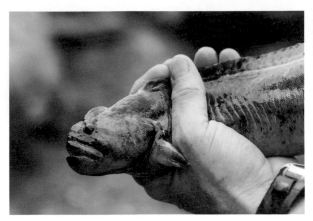

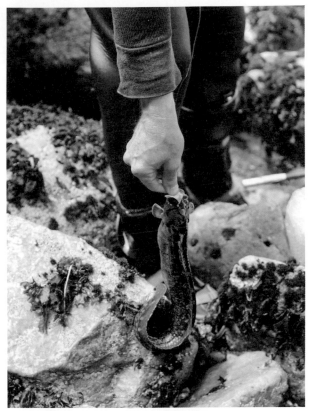

中型「猴臉綿鮹」
（又名猿鮹），另一個
名字是猴臉鰻魚。

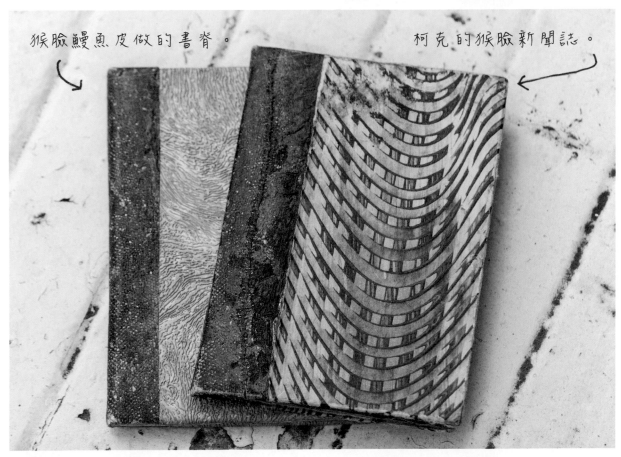

猴臉鰻魚皮做的書脊。

柯克的猴臉新聞誌。

竿捅猴臉鰻魚

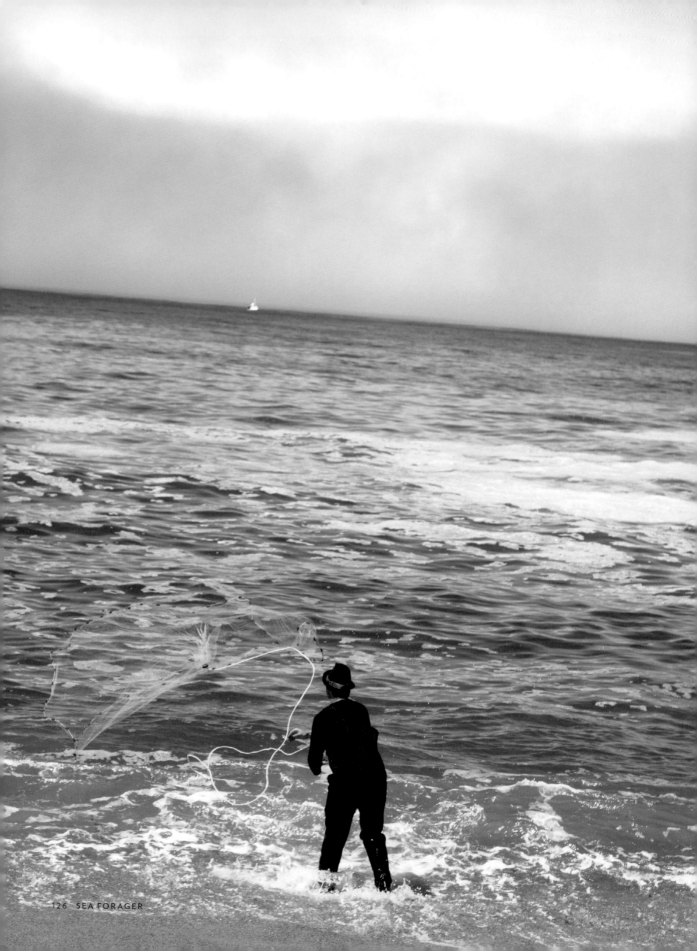

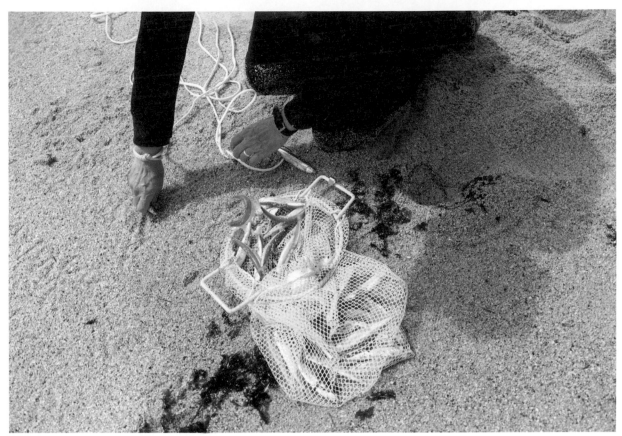

在柯威爾（Cowell）海灘釣胡瓜魚

↑ 「胡瓜魚料理是我那可愛的魚老婆卡蜜拉的最愛。」

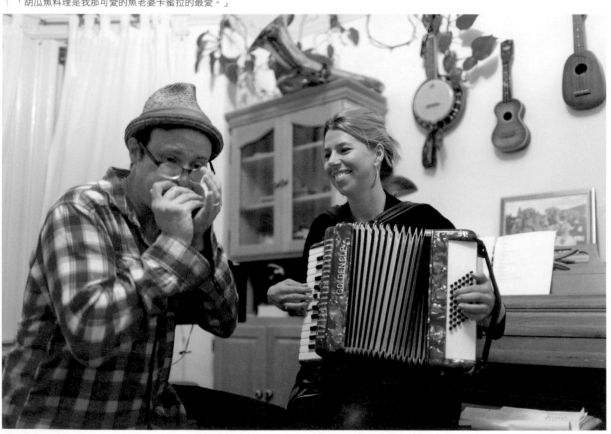

在家裡

嗨，柯克！你能畫出舊金山地圖並在上面標示出你愛的海中生物嗎？

你能寫一首靈感來自
猴臉鰻魚的俳句嗎？

猴臉鰻，
黑暗中滑過裂溝，
來，讓我抓牠。

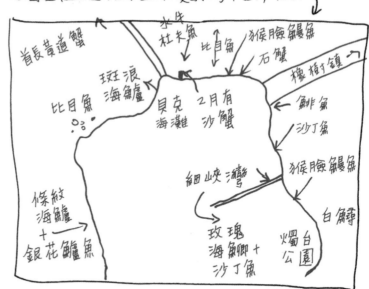

那可以寫一首靈感來
自胡瓜魚的俳句嗎？

泡沫裡的胡瓜魚，
喔，我多麼想要品嘗你。
就是你，胡瓜魚。

你為什麼喜歡在市區釣魚？

A. 因為在城市水域有很棒的物種。
B. 因為我住在市區。
C. 因為「荒野」對我來說很重要，包括那些荒廢的、古老的、
　 被遺忘的海岸線 —— 也許這是
　 只有我能理解的審美觀。

你能畫出猴臉鰻魚
的頭嗎？

可以給我酥炸胡瓜魚的食譜嗎？

蛋液：1 顆蛋 + 2 小杯牛奶
麵粉、酥炸粉、鹽、
胡瓜魚（去頭、去腸、去骨頭）先沾麵粉，再沾蛋液，
再沾酥炸粉。丟到熱油裡（熱滾滾的高溫花生油）
炸到焦香。

　　　　圍起餐巾品嘗吧！

聖林館　SEIRINKAN

柿沼進喜愛義大利女人、義大利車和拿坡里披薩。有一次他到拿坡里度假，最後卻在那裡待了一年。他像著魔似地吃遍所有拿坡里最好的披薩店，這樣的探險讓他學到了什麼才是好的披薩。當時在日本並沒有像拿坡里薄皮披薩這樣的東西，他回到日本，花了好幾個月改良他的食譜：1.6杯麵粉對1杯水。他進口了一座美麗的義大利骨董披薩麵團攪拌機，這個機器有兩隻鐵手臂，拌起麵團就像「義大利死老阿嬤的手臂」，這顯然是件好事。柿沼先生是個純粹主義者，菜單上只有兩種披薩：瑪格麗塔（Margherita）和水手（Marinara）。如果你是內行人（你現在已經知道了），他也許會讓你點義大利白披薩（Pizza Bianca）。

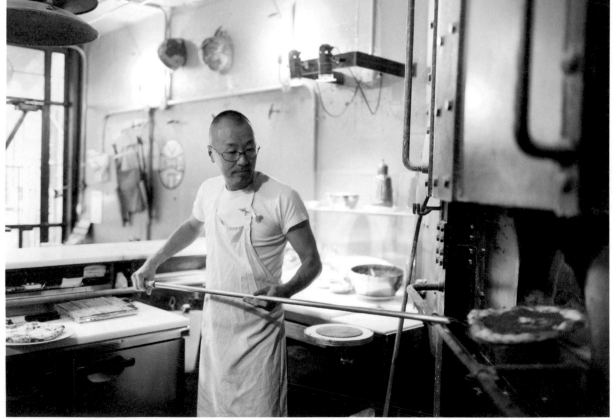

烤披薩的時間不超過60秒。

你菜單上的兩種披薩是什麼？

瑪格麗塔披薩和水手披薩。

為什麼只有兩種？

人類→男、女。

披薩→瑪格麗塔和水手。

你覺得義大利女人怎麼樣？

 又美又令人害怕。

拿坡里披薩

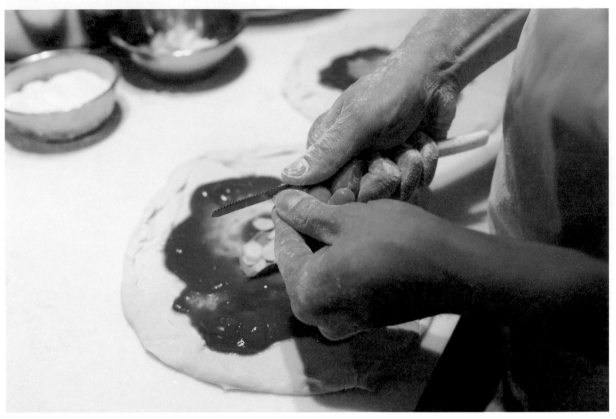

↓ 從義大利運來的義大利骨董麵團攪拌機。

兩種（也許三種）披薩

請畫出藏在你餐廳後面的男人窟「無線電王」並標示位置

電影銀幕

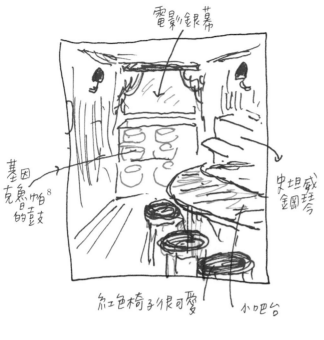

基因
克魯帕[8]
的鼓

史坦威
鋼琴

紅色椅子很可愛

小吧台

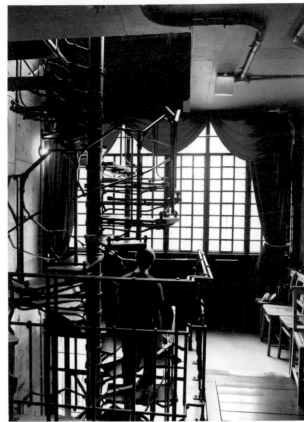

8 基因・克魯帕（Gene Krupa），20世紀初的爵士鼓王。

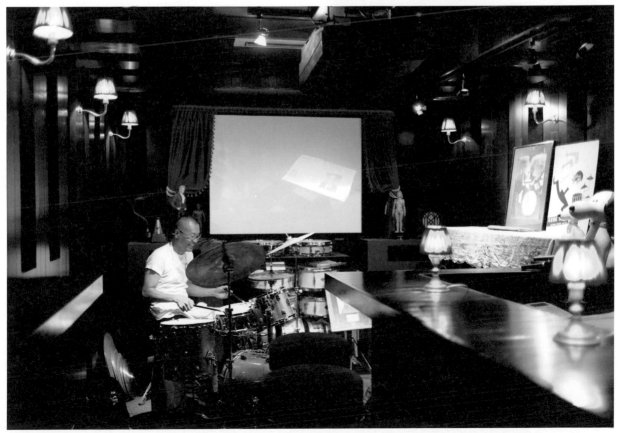

男人窟

HARTWOOD餐廳

2010年，艾力克·韋納（Eric Werner）和瑪雅·亨利（Mya Henry）在圖倫（Tulum）度假時愛上墨西哥。他們談到要實踐自己的夢想，在叢林裡開一家只用柴燒烤爐和烤箱的露天餐廳。真正瘋狂的是，他們真的做到了。Hartwood的「墨西哥農家菜」反映了艾力克對傳統美洲料理的喜愛，其中混雜著他對當地物種、農作和海產的尊敬。建造這家餐廳的木頭全是當地馬雅人在一個滿月的晚上收來的——顯然這代表好運。

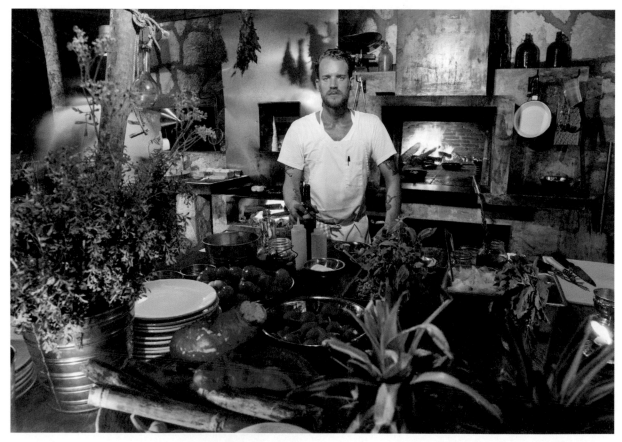

↑ 香柚鬼椒瑪格麗特。

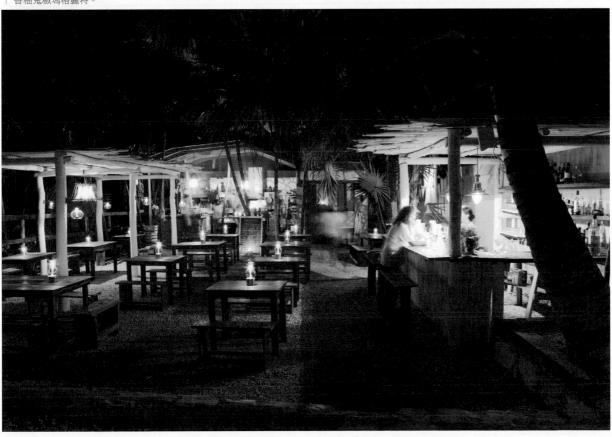

在Valladolid市場

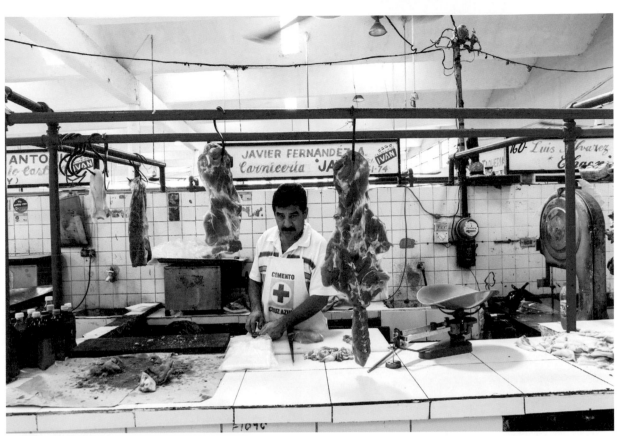

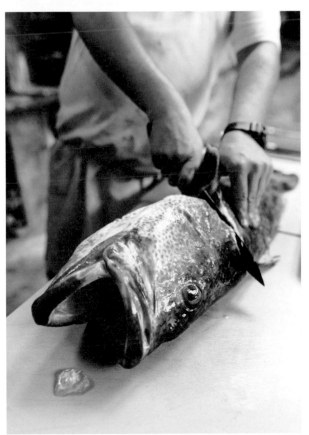

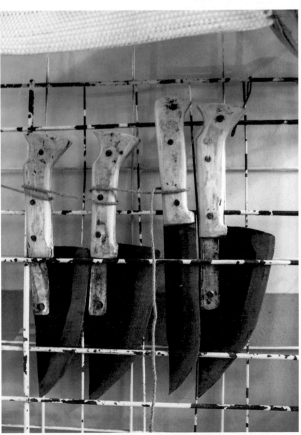

↓ 加勒比海龍蝦湯。

↑ 烤豬里肌。

↓ 紅鯛魚。

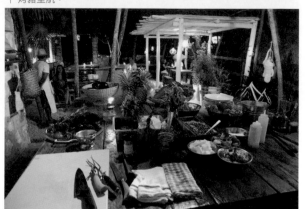

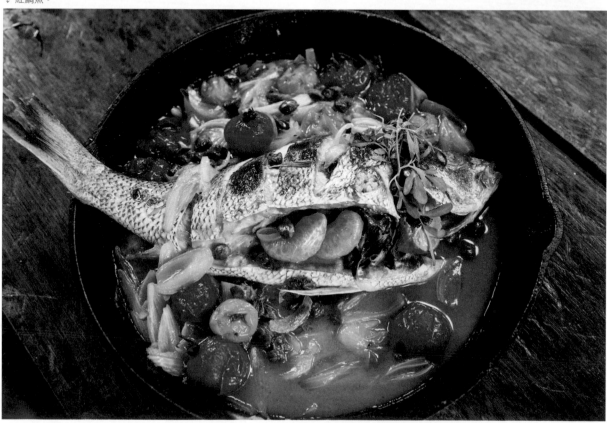

主廚桌

嗨，艾力克和瑪雅。瑪雅，請畫出 Hartwood 餐廳的平面圖並加註標示。

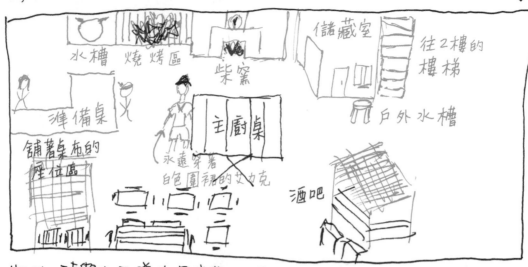

艾力克，請舉出六樣你最喜歡的當地獨特食材。

① chaya菜　　　③ 哈瓦那惡鬼椒　　　⑤ Ballo 豆

② 南瓜　　　　④ 加勒比海龍蝦　　　⑥ 章魚

瑪雅，可以給我香柚鬼椒瑪格麗特的酒譜嗎？

3/4　現擠葡萄柚汁

1/4　鬼椒泡酒（將哈瓦那鬼椒泡在龍舌蘭裡2至4小時，
　　　　　　　　　　　　泡多久要看辣椒的辣度。）

艾力克，墨西哥讓你學到什麼？　要有耐心。

瑪雅，墨西哥讓你學到什麼？　"MAÑANA"（明天再說）。

可以給我烤全鯛的食譜嗎？

烤紅魚周　🐟

紅魚周填入柑橘、羅勒，放在加了柑橘和迷迭香油的大迷迭香上面。
全部材料放入鑄鐵鍋，加入甜洋蔥絲、櫻桃番茄，噴一點白酒、奶油。
在柴窯裡烤10分鐘。不時用汁沐在魚上，加入酸豆，最後放上羅德荔或
墨西哥馬鬱蘭。紅魚周要烤到香脆而肉軟，端上桌時再配上辣椒油提香就很棒。

紫羅蘭蛋糕店　VIOLET CAKES

2005年，克萊兒‧皮塔克（Claire Ptak）從加州搬到倫敦，開始在菜市場擺攤開起「紫羅蘭蛋糕店」（Violet Cakes）。2010年，她把店面和烘焙廚房搬到哈克尼區（Hackney）一棟孤零零的白色小房子。她說自己的烘焙理念是「並沒有真正的概念，只是做好吃得要死的蛋糕。」我委婉地表示反對，我認為她的烘焙有一種強烈概念，是一種低調的純粹，而這種純粹總帶著健康有朝氣的感覺，即使吃的只是糖而已。克萊兒的招牌甜點是烏比派（whoopie pies）、霜飾顏色自然的英式草莓杯子蛋糕、血橙杏仁玉米蛋糕，還有與店同名的甜霜紫羅蘭蛋糕。

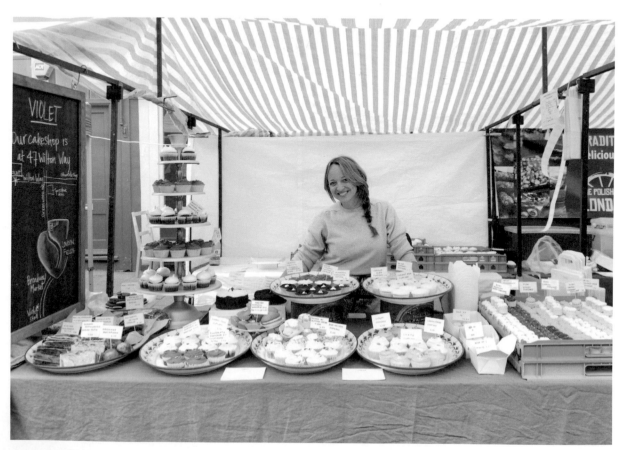

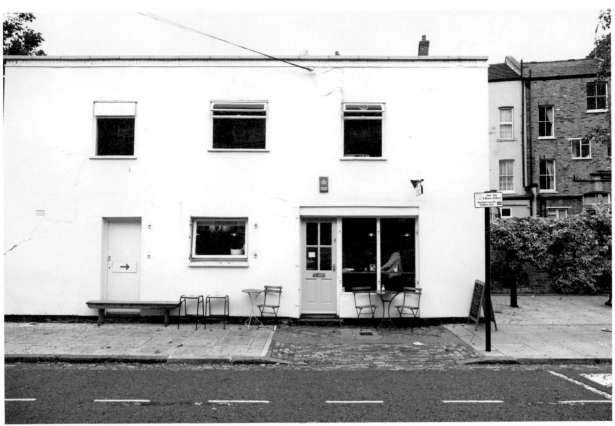

檸檬、巧克力、血橙、紫羅蘭和香草口味的迷你杯子蛋糕。

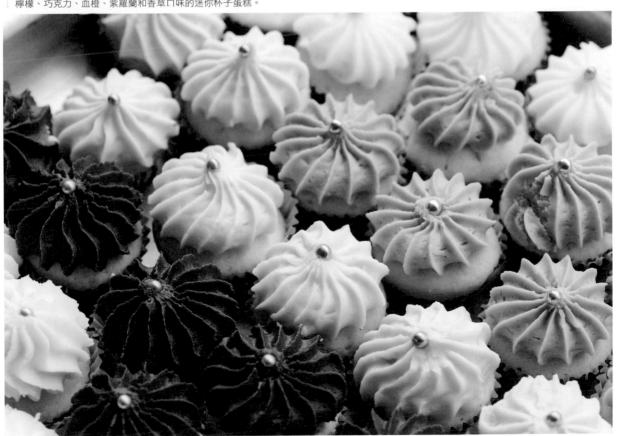

攤子和店面

「『糖漬玫瑰花瓣』
是我的糕點中很有
女孩氣息的作品。」

超好吃的蛋糕

鋪著棉花糖霜飾的
惡魔食物巧克力杯子蛋糕；
抹上奶油起司糖霜的
杏仁玉米糕覆盆子
杯子蛋糕。

克萊兒在巴勒摩買的
超大心型餅乾模，
每年只有在情人節那天
拿下來一次。

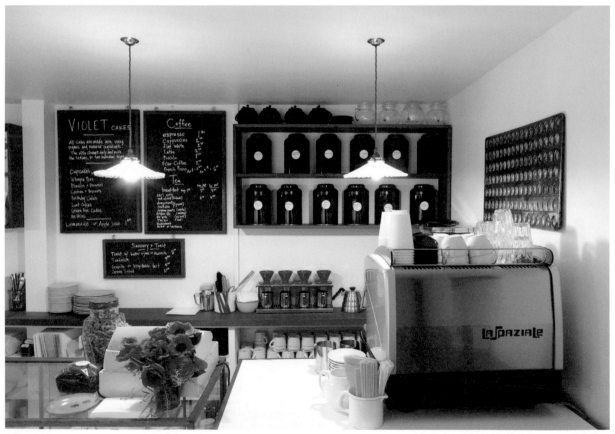

嗨，克萊兒，請畫出靈感來自舊金山的奶比派並加註標示。

妳喜歡奶比派的哪一點？

　　吃掉它們！

當糕點師傅最棒的是什麼？

我的名字現在已成為「蛋糕」的同義詞，從「克萊兒蛋糕」簡化而來的。

金門大橋像♡

野生越橘莓做成的糖霜

奶糕比派

野生越橘莓奶油　｜　香葉天竺葵

倫敦怎麼帶給妳驚喜？

我非常訝異，這裡的人愛蛋糕的程度比我去過的任何地方都高－他們愛到都發狂了！

妳在 Chez Panisse 餐廳的那段時間學到哪四樣東西？

① 如何品嘗味道　③ 南法班多爾產區當比耶酒莊（Tempier Bandol）的紅玫瑰

② 如何選擇水果　④ 愛比工作更重要

可以給我葡萄柚糖霜的食譜嗎？

一點點奶油：約375克。一點點糖粉：約750克。一公斤粉紅葡萄柚汁及葡萄柚皮。

從軟化奶油開始－把它打發－一點一點的加入糖－加一點果汁－加更多糖－加葡萄柚皮拌合。

鋪在杯子蛋糕上放霜飾 － MMMMM！

妳吃過哪五種最好吃的點心？

① 我在宏都拉斯外海的小島上一間小舖子吃到椰子麵包，這麵包是用椰子油+椰子奶做的，還用椰子殼燒火來烤麵包。

② 在馬拉喀什吃到用牛奶和柑橘橘花水做的薄片點心。

③ 法國糕點名廚皮耶·艾梅的千層派。（Pierre Hermé）

④ 柑橘+棗子 @愛麗絲+芬尼的家。

⑤ 我們用 Gloken 蘋果在達沃斯（Davos）為世界經濟論壇做的蘋果塔－多虧了有那些蘋果。

妳能畫出紫羅蘭蛋糕店一樓的平面圖並標出位置嗎？

洛克威墨西哥捲餅店　ROCKAWAY TACO

2008年從一家小攤子起家的洛克威墨西哥捲餅（Rockaway Taco），地點就在皇后區洛克威海灘的一處破落角落。每當浪頭近逼紐約，引得衝浪客來此踏浪，就是賣墨西哥捲餅（塔可）給他們的好時機。主廚安德魯・費爾德（Anderw Field）在墨西哥花了幾年時間學做塔可，靠的是「在各墨西哥餅店躲在背後偷看的工夫，或直接殺到廚房要求工作，無論工作內容是什麼。」小攤子隨著時間成長，網羅了一群致力嘗試不同創意的人才。他們的店越擴張，人來得越多，到了2011年夏天，洛克威墨西哥捲餅屋已經擴張到包括一家手工冰淇淋店、一個素食攤、一家咖啡店、一間衝浪用品社，外加一個屋頂花園和養蜂房。整個夏天，安德魯就睡在店旁邊的屋頂上，醒來就喝杯加了蜂蜜的早安咖啡。冬天不營業，他就優遊世界，找尋最佳衝浪地點。

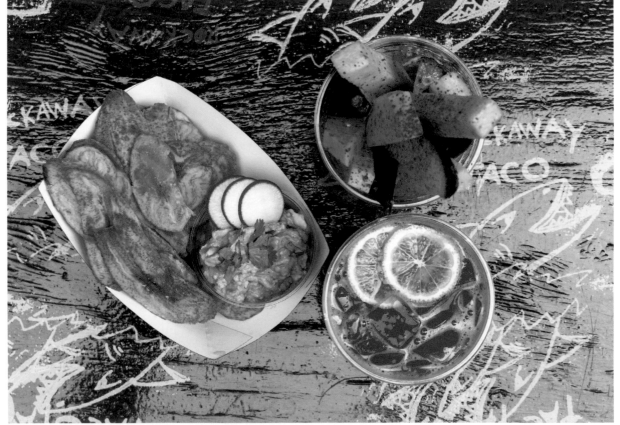

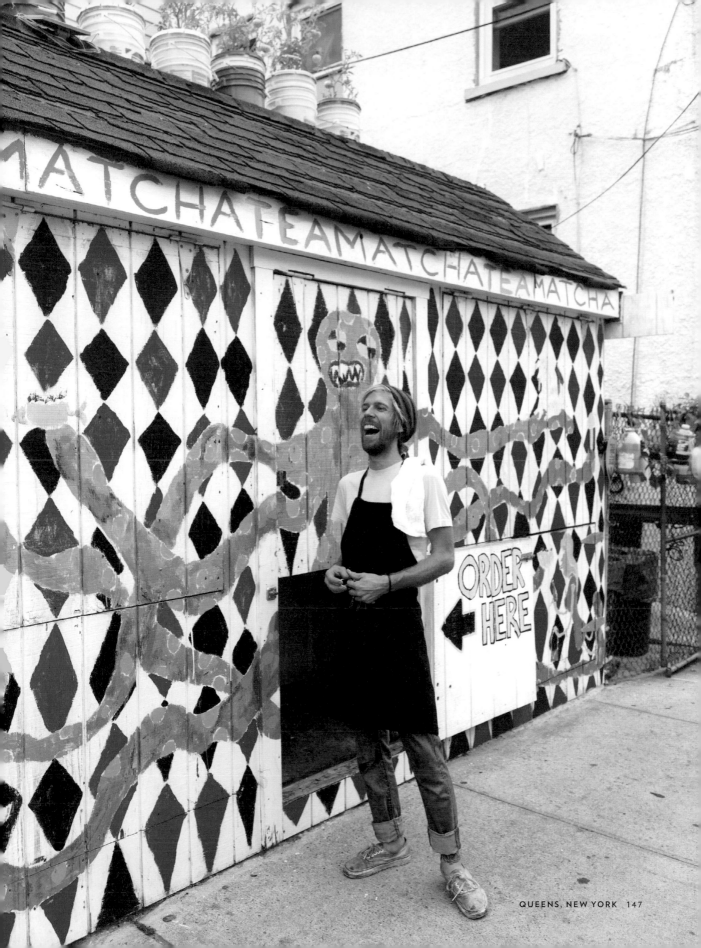

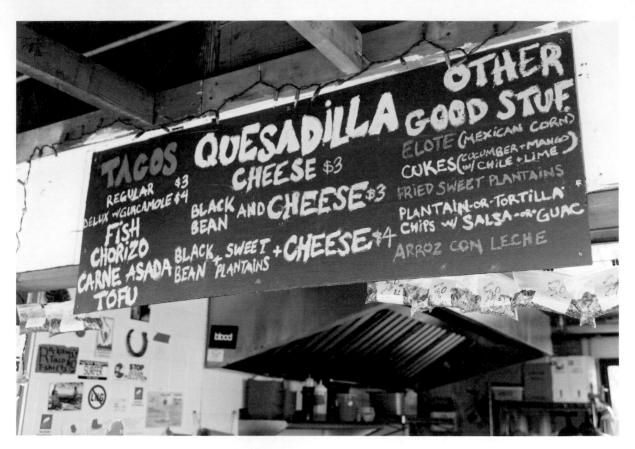

「手工製作和手寫字，就像我們的咒語。」

做鹹玉米片。

這是豆腐，因為「素食者也有快樂的海灘時光」。

1　2
　　3

1　走街頭風的墨西哥魚塔可。
2　辣椒和新鮮萊姆汁拌小黃瓜、墨西哥葛粉和芒果。
3　甜芭蕉瓜莎蒂亞（起司薄餅）。

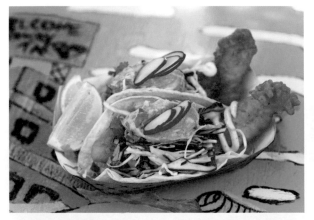

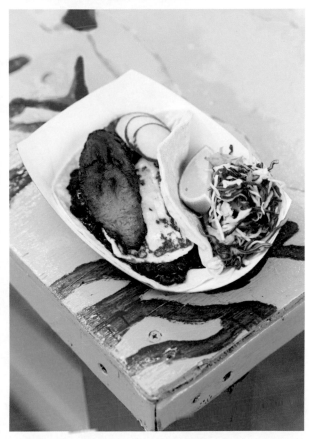

↑「素食島」，伊莉莎白・吉爾克里斯特（Elizabeth Gilchrist）經營的店，販賣紐約州立大學農場的新鮮農產品。

素食島

口海，安德魯，社區和食物有什麼關係？

我喜歡社區成為我食物的一部分，我喜歡從我的社區買食物。

可以給我莎莎醬的食譜嗎？洛克威墨西哥捲餅青醬（「莎莎青醬」）

2顆烤過的墨西哥辣椒 10瓣烤過的大蒜 1大把新鮮香菜
15顆墨西哥綠番茄（切成四瓣）加鹽後試味調鹹淡。攪拌！！

如果洛克威關係企業要發展成長條形商場，你能畫出這商場的配置圖嗎？

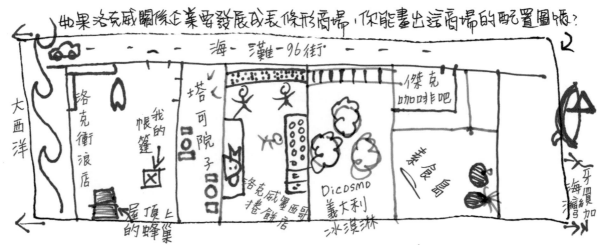

在洛克威墨西哥捲餅店創業之初，你學到最重要的四堂課是什麼？

① 越簡單越好。 ② 每個人都喜歡好食物。 ③ 東西要新鮮。
④ 都是辛苦工作，但是在海邊感覺就比較好。

請寫出激發你靈感的四位主廚？

① 珍·亞當森（Jean Adamson） ② 史蒂芬·加納（Steven Gardner）
③ 麥特·馬西森（Matt Matheson） ④ 我的小老弟克里斯·費爾德

當蜜蜂成群離開屋頂時，你要怎麼捉他們？

步驟一：穿好捕蜂裝，帶著箱子。
步驟二：撥開玫瑰叢，緩步向前尋找蜂群。
步驟三：把箱子放在蜂群下。
步驟四：大力搖動樹，希望蜂后掉到箱子裡。
　　　　無論蜂后去哪裡，工蜂都會跟著去。

文格里波水牛乳酪公司
WHANGARIPO BUFFALO CHEESE CO.

威爾斯和阿姆斯壯兩家三代同心協力做出乳酪，拿到馬塔卡納農夫市集（Matakana Farmers Market）販售。水牛對紐西蘭來說仍是新玩意，到2011年為止，全國也不過只有兩個飼養群。安妮・威爾斯（Annie Wills）認為牛雖然體積龐大，長著又尖又大的牛角，卻是「相當古怪又有風度的動物」。更值得注意的是，你的態度越是輕鬆平靜，牠們越冷靜。水牛奶的蛋白質成分很高，可以生產超級美味的乳酪。文格里波生產新鮮柔軟的哈魯米乳酪（halloumi cheese）和藍紋乳酪（blue cheese），有時也製作鹽味奶油焦糖冰淇淋。

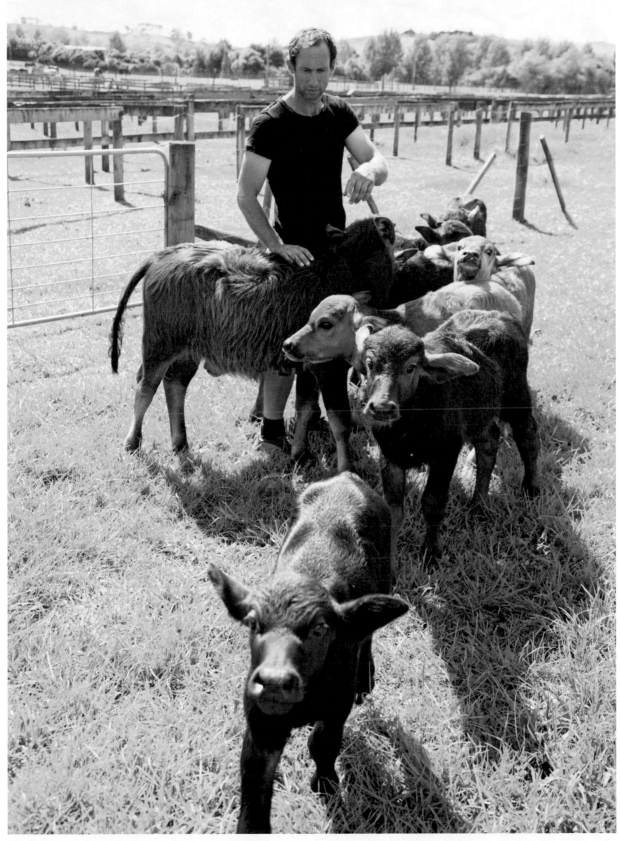

小水牛

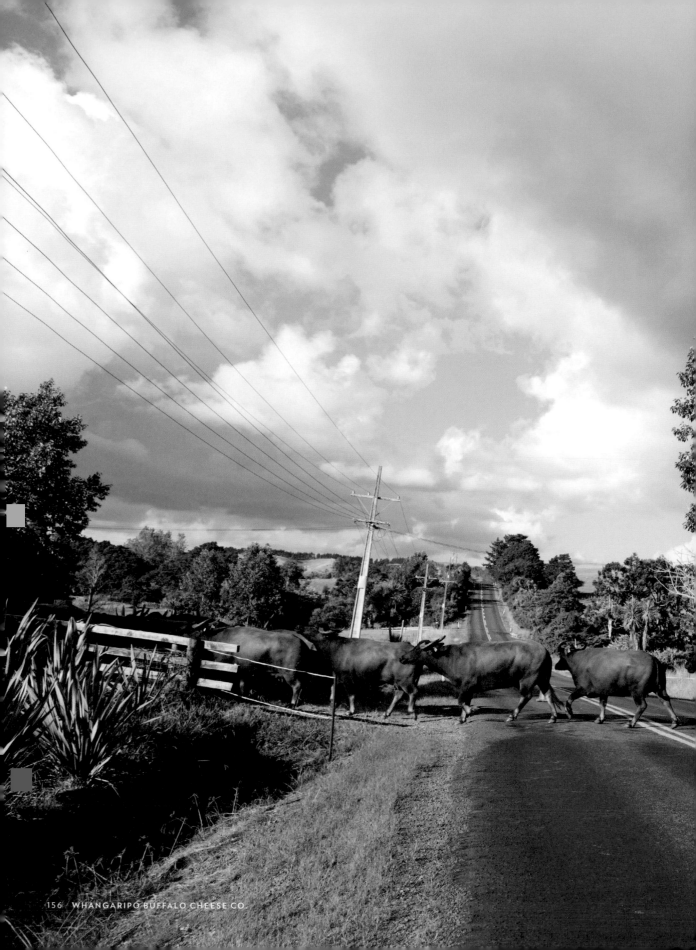

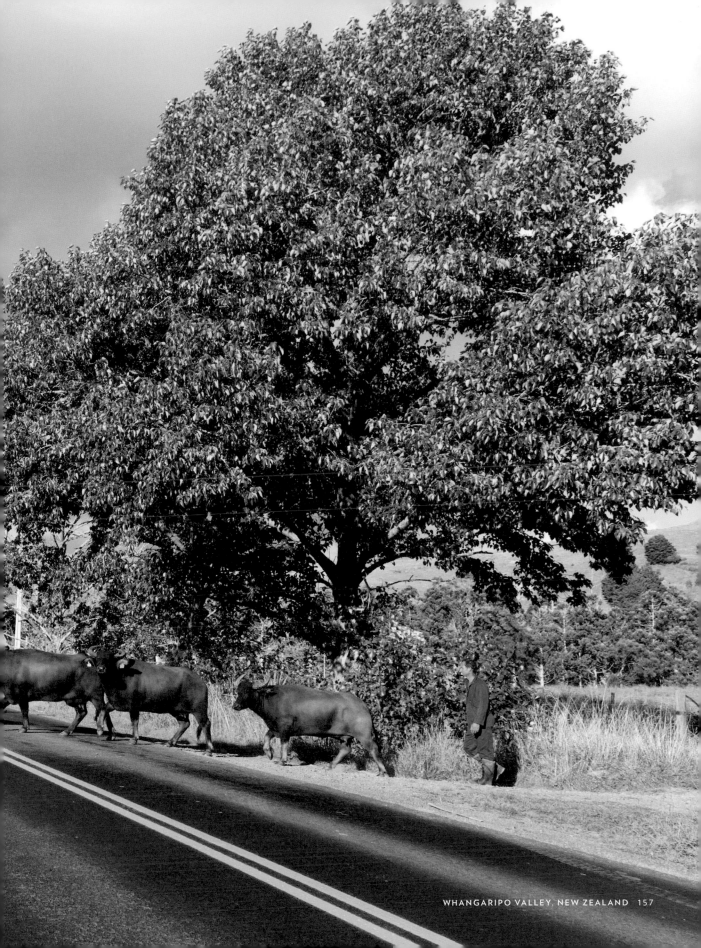

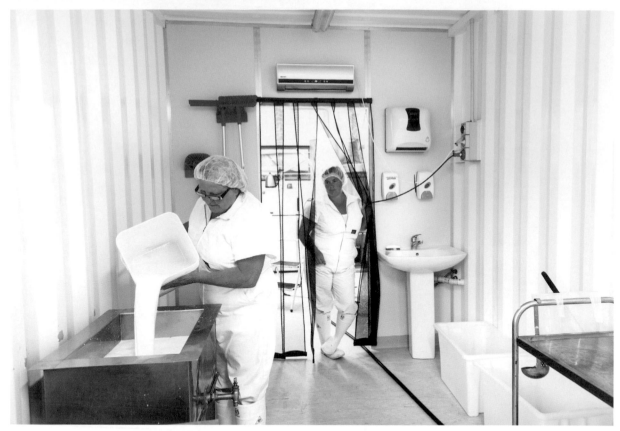

潘和安妮在工廠製作
莫札瑞拉乳酪。

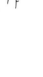

水牛貴列斯卡乳酪。

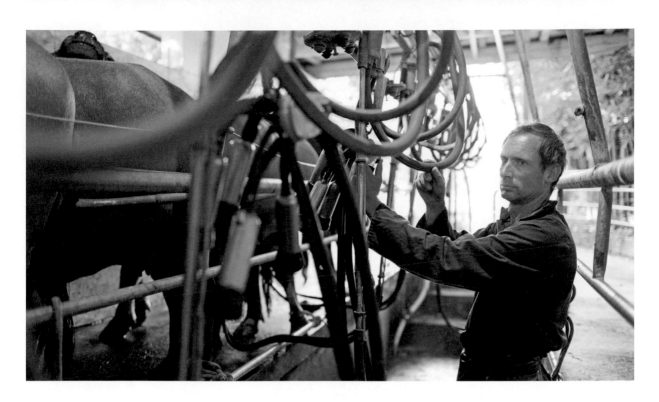

安妮，水牛奶可以做出哪些不同的乳酪？

傳統上可做莫札瑞拉，但也有布里、藍紋、安里諾、費列斯矢、
硬質（酸奶）優酪乳，還有二月冰淇淋。

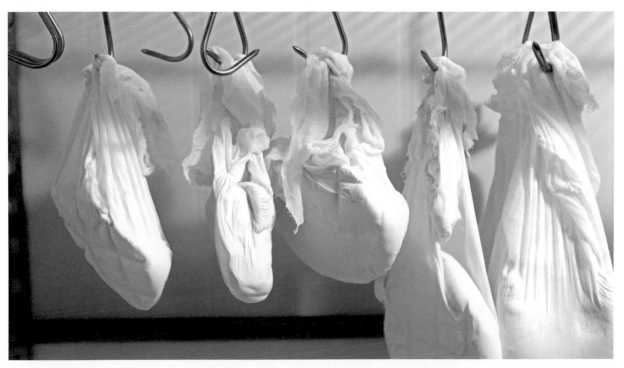

MISTRAL餐廳

2003年，費德瑞克·安德森（Fredrik Andersson）在斯德哥爾摩市中心開了Mistral餐廳。但自從餐廳搬到城市外圍，費德瑞克的想法開始朝向「創造一個讓我們自由的地方」，食物則必須「永遠純淨、誠實、恆動狀態。」費德里克只用當地食材，還會自己去找可以吃的香草和蘑菇。Mistral的一切都講究極簡，卻同時富含人情味。就是這種矛盾元素使得餐廳如此吸引人。用餐區的14個座位乍看空盪冷清，但隨即留意到某些搞怪的個性小擺設，像桌布、花、花瓶插的羽毛、軟木塞收集箱。烹飪風格也反璞歸真，招牌菜是小洋蔥一輪一輪地放在白色盤子上，每顆洋蔥裡都盛著一點洋蔥湯。看到費德瑞克以獨特視野呈現這般細緻，讓人也深受啟發。

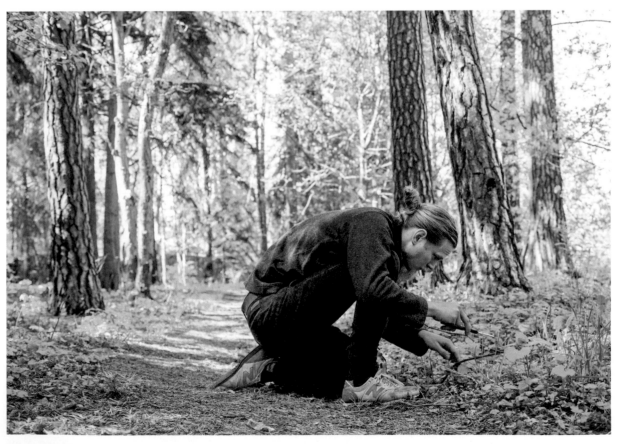

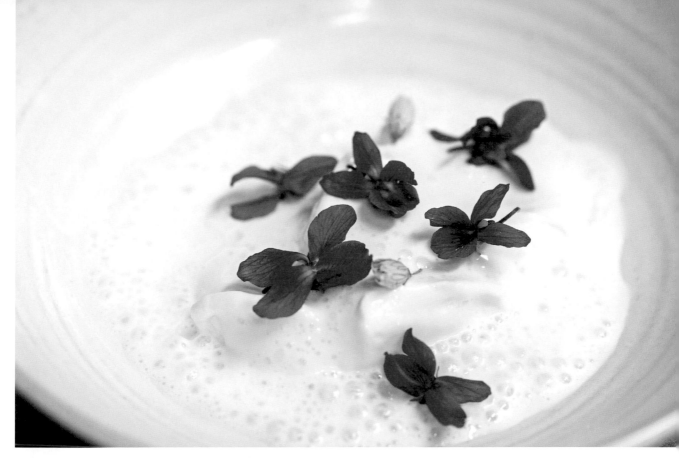

1
2 3

1 紫羅蘭、木酸模點綴馬鈴薯冰淇淋，再搭配馬鈴薯和小荳蔻奶。
2 木酸模。
3 冷凍春蒜奶佐香草冰、大黃糖和野生香草。

森林中的香草

冬季洋蔥先烤再炙，
再用來盛裝撕碎的鴨頸肉和灑上鴨油的洋蔥湯，
旁邊放上鴨肫及早春香草。

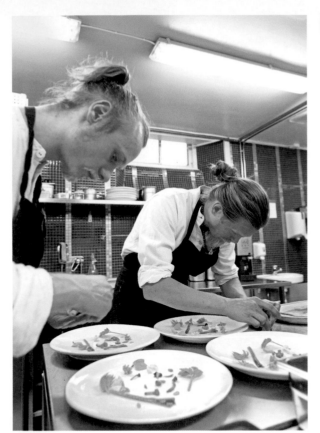

冬季馬鈴薯配
上乳清麵包、森林奶油、
醃漬蘑菇和春天蔬菜。

晚餐服務

b嗨、弗德瑞克，請畫出你那道「香草馬鈴薯」並標示食材。

可以給我香草馬鈴薯的食譜嗎？

- 馬鈴薯放在乳清中水浸煮（80℃煮3小時），然後加油煎到焦香。

- 褐色奶油，用乾蘑菇和乾松葉調味。

- 搭配森林中的香草和醃蘑菇一起享用。

請畫出9月/10月在斯德哥爾摩附近找到的最喜歡的野生植物，並標出名字。

可以給我馬鈴薯冰淇淋的食譜嗎？

◎ 馬鈴薯切片用牛奶煮（2分鐘），然後放在冰箱（48小時）。

◎ 用馬鈴薯奶、蜂蜜和蛋黃做冰淇淋。

◎ 用紫羅蘭替兩瓶牛奶調味。

◎ 牛奶、野生紫羅蘭＋酢漿草花倒在冰淇淋上即可享用。

主廚和農夫的關係是什麼？

他們對我們的烹飪提供了指導及支柱。

洋蔥有什麼特別？

我們認為所有東西都有獨特氣息，洋蔥就像其他東西一樣美麗。

烹煮「簡單」的東西更要注意把眼睛張開。

你從森林學到什麼？

觀察自然（形狀）及萬物皆變（我認為這是好事）

瑞典菜有什麼特別的？

做菜就像其他事情一樣，與情緒和意圖有關。

所以做東西時，你必須看對象及原因，而不是聚焦在地點。

企業領袖手工店　CAPTAINS OF INDUSTRY

詹姆斯・羅伯茲（James Roberts）和湯姆・格羅根（Thom Grogan）會經營「企業領袖」這家店，是因為他們認為有一種「買不到帥氣手工製品的缺憾」，找不到「一家可以好好理髮、刮鬍子的地方」。在這家店，他們製作袋鼠皮訂製鞋，替客人量身縫製西裝，也提供精細舒服的剪髮服務。原始想法源自開個什麼事都在裡面做的咖啡館。他們做自己的薑汁啤酒，慢燉豬肉，以及供應本地烘烤咖啡。在這家店，沒有一件事是預先做好的，從衣服到食物，「每件事都是點了再做」。這種老派想法也轉移到顧客服務上，服務總是表現得極度禮貌及尊重。

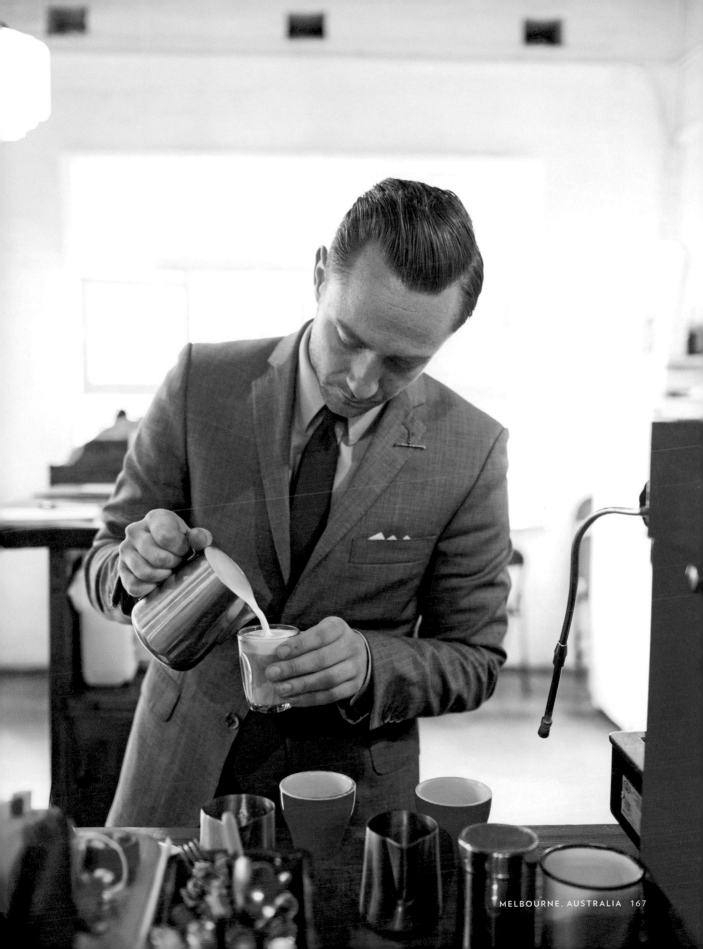

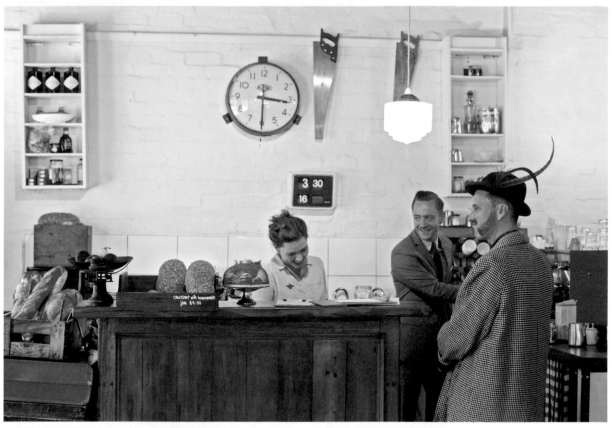

↓ 飽以老拳三明治…　　　　　　　　　　　　↓ 裡面有用蘋果酒慢燉的火腿。

紳士的飲食

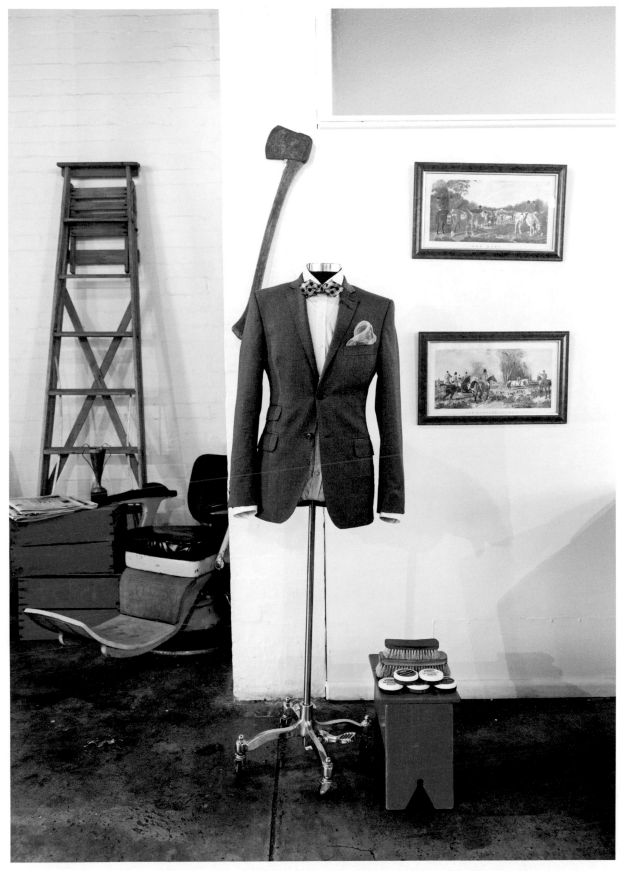

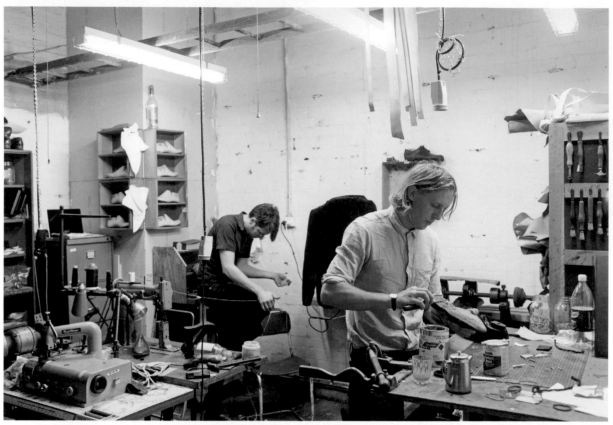

↑ 現場製作袋鼠皮訂製鞋。

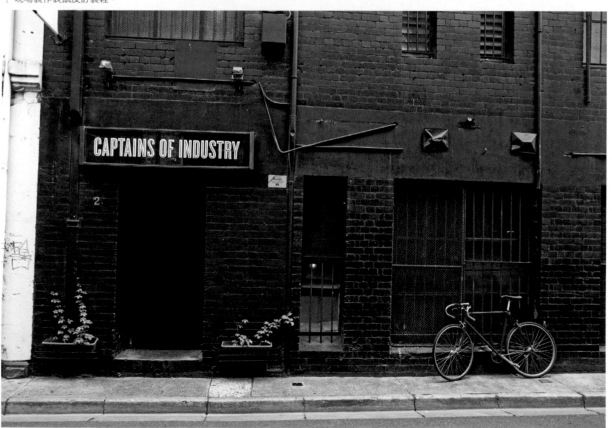

工坊

嗨，湯姆、詹姆斯和山姆，企業領袖手工店是一家怎樣的店？

企業領袖手工店是一家服裝及咖啡店。因為有當地社區的支持，我們將重點放在服務和經營者的理念上。

詹姆斯，可以給我薑汁啤酒的配方嗎？這是傳統酒精性的薑汁啤酒 （我們還沒有申請執照）

· 你需要切成粗末的薑合6斤、糖2.5杯，還有約2.5公升的水（熱的！）有些生薑味道比較嗆辣，所以試味道後再調整。還需要2顆檸檬擠汁，酵母菌2茶匙。不要把酵母菌放在熱水裡，這樣會殺死酵母菌，把它們放在溫暖、乾燥、黑暗的地方一整夜。要喝時加些冰塊。很好喝喔！

山姆，你能畫出並註記你最喜歡的兩種髮型嗎？混合軍人髮型的 經典樣式

髮尖 方角
努力修整邊角
經典層分 往後的短髮

有型+短，向後梳，有質感
史提夫·麥昆頭

詹姆斯，請畫出你的「能以老孝三明治」並標出各部份

穀麥麵包
黃瓜 芝麻葉 巧達乳酪
火腿
花椰菜 香草美乃滋

湯姆，請畫出企業領袖手工店的平面圖並加註標示。

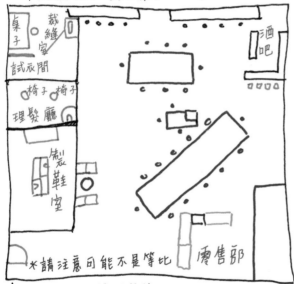

桌子
裁縫室
試衣間
酒吧
椅子 椅子
理髮廳
製鞋室
零售部

*請注意可能不是等比

湯姆，以裁縫/製鞋/理髮店而言，這裡的食物和飲料如何？

就像鞋子、西裝、布庫子，沒有一樣東西是事先做好的，都是我們用心也驕傲地現做出來。

詹姆斯，你能畫出你們的鞋子並加註標示嗎？

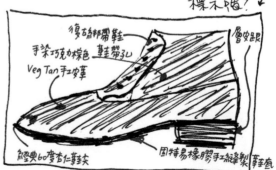

復古鞋帶鞋
手染巧克力棕色 鞋帶孔
Veg Tan 手工皮革
層安跟
經典60復古仕鞋尖
固特易橡膠手工縫製鞋底

詹姆斯，可以給我草莓甘露酒的食譜嗎？

· 你需要500克草莓、2杯糖、2杯水和2根肉桂棒，一點義大利香醋和檸檬汁。
· 將這些材料以小火慢煮40分鐘，然後用濾網過濾。
· 飲用時加入冰塊和蘇打，不然就加礦泉水。

湯姆，誰是你的時尚偶像？

① 賽吉·甘斯伯[9] ② 勞勃·瑞福 ③ 米高·肯恩
④ 大衛·鮑伊 ⑤ 我的祖父 ⑥ 克林·伊斯威特

9 Serge Gainsbourg（1928-1991），法國音樂教父，影響力遍及文化時尚的傳奇人物。

TARTINE烘培坊

1995年，查德·羅伯森（Chad Robertson）和伊莉莎白·普魯特（Elisabeth Prueitt）在加州雷耶斯角（Point Reyes）經營他們的第一家烘培坊。查德烤麵包，伊莉莎白做糕點，然後拿去農夫市集賣。每樣東西都是從自家後頭烤出來的，也拿不少麵包糕點交換食品雜貨。如今Tartine可說是舊金山美食家的朝聖地——早上人們排隊買糕點，快到晚上麵包出爐時，大家又排隊買麵包。伊莉莎白小時候得到一個簡易烤箱，她的烘焙技巧就從這裡奠基，現在依舊會做很多小時候愛做的東西，如檸檬糕、布朗尼。距離Tartine烘培坊一個街區有個社區花園，Tartine蛋糕上用來裝飾的葉子或可食花卉都是來自這個花園。

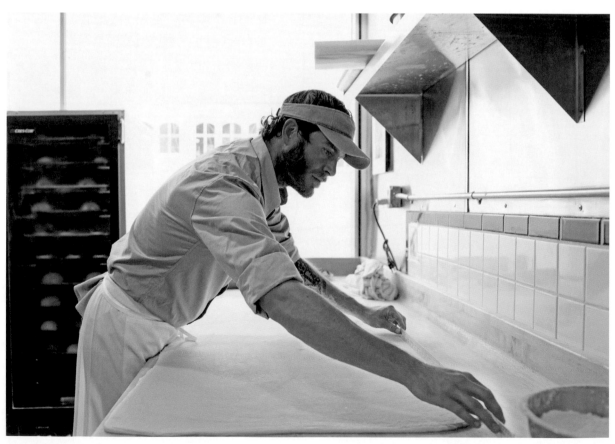

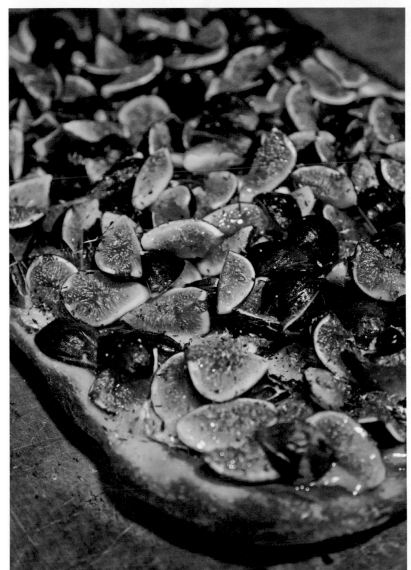

↑ 杏仁奶油可頌。
← 法式無花果香草麵包。

麵包與糕點

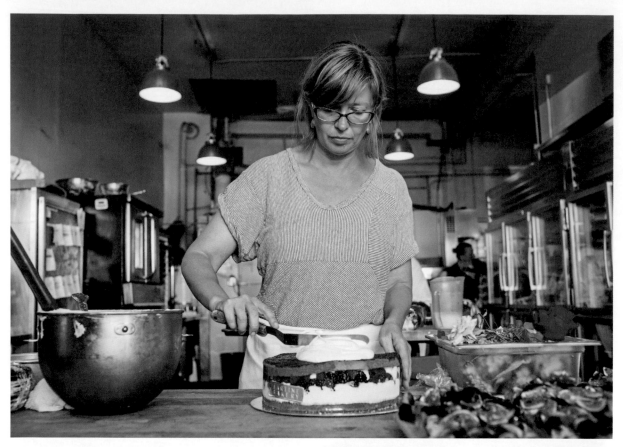

裝飾莓果奶油蛋糕的花
採自鄰近的花園。

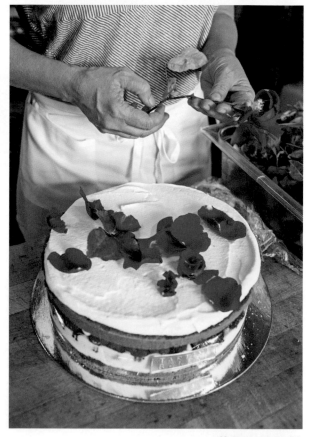

莓果奶油蛋糕

嗨，查德和莉茲！查德，老麵包有什麼好玩的？

有無限可能：像是用剩下的麵包碎塊做好吃的東西。

查德，土司要怎麼做？

奶油放在小的長柄鑄鐵鍋中，土司切厚片，煎到外酥內軟。

你的鮪魚塔做法是什麼？醃酸豆切碎，加入美乃滋攪拌－塗在土司上
－從瓶子裡拿出好的鮪魚塊－瀝掉水後排在塗好的美乃滋上－
用 Za'ater 中東綜合香料或煙燻紅椒粉調味，還要擠一點檸檬汁。

莉茲，妳上次把碗拿起來舔是什麼時候？

今天。就在你要我這樣做的時候，我還深受感動。

查德，你做烘焙最好玩的是什麼？ 我下次會特地多舔幾次碗。

為大家在假日做麵包一一直都很好玩。

莉茲：陶德，你怎麼不問我這個問題？

旅遊的時候，我總得從帽子裡變出些什麼。

這壓力對創作是有益的。

查德，你可以畫出用麵包做的自畫像嗎？

莉茲，烘焙食材中被低估的前四名有哪些？

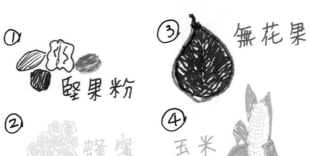

① 堅果粉
② 蜂蜜
③ 無花果
④ 玉米

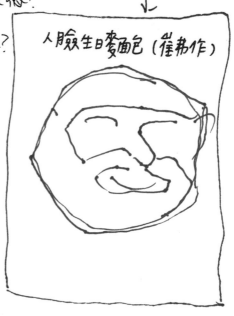

人臉生日麵包（崔弗作）

查德，你聞過最好聞的東西是什麼？

奶油煎土司。

沒老闆小酒館 L'OSTERIA SENZ'OSTE

義大利的瓦多比亞迪尼（Valdobbiadene）是普羅賽柯氣泡酒（Prosecco）的產區，其中最著名的產地在卡地茲（Cartizze）。如果你沿著當地葡萄園右邊的石頭小徑往上走，就會走到一棟老舊的石造農家餐廳，那就是「沒老闆小酒館」（L'Osteria senz'Oste）。這家餐廳的特別處不只是無敵的位置與景觀，更因為這家店根本沒人看家做事，上門的顧客多半得靠自己。進了大門後，從冰箱拿氣泡酒，準備野餐火腿、乳酪、水煮蛋和麵包，樣樣都得自己來。在陶瓷小牛撲滿裡投入歐元後，開始享受大餐。「沒老闆小酒館」的老闆是切薩雷·德·史帝芬尼（Cesare De Stefani），他也是當地一家薩拉米香腸（Salami，義大利風乾香腸）工廠的老闆，他的想法是在自由及自主負責的精神下，和大家分享這個獨特的地方。

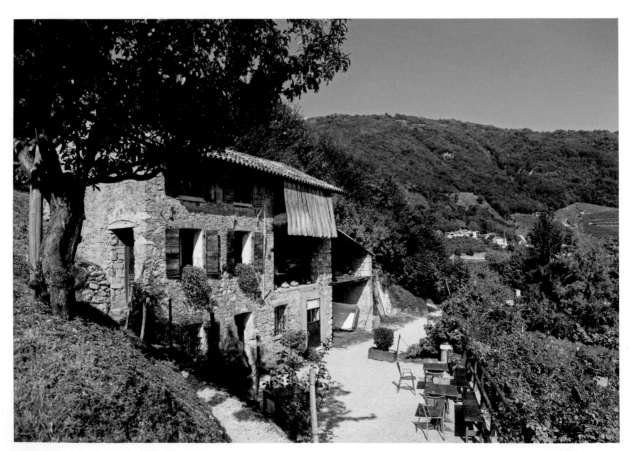

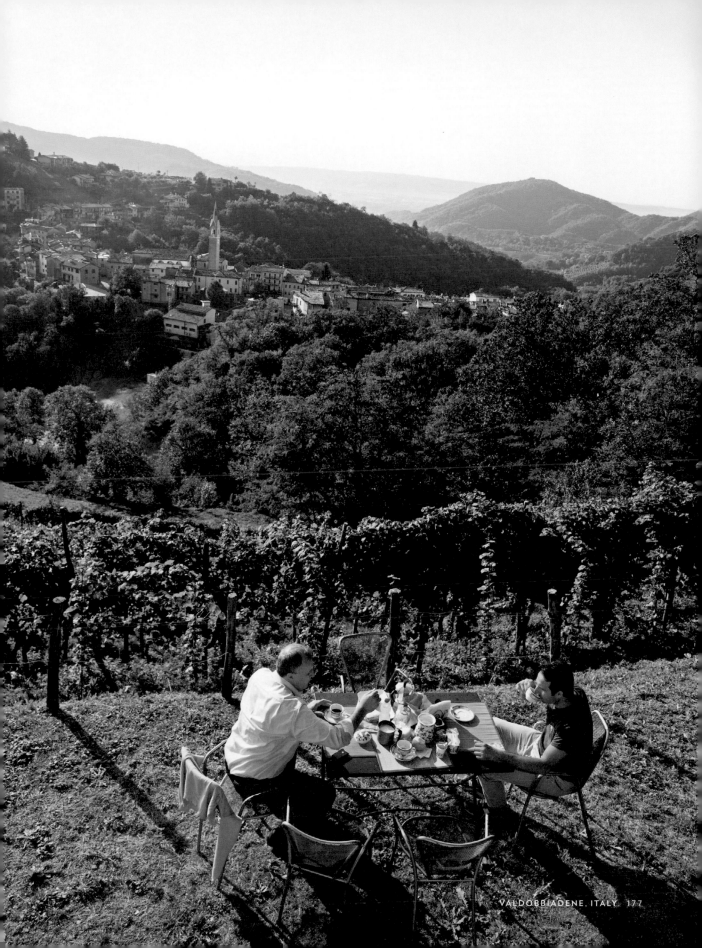

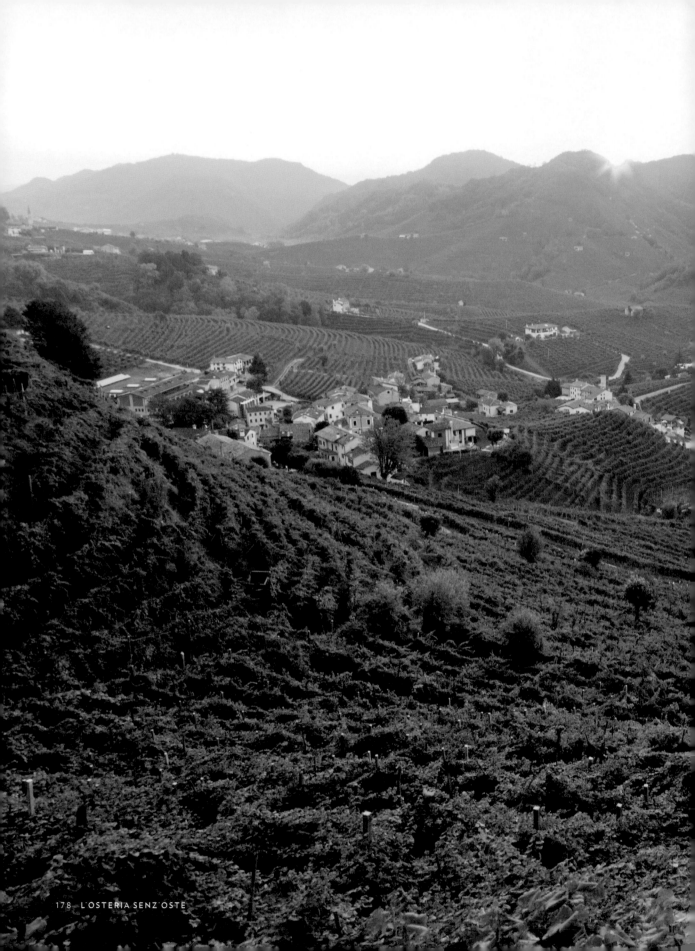

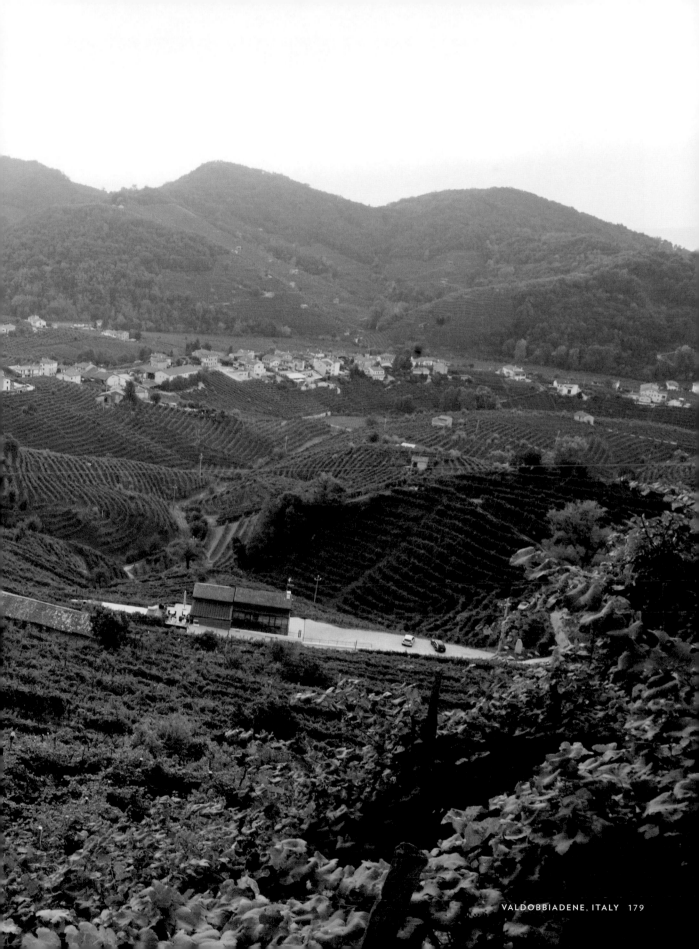

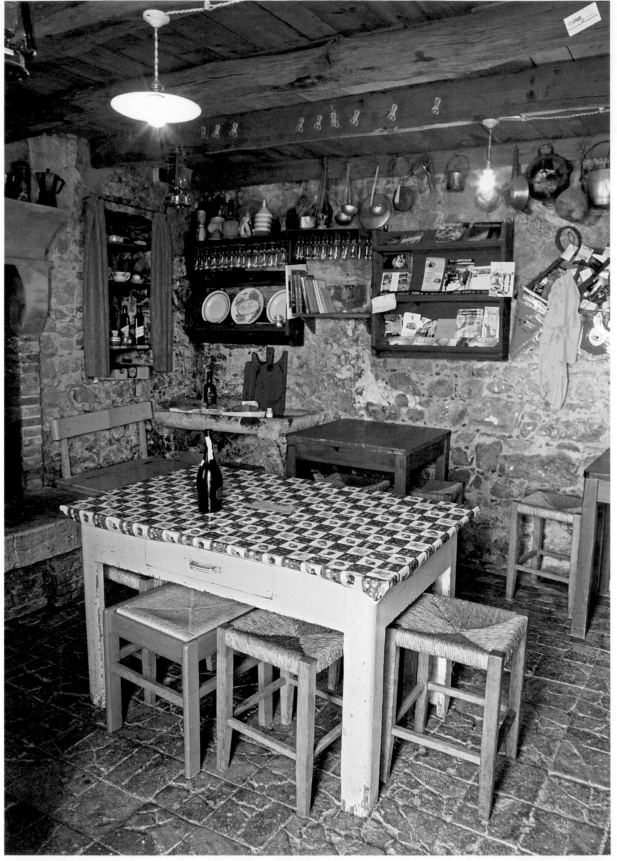

自己來！

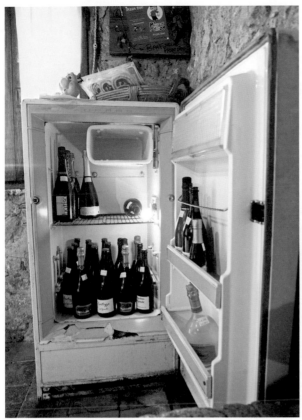
↑ 瓦多比亞迪尼出產的水果氣泡酒。

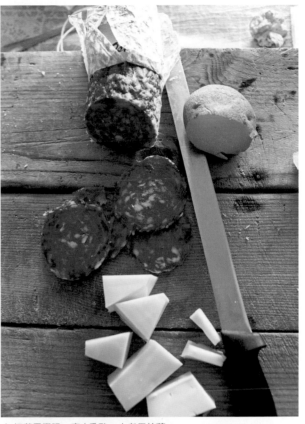
↑ 切薩雷臘腸、高山乳酪、水煮馬鈴薯。

↑ 在撲滿裡放入歐元。

以前的農莊廚房，現在則是酒館的主要用餐區。

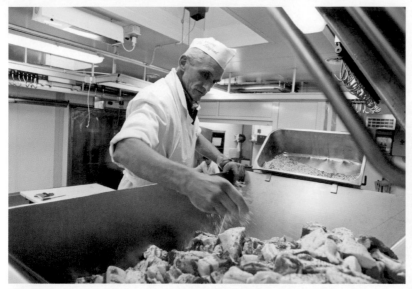

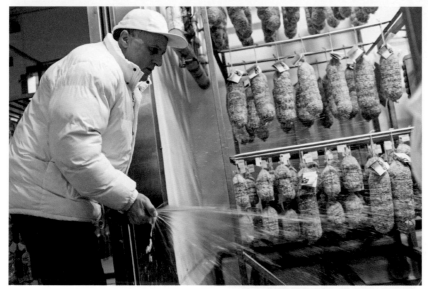

灑上氣泡酒，
讓薩拉米香腸
吸收香氣。

陳年包心薩拉米就是
包了調味豬油的香腸。

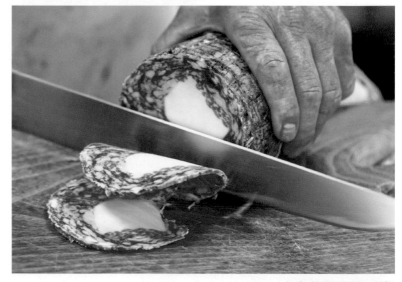

史帝芬尼火腿工廠

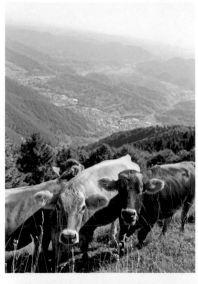

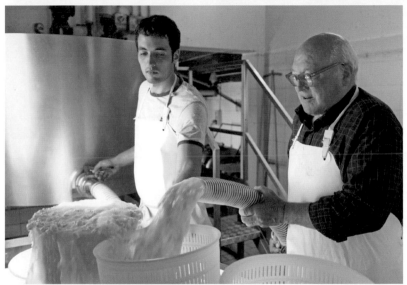

柯托（Curto）家族
每星期都會把
乳酪運來酒館。

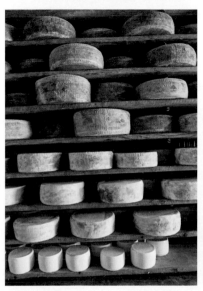

高山乳酪

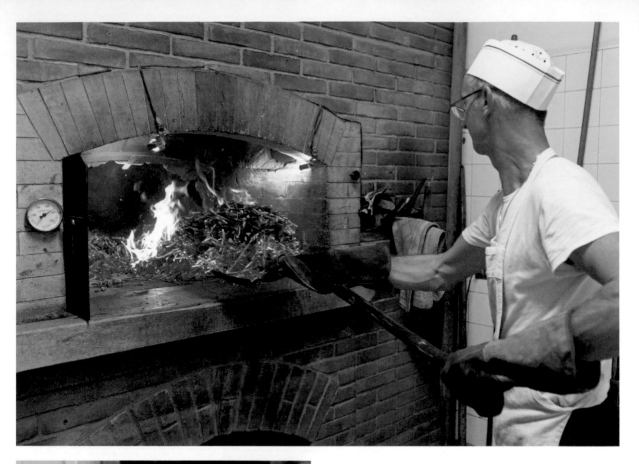

保羅・凡吉（Paolo Vanzin）
麵包店用乾燥葡萄藤替
小酒館烤麵包。

烘焙坊

嗨，切薩雷！你可以畫一張怎麼去「沒老闆小酒館」的地圖嗎？

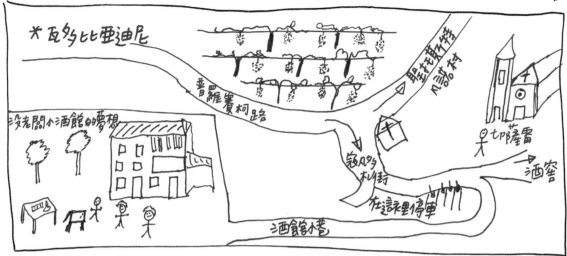

哪示件事讓沒老闆小酒館如此獨特？

① 有置身私宅的感覺　　③ 有家的感覺　　⑤ 有鄉村的傳統

② 有機會嘗試本地出產的　④ 你覺得這餐飯值多少錢　⑥ 展現尊重與責任的自由
　 薩拉米香腸和乳酪　　　　 就付多少錢

你和老虎像嗎？我覺得很好，我的土地給我能量。

「沒老闆小酒館」每年有多少訪客？

　　一年有五萬人。

你為什麼要開沒老闆小酒館？

招待我的朋友。全天下的人我都覺得
是我朋友。

你覺得香腸有什麼好？

我喜歡香腸，因為我就是做香腸的!!!!
這樣可以嗎？我的朋友！

請畫出人們消費後放錢的地方。

可以給我一道用普羅賽柯氣泡酒做菜的食譜嗎？氣泡酒燉飯

280克義大利白米、20克洋蔥、1杯普羅賽柯氣泡酒、古月椒末、鹽少許、奶油

洋蔥切碎放在碗裡，加入初榨橄欖油一起炒，等洋蔥變成金黃色，放入米開始攪拌幾分鐘。等米熟了，
再放入紅葡萄氣泡酒，煮到酒氣蒸發，放入蔬菜高湯再煮20分鐘，最後加一塊奶油。
CIAO (再見了)。

曳船道咖啡館　TOWPATH

傑森‧洛威（Jason Lowe）和蘿莉‧迪墨利（Lori De Mori）經營的「曳船道咖啡館」（Towpath），位在倫敦哈格斯頓（Haggerston）一條運河旁一處不起眼的小地方。這條運河是個寧靜奇特的地方，有好多鳥類、船夫和漁夫，但仍然在城市中。蘿莉形容曳船道咖啡館就像「某種栓馬的馬樁，人們踏出瘋狂城市來這裡停駐片刻。」傑森是美食攝影師，而羅莉是旅遊作家，他們倆走遍世界各地，帶回心愛的食譜及想法，將它們融入店內。天氣好時，傑森會把泊船划到咖啡店前面，人們就在船上的一圈椅子上休息喝咖啡。餐廳主廚蘿拉‧傑克森（Laura Jackson）非常驕傲做出人們每天都愛吃的食物，啟發她的正是傑森和蘿莉的旅遊經驗以及當地的季節變換，而這種感覺在運河旁感受特別強烈。

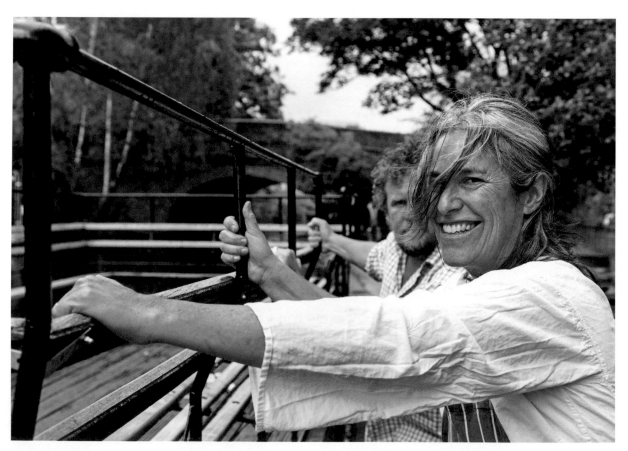

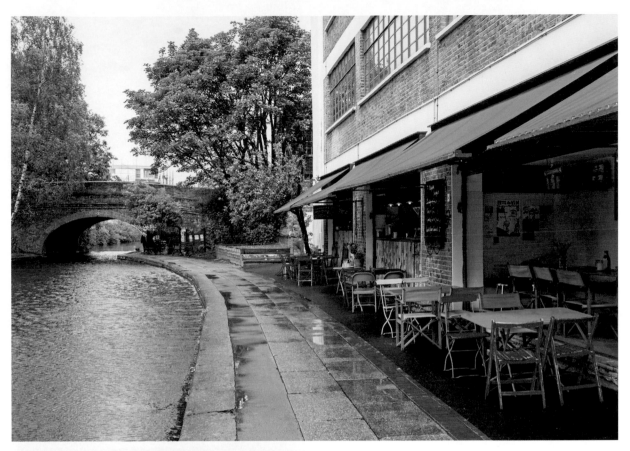

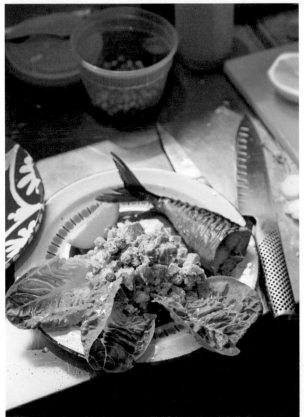

煙燻鯖魚、俄國沙拉，
搭配一點萵苣。

褐蝦，產自莫克姆灣
（Morecambe Bay）。

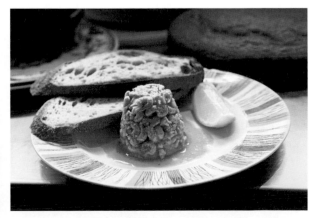

運河上的咖啡館

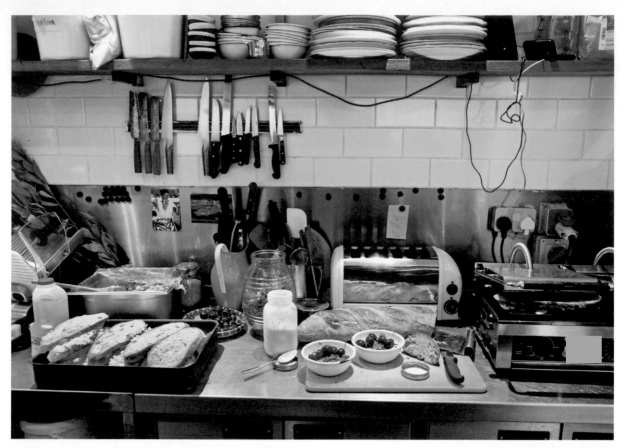

橄欖油蛋糕。 ↑

蘿拉・傑克森主廚正將
優格放入培養床內。

→

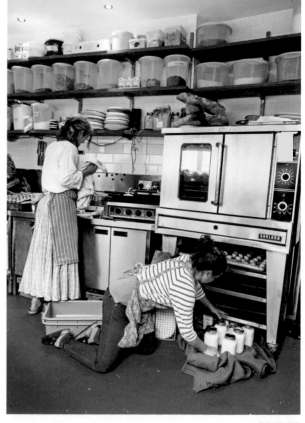

做早餐

嗨!蘿拉、蘿莉和傑森,可以畫出電船道咖啡館的鳥瞰圖並標出位置嗎?
包括泊船和火。

可以給我褐蝦的食譜嗎?
可以做5杯蝦段子 扇虫化250克無鹽奶油,
加入1湯匙肉荳蔻和1湯匙番椒(cayenne),
鹽+胡椒+1顆檸檬汁,攪拌均匀。
放涼一下+500克褐蝦段,装到玻璃杯中,
放在冰箱裡隔夜。

玻璃杯反扣,
倒出褐蝦
上菜前
先將杯子
放在熱水中

要吃時
搭配檸檬片
和吐司

傑森,請畫出你的車並加註標示。

1953年德國Slough產的雪鐵龍Big15
真皮
木飾
盧卡斯電力
慢動作

可以給我橄欖油蛋糕的食譜嗎?
可做11個蛋糕 ① 蛋糕模排好並塗上油。
31個蛋 ② 打蛋+糖,打到稍變白發泡。
300克白砂糖 ③ 慢慢加入油、牛奶和柳橙。
3/4杯橄欖油 ④ 拌入麵粉
3/4杯牛奶 ⑤ 用170℃的溫度烤到邊緣和
11個柳橙的皮+柳橙汁 角落的糕體漂亮地浮出,約
300克自發麵粉 烤40分鐘。

傑森,你最喜歡哪元家法國餐廳?
① La Mernda (尼斯) ③ Cafe de Turin(尼斯) ⑤ Le Rubis(巴黎)
② Aubrge de Chassignolles ④ Michel Bras ⑥ L'ami Louis(巴黎)

蘿莉,你最喜歡義大利的哪元家餐廳?
① Sostanza (florence) ③ Pizzeria Lospcla (fenone) ⑤ Al Covo (Venice)
② Coco Lezzone (florence) ④ Solo Ciccia (Panzano) ⑥ Da Bruno (forte dei Marmi)

蘿拉,你最喜歡哪元家英國餐廳?
① Mangal (Dalston) ③ The Sportsman (Whitstable) ⑤ St. John. (Spittafield / Smithfield)
② Sushi Say (Willesden) ④ Barrafina (Soho) ⑥ Majjo's (East Finchley)

你們在運河邊看過哪些最瘋狂/最好玩的事?

好多!!...... 光溜溜的裸男躺在我們店的桌上曬太陽;有1個男人坐在用火柴排成的自製艙木船裡;
電船道的員工在運河夜遊;各種各樣的人掉到水裡去;小天鵝、小水鴨和各種水鳥在運河遊行;
天鵝狂攬鏡自賞;想要吃鰻魚的鳥,結果牠成功了;赤腳男一路走到蘇格蘭。

NEXT餐廳

格蘭特・阿查茲（Grant Achatz）[10] 主廚讓我最感動的是他對
所問問題及構思答案的竭心盡力。當你在他的餐廳吃飯，不
管是Alinea或Next，格蘭特在尋找問題結論上所花的心力是顯
著的。在Alinea，格蘭特問：「我們為什麼要把盤子裡的東西
全部吃光？」而在Next，他提出的問題是：「為什麼餐廳永
遠要一樣？」每隔三個月，Next的主題就會更換，戴夫・貝
倫（Dave Beran）主廚也會做出完全不一樣的料理。Next餐廳
在2011年初開幕，之後的三個主題分別是「巴黎1906，艾斯
可菲在麗池[11]」、「泰國之旅」及「童年」。

10　美國天才廚師，33歲得到舌癌卻不放棄，現今旗下餐廳Alinea是美國分子料理的代表，被米其林美食評鑑譽為世界頂尖廚師，也是詹姆斯・比
　　爾德獎（James Beard Award）得主。
11　艾斯可菲（Georges Auguste Escoffier），20世紀初的法國一代名廚，創造麗池酒店的豪華盛名，在革新廚藝和建立新的廚房配置上也多所建樹。

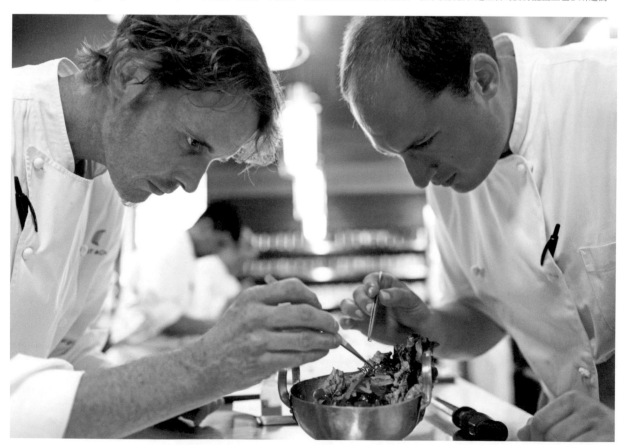

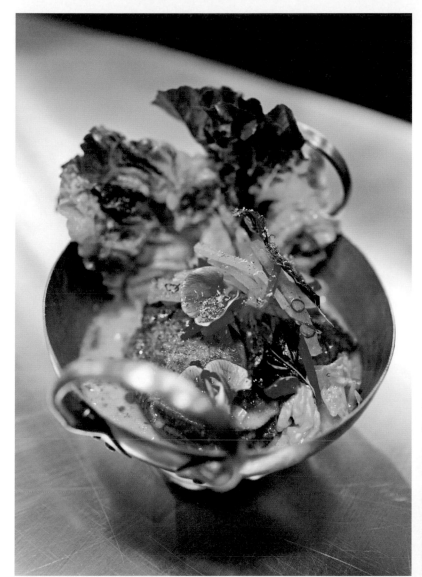

1 2
3

1 檳城咖哩，材料包括牛頰肉、肉豆蔻、紅橡萵苣和豌豆花。

2 椰子盅，內盛甘草樹薯球、金線、糖漬芒果、玉米布丁和茴香花粉。

3 火龍果配香氣四溢的玫瑰水。

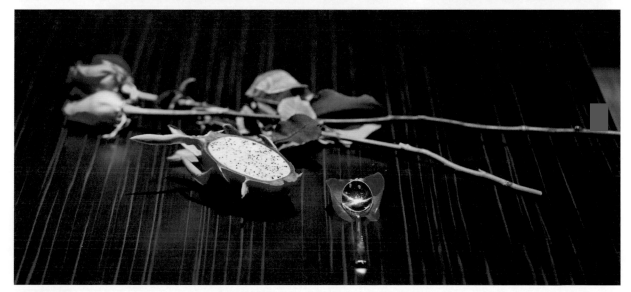

泰式料理

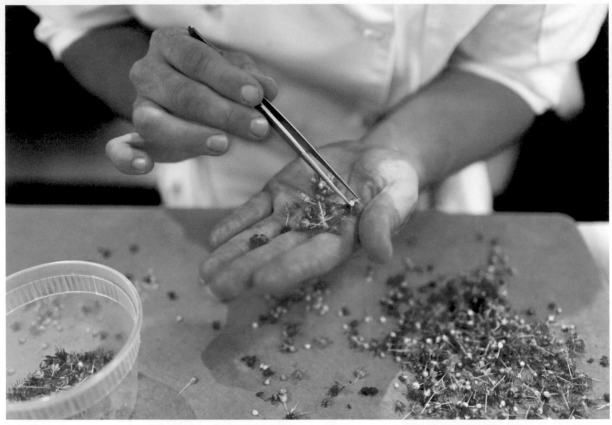

↓ 泰式河粉。

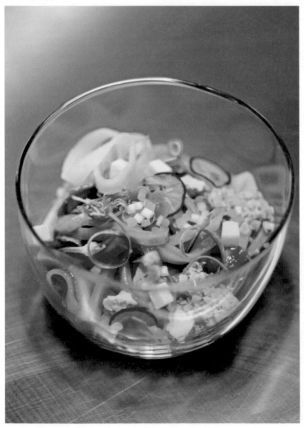

↑ 製作金線。　↓ 泰國小吃雜燴。

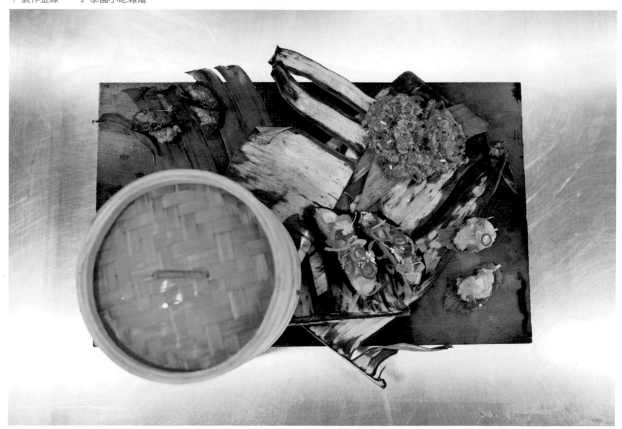

廚房裡

藍莓雞尾酒。

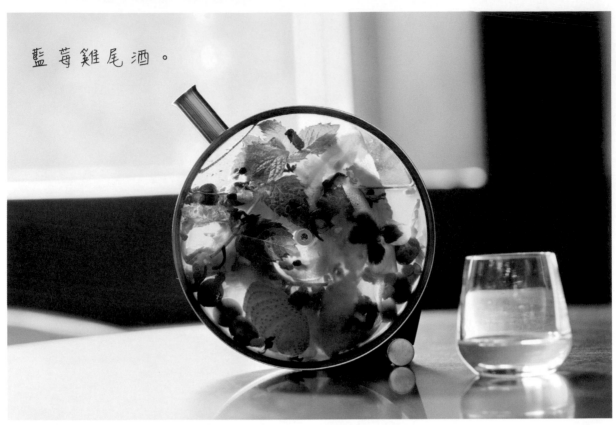

↓ 薑汁雞尾酒。

↓ 解構版的血腥瑪莉。

Aviary酒吧的雞尾酒

嗨！阿查茲主廚，你能畫出並標示 Next 餐廳做的河粉嗎？↓

什麼時候食物開始成為藝術？

一直以來就是藝術，人在吃東西或
煮東西……或端東西給他人吃的時候。
只要他把這件事放在心裡，
這就是藝術。

雞尾酒的全部元素是什麼？

問得好。但為什麼它們要被定義？？

可以給我檳城咖哩的食譜嗎？

可以。但不能在這裡說。這個空間不適合。

這代表你喜歡這道菜嗎？

什麼激勵了你？

失敗、自由、友誼。

可以給我藍莓雞尾酒的食譜嗎？

可以。見上文。順帶一提，這兩者不太搭……

你在 Aviary 酒吧提供幾種冰品？

不同形式的冰品目前有 23 種，陸續增加中。

你為什麼選擇泰式料理作為 Next 餐廳的菜色？

我們想做和開幕菜單「巴黎 1906」完全不同的東西。
不管在技巧、食材、供餐方式和整體感覺，
都截然不同的東西。

謝謝！

石宮水產 ISHIMIYA

野尻聖兒是世界頂級鮪魚的批發商，任職「石宮水產」（Ishimiya），在東京築地市場買賣高檔鮪魚。野尻先生每天早上都要去拍賣場，對他看上的新鮮野生鮪魚又刺又戳，仔細檢查一番。當隨便一條魚的價錢都超過10萬美元時，野尻挑選的功夫就是關鍵，他挑魚主要靠直覺。不幸的是，野生鮪魚日益減少，一般人吃到的高檔鮪魚多半是養殖且冷凍過的，這也讓鮪魚帶有些許金屬味。

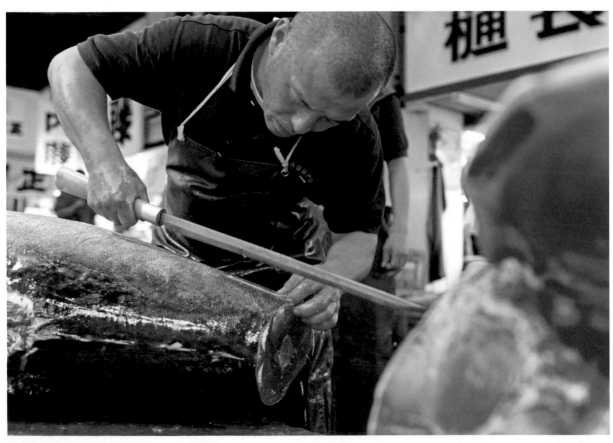

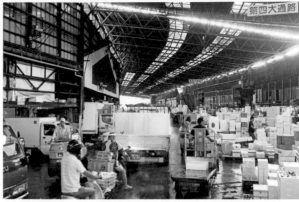

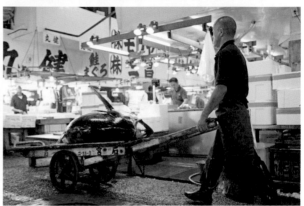

↓ 切下魚尾巴檢查，可幫助批發商判斷鮪魚的品質。

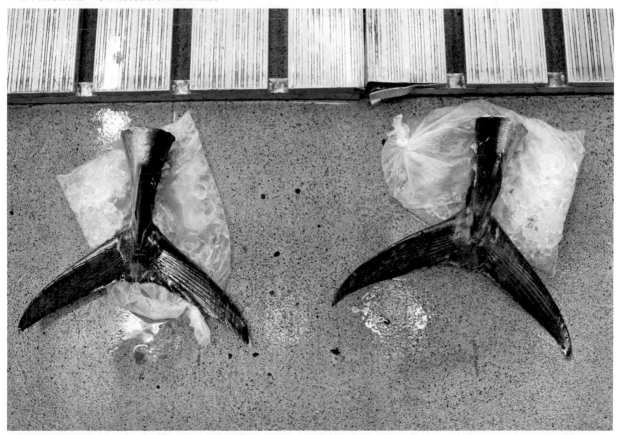

築地魚市場

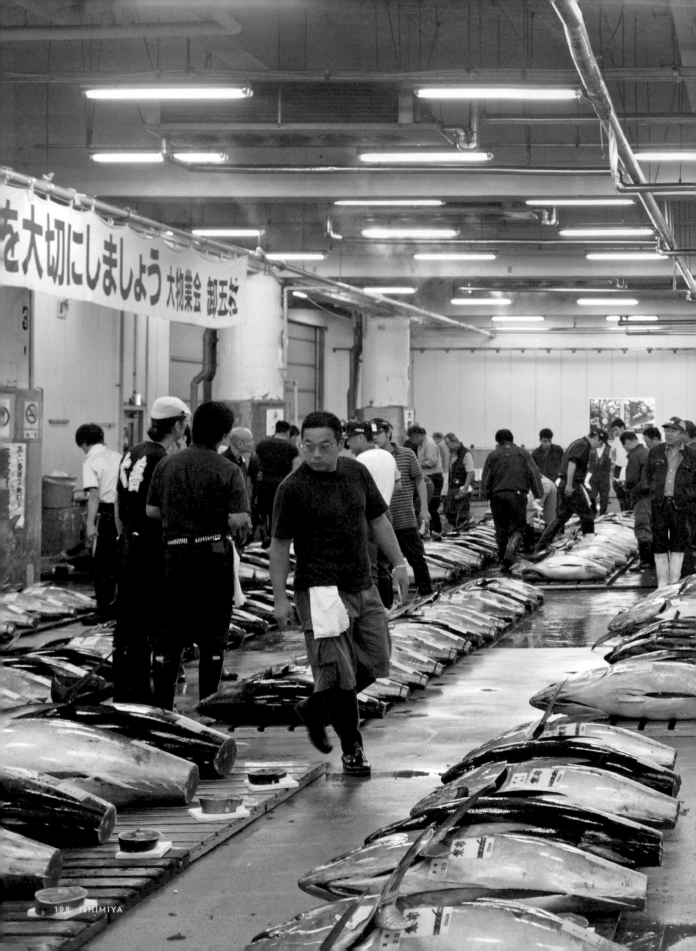

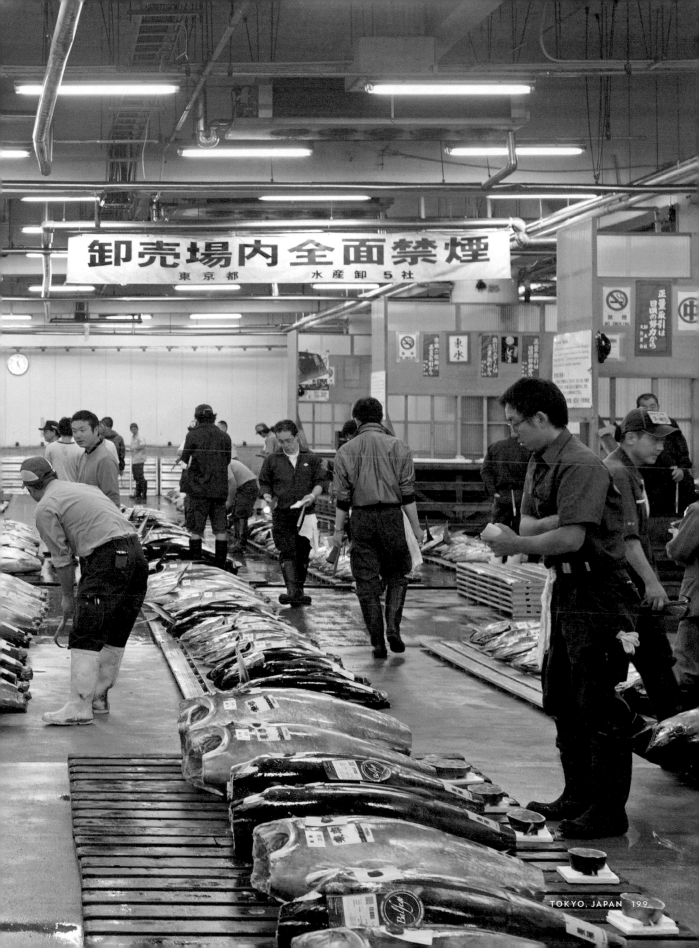

TOKYO, JAPAN 199

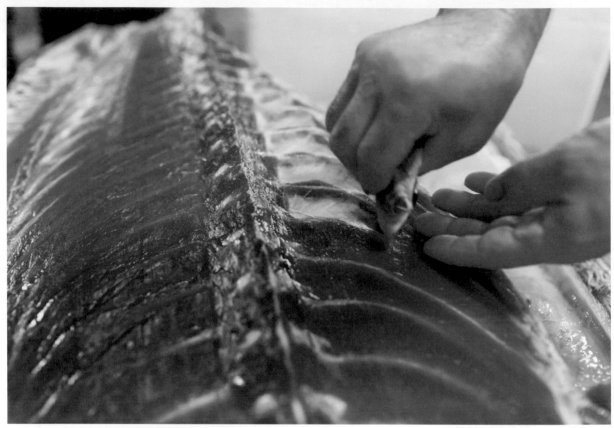

↑ 用貝殼刮下鮪魚背骨上的肉，這樣可避免金屬味。

魚背骨刮肉

b海，野尻先生！請畫出鮪魚的各個部位並加註標示。 2

什麼原因讓鮪魚成為魚中之王？

鮪魚是魚中之王嗎？我不確定，但的確有很多人喜歡鮪魚。現在若說到壽司的代名詞，當然就是指鮪魚了。

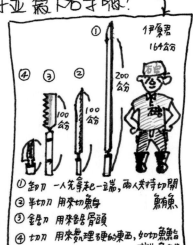

b那裡可以找到世界最好的鮪魚？

每個人都有不同意見，但我最中意日本近海的鮪魚。

鮪魚依照四季之分在日本海迴游。

你可以畫出切割鮪魚用的各種刀子並寫下名字嗎？ 2

可以給我一份鮪魚料理食譜嗎？

○醬漬霜降鮪魚。

· 長條鮪魚塊放入熱水中燙30秒，表面一變白就拿起來泡在冷水中降溫。接下來將整條魚塊浸在醬油、清酒、米西林做成的醃醬中泡30分鐘就OK，請沾芥末一起吃。

○黃身醬·蛋黃拌入醬油或和風醬油——就是很美味的沾醬！

什麼是判別鮪魚具有最好品質的最重要根據？

當然，這要靠經驗。但令人意外的是，多是瞬間的靈感。

時下最重要的是資訊取得（如魚場、海況、漁夫及捕漁技術等），其他的……就是企業機密。

築地有什麼改變？

在野生鮪魚漁獲量急遽減少的同時，養殖鮪魚量大幅增加，一定會有養殖鮪魚多過野生鮪魚的一天。但是對我們而言，不變的是對野生鮪魚的喜愛。

CAMINO餐廳

羅素‧摩爾（Russell Moore）在Chez Panisse餐廳當了13年主廚，在那段時間裡，他來往世界各地，在各種環境做了很多廚藝表演活動。有一次，他負責一場17世紀維也納野味烹飪表演，那是一場沒有瓦斯，沒有電，也沒有自來水的活動，他還是完美地做出一餐。那次經驗對羅素的衝擊很大，也啟發他創辦Camino餐廳的構想。這家餐廳由他和妻子艾莉森‧霍普連（Allison Hopelain）一起經營。艾莉森認為他們的用餐區是「宴會廳，有長條桌、大型鐵製吊燈，還有很多石頭和木頭。」餐點都是燒柴火做出來的。羅素表示他們的食物「看來超簡單」，但其實非常複雜。這家餐廳以各種方式提醒我們「人們從古至今的烹調方式」，但在烹飪和擺盤上的集中克制，仍然呈現十足的摩登感。

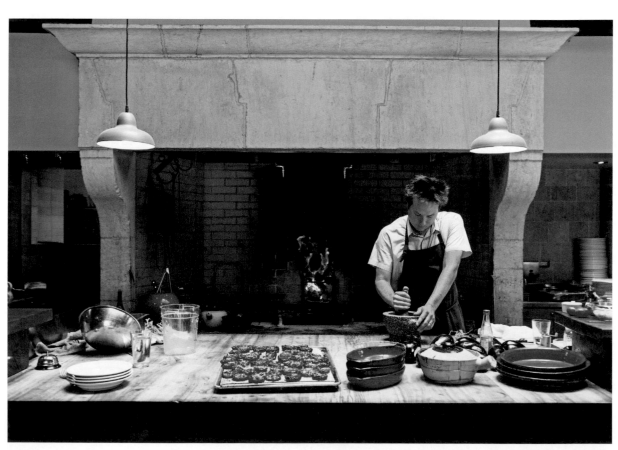

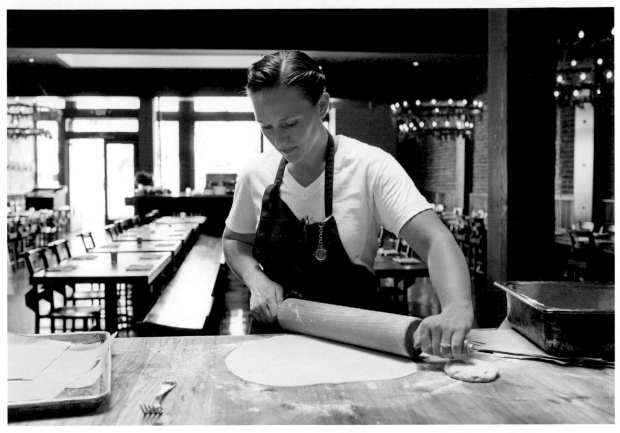

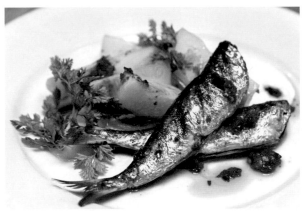

↑ 沙丁魚。　↓ 糖漬番茄。　　　　　　分切羊肉。 →

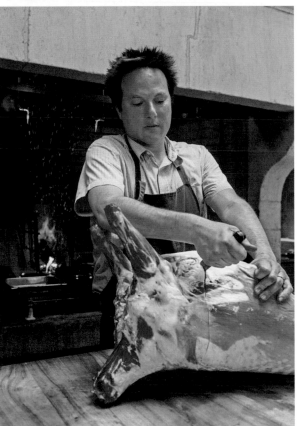

用壁爐做菜

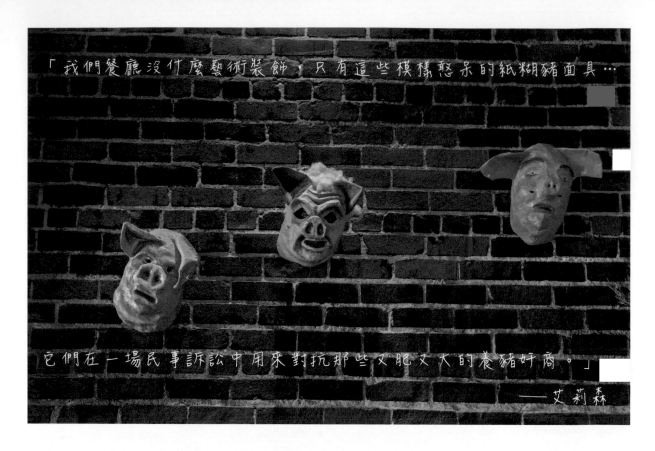

「我們餐廳沒什麼藝術裝飾，只有這些模樣憨呆的紙糊豬面具…

它們在一場民事訴訟中用來對抗那些又肥又大的養豬奸商。」

——艾莉森

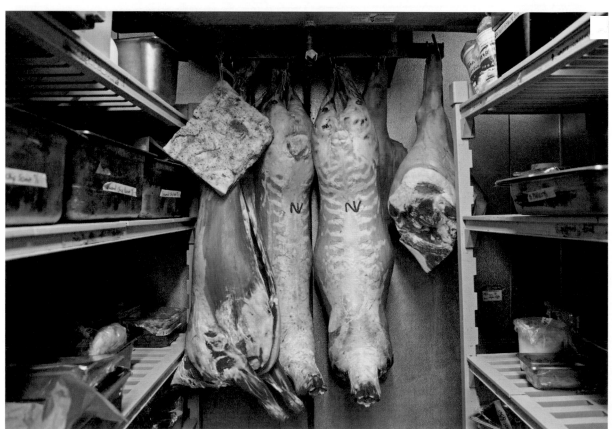

美食

Bagnol四季豆。

碳烤洋蔥。

蒜苗。

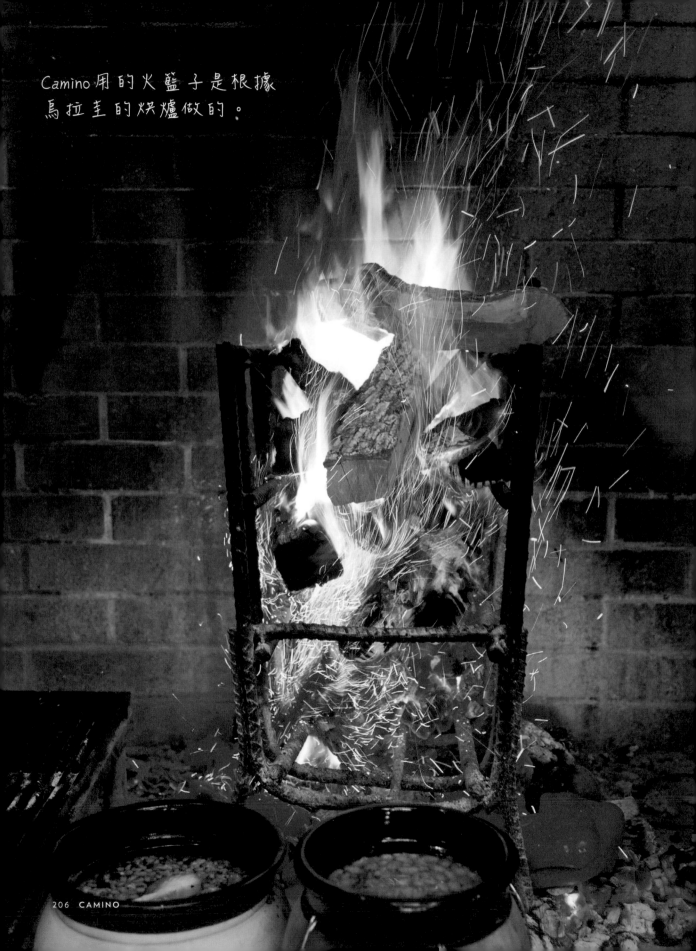

Camino用的火籃子是根據
烏拉圭的烘爐做的。

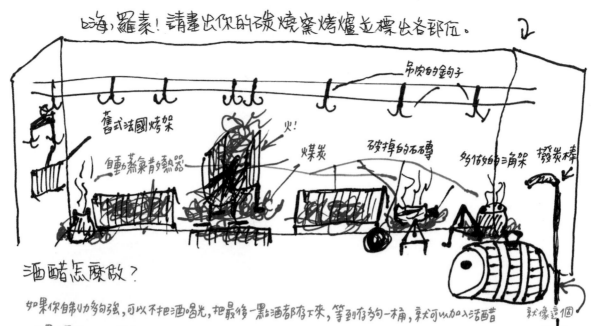

嗨，羅素！請畫出你的碳燒窯烤爐並標出各部位。

2

舊式法國烤架

自動蒸氣清潔器

吊肉的鉤子

火！

煤炭

破掉的石磚

多倍的三角架 撥炭棒

就像這個

酒醋怎麼做？

如果你自制力夠強，可以不把酒喝光，把最後一點酒都存下來，等到存到約一桶，就可以加入活醋(你還是需要留一些愛喝的醋壺朋友的！)。把酒放4到6個月......然後就有美味的醋了。把桶子裡大部分的醋用虹吸管吸出來，然後重新開始(這就不需要再加醋了)。千萬不可以用帶軟木塞霉味的酒。

什麼是鑷子料理？

鑷子料理講究所有事物必須精準，每道菜都要完美呈現。

在這裡我們真的使用很長的夾子，加上短短笨笨的手指，我們是優雅的野蠻人。

用明火烹飪 最棒的四件事？

① 所有變化都發生在那段時間。　③ 如果你覺得有些東西用爐煮起來比較好吃，就是如此。

② 你要買美麗的舊世界陶鍋煮東西。　④ 真的很燙。

你從農夫那裡學到最重要的事是什麼？　工作是辛苦、含味+美好。

吊燒小羊腿怎麼做？

先醃羊腿，羊腿抹上搗碎香料再綁起來。在你家的壁爐或室外牆邊把火升好了，把羊腿吊在離火堆罩子還有一段距離的上方 —— 不是直接吊在火堆上！羊腿要綁緊，不要讓它前後晃。然後準備一盤豆子、兩芹根或馬鈴薯放在羊腿下方，接滴下來的香草湯汁。烘熟羊腿，放置半小時，就可以吃得像亨利八世一樣。

吉田牧場 YOSHIDA FARM

吉田全作曾經是在東京坐辦公室的上班族，1984年決定帶著家人搬到鄉下。他們定居在岡山縣吉備農村，開始飼養瑞士褐牛，就用這一小群牛生產的牛奶做乳酪。這座牧場多半由家族經營，他們也不向其他酪農購買牛奶，以確保乳酪的品質永遠一流。吉田全作和兒子曾去法國和義大利學習製作各種乳酪，現在已經可以做出獨具風味的歐洲乳酪，你也許會很訝異這些歐洲風味乳酪竟是來自日本鄉下。

↓ 瑞士褐牛的耳朵水平地向外張著，是很可愛的特色。

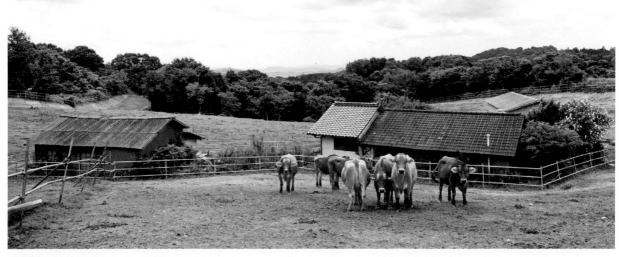

牧場

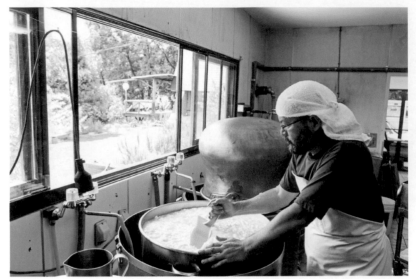

父子倆正在製作
Ricotta乳酪，
所用牛奶都來自
自家牧場的牛隻。

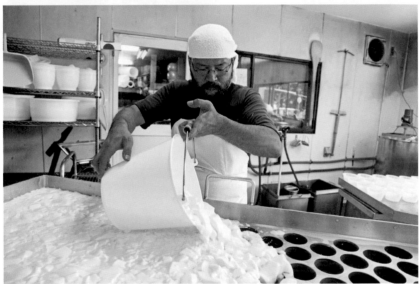

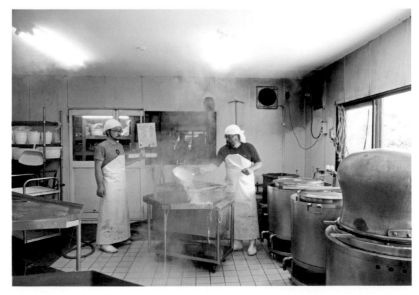

製作乳酪

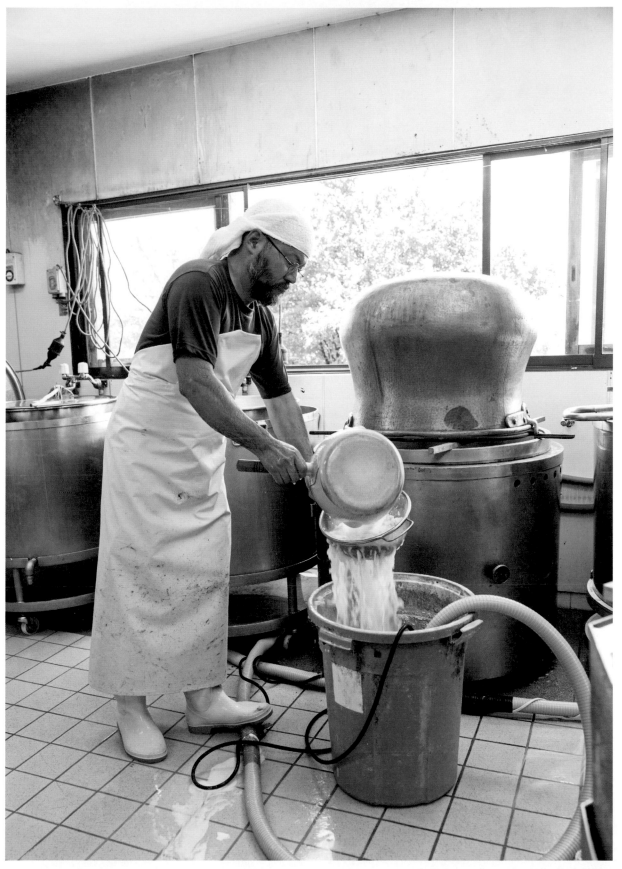

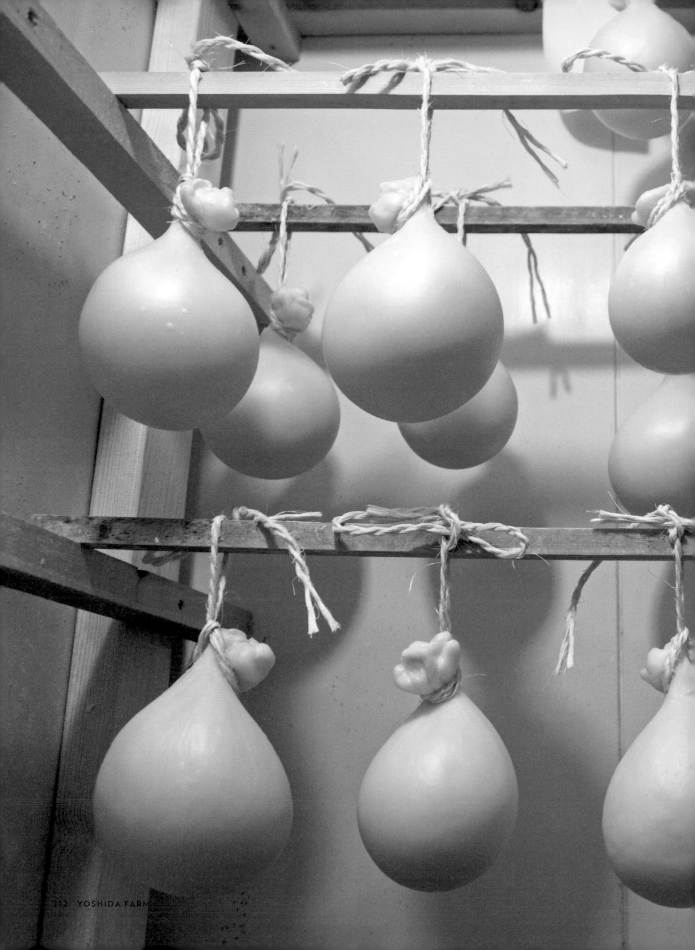

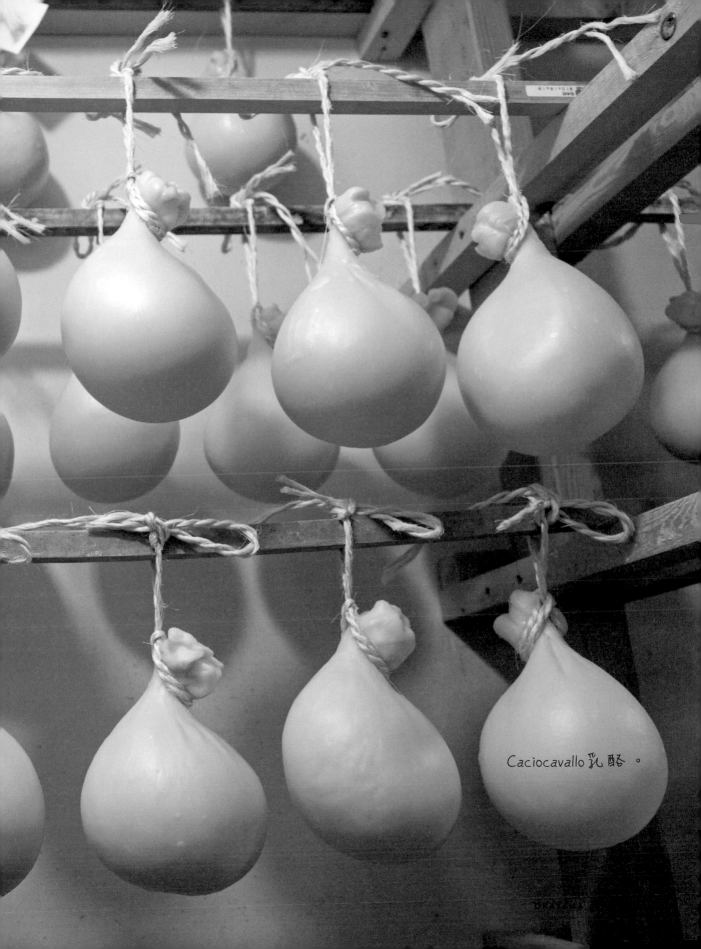

Caciocavallo乳酪。

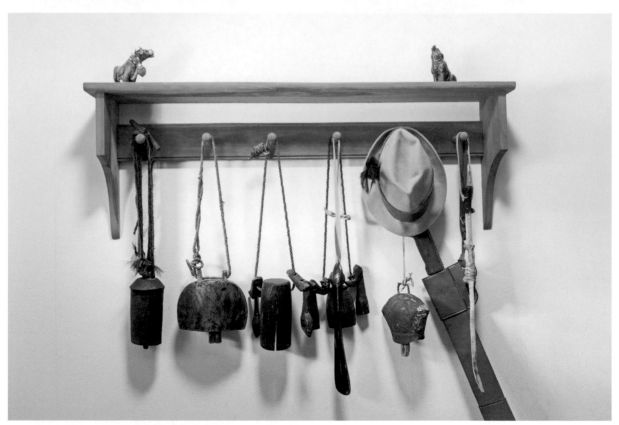

↑ 古老牛鈴。　↓ 牛族譜。

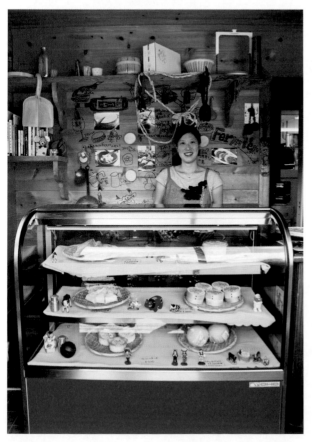

店面

嗨，吉田先生！請畫出八種自製乳酪並寫下名字。⤵

莫札瑞拉天婦羅怎麼做？

[食材] 。濾出的莫札瑞拉乳酪
。魷魚。番茄。巴西里

[做法] 所有食材切成1公分小塊，
沾裹麵糊（麵粉加水）油炸。

[食用建議] 搭配芝麻鹽一起吃超棒。

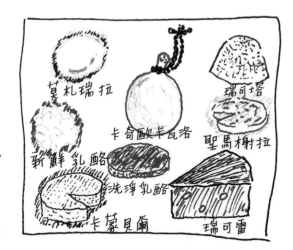

莫札瑞拉　　瑞可塔
卡奇歐卡瓦洛　聖馬樹拉
新鮮乳酪
洗淨乳酪
卡蒙貝爾　　瑞可雷

Ricotta 壽司怎麼做？

在乳酪上加一點山葵，淋上醬油
就可以享用。很簡單吧！！

你為什麼要辭去坐辦公室的工作轉做酪農事業？

① 我是大食客。　　② 我喜歡做東西。
③ 我討厭被人利用。　　④ 東京和我不合。
⑤ 大學時代我參加探險俱樂部，向來就是愛做什麼就做什麼。

哪六種乳酪是你很喜歡但沒有做的？

① 侯克福藍紋乳酪　　② 巧達乳酪　　③ 帕瑪森乾酪
④ 佩克里諾　　⑤ 比托乾酪　　⑥ 米摩勒特乳酪

可以給我醬醃莫札瑞拉的食譜嗎？

小塊莫札瑞拉乳酪隨意浸泡在醬油、米醂和清酒裡。

你從乳酪那裡學到什麼？

無論做什麼，還是材料的品質最重要（以我的情形而言，就是牛奶）。

你從牛那裡學到什麼？

每種生物都有獨特的個性及存在的價值，這件事我有深刻體悟。

RELÆ餐廳

成立這家餐廳是基於「想將野心、美食及創意廚房擺脫豪華高級餐廳的想法。」克里斯欽·普利西（Christian Puglisi）主廚和他的團隊發想出這個時髦新穎的概念，去除所有不必要的服務，「讓客人自己來」。其中一個方法是將餐具、菜單、餐巾等東西先放在每張餐桌的抽屜裡，等你坐定位就可以自行取用。食物也是用料到極致，所謂「用到骨子裡，料理就有創意」，最能體現突顯他們驚人的創作。

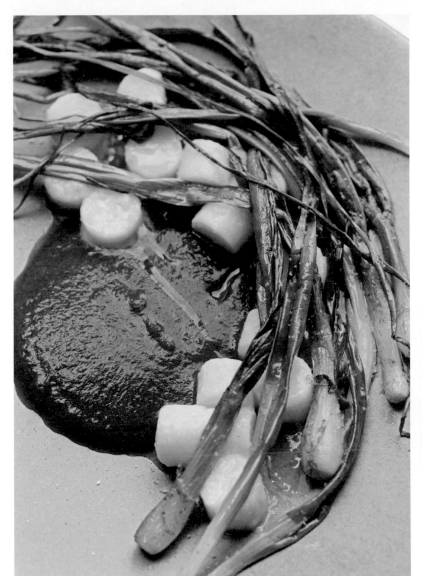

烤青蔥佐玉米粥奶球
加碳烤紅蔥泥。

這道菜由生和熟的
百蘆筍切片做成，
最後再搭配鰻魚、
蘆筍汁和水梨醋。

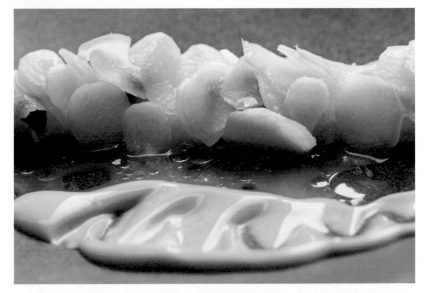

春季時蔬

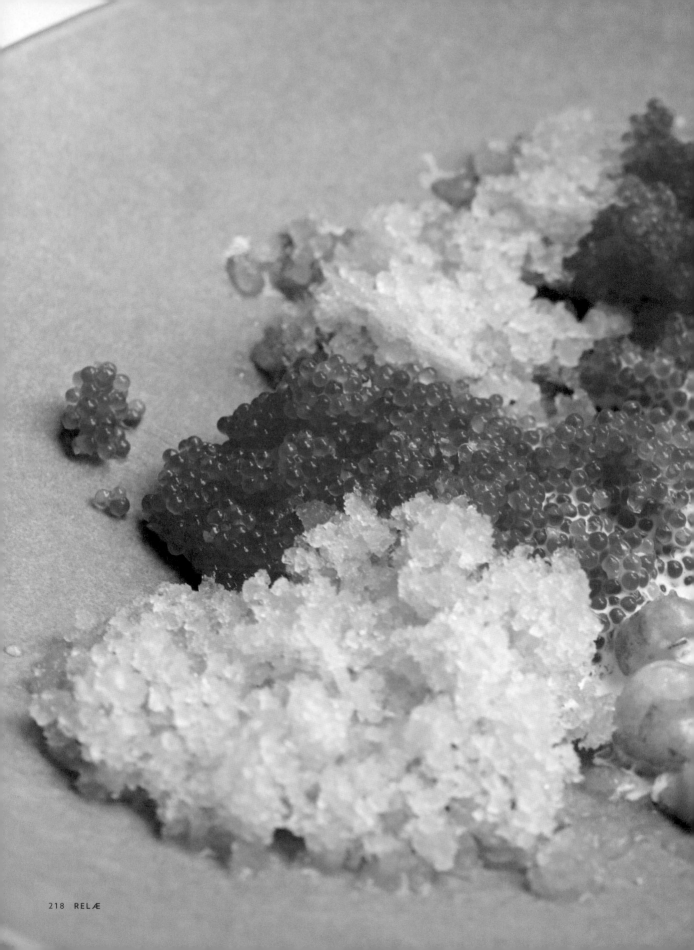

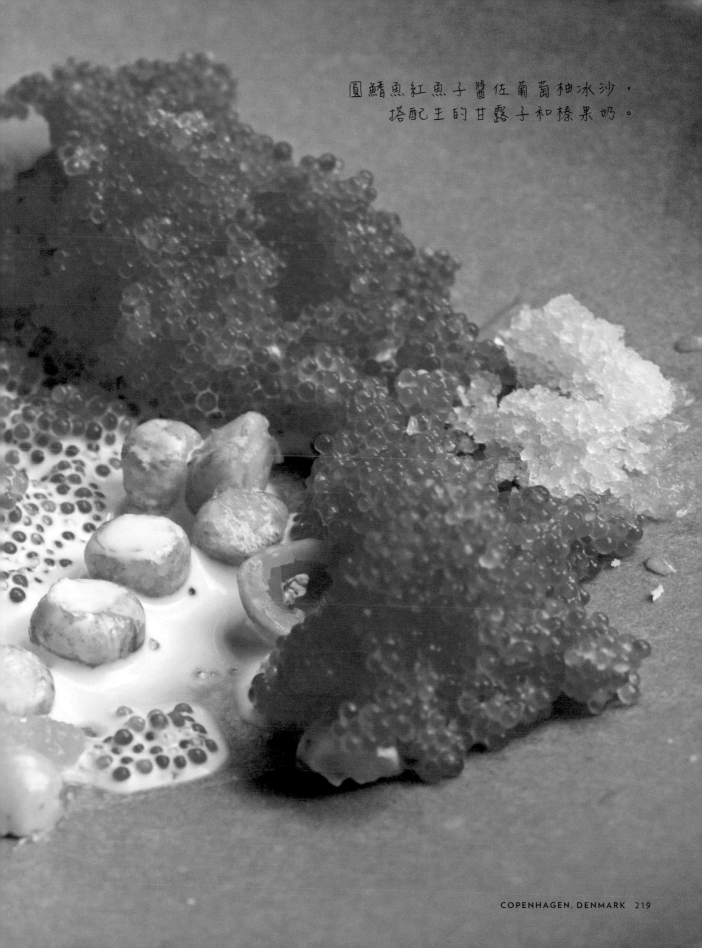

圓鱈魚紅魚子醬佐葡萄柚冰沙，
搭配生的甘露子和榛果奶。

烤馬鈴薯泥佐乾酪奶和橄欖。

糖漬大黃、杏仁奶和薑汁雪酪。

燕菁配熊蔥及熊蔥醬。

美食

嗨、克里斯欽，Relæ 的服務招學是什麼？

少絕對是多……我們想要有趣又好玩，也讓客人覺得有趣又好玩。

請畫出了 Jægersborggade 街的地圖並標出你最喜歡的事物。ℓ

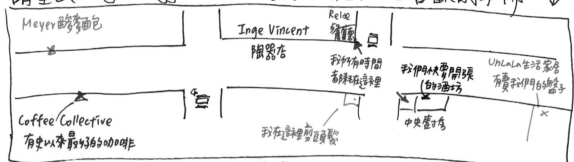

Meyer 酸麥麵包

Inge Vincent 陶器店

Relæ 餐廳

我們有時間都陳在這裡

我們快要開張的酒坊

UnLaLa 生活家居 有賣我們的盤子

Coffee Collective 有史以來最好的咖啡

我在這裡剪頭髮

中央廣才

可以給我圓鰭魚紅魚子醬佐葡萄柚冰沙的食譜嗎？

· 一顆葡萄柚搾汁，冰起來，做成冰沙。 · 榛果加水，攪拌壓碎。

· 清洗紅魚子醬，甘露子洗刷乾淨，切成一段一段。

· 裝盤，快點吃…不然就融化了。

把蔬菜當成料理的主要成份，有什麼讓你覺得興奮的？

多樣性

可以給我蘆筍佐帕瑪森乾酪的食譜嗎？

請在「Laurne Fjorden」這家店（在丹麥）買新鮮蘆筍，在蘆筍上塗一層很棒、帶酸味的美乃滋，再加麵包碎，然後把帕瑪森乾酪鋪得滿滿的。加點檸檬汁，用手抓來吃。

為什麼哥本哈根會變成美食指標？

90% | 10%

因為 NOMA

因為有好物產、有才能的好廚師，以及主廚。一絕對與天氣無關！

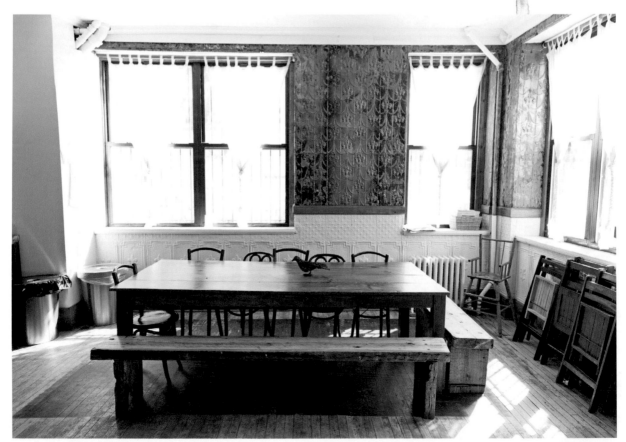

4&20黑鳥派點公司
FOUR & TWENTY BLACKBIRDS

1980年代晚期，艾蜜莉和梅莉莎‧艾爾森（Emily & Melissa Elsen）的家族在家鄉南達科他州赫克拉鎮（Hecla）經營唯一一家餐廳。店裡的派都是祖母麗茲做的，包括隨季節變換的水果派和冬天會做的奶油巧克力派。兩姊妹年輕時幫著祖母做派，也學習她的食譜。20年後兩人離開家，在布魯克林皇冠高地（Crown Heights）經營4&20黑鳥派點公司。如今4&20黑鳥的烘焙咖啡館設在皇冠區一家磚造建築。艾爾森姊妹認為她們的派「很講究——不是糖果派，不是復古風，也不是隨便的糖果餅乾」。店裡的空間展現獨特的感性，從手繪地毯到粗磨木桌和壓錫飾面牆壁，可見一斑。

艾爾森姊妹在自家後院。→

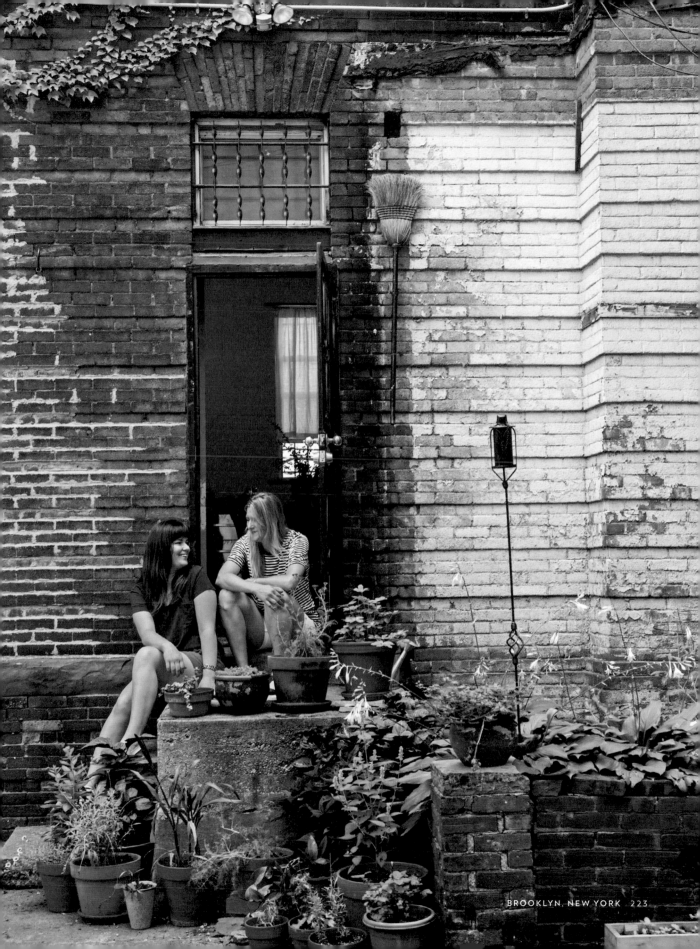

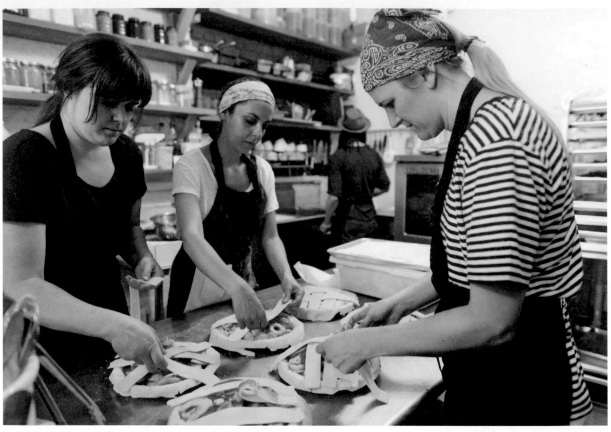

↑ 編織格狀派皮。　↓ 撒上糖粉和莫頓（Maldon）海鹽。

鹽味焦糖蘋果派

↓ 甜蘋果和酸蘋果組成這道派。

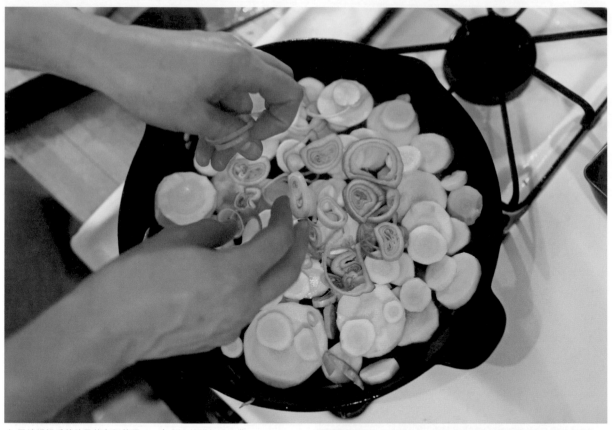

↑ 用鑄鐵鍋香煎防風草和紅蔥頭。　↓ 倒入檸檬奶油白醬。

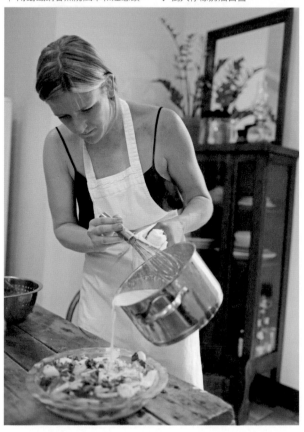

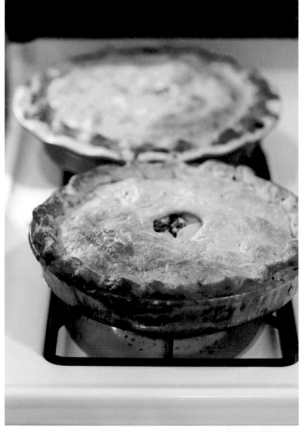

在家做鮮魚派

嗨！艾蜜莉和梅莉莎，可以給我鮮魚派的食譜嗎？

半條白鮮魚搗碎，一點煙燻鮭魚、一些大蒜、紅蔥頭、很多龍蒿及燙過的芥菜，3小條歐洲防風草切片，加鹽和胡椒，試吃後再調味。檸檬奶油醬：高脂鮮奶油，檸檬汁（新鮮）少許。我們會用一點焦糖＋奶油西梭，全部放在一起烤就可以了。

「chess」是什麼意思？

基本上這是美國南方話對卡士達（custard）的說法——因為卡士達可以完美地擺在「派的胸窩」（pie chest）裡，就是派，棋盤派（chess pie）。

可以給我鹽味焦糖蘋果派的食譜嗎？

焦糖：8湯匙奶油，1杯糖，1/4杯水一煮到深褐色＋1/2杯高脂鮮奶油→煮到冒出泡泡→攪拌到滑順，再放涼。

內餡：5~6顆蘋果去皮切碎片，淋上檸檬汁。香料（肉桂、眾香子粉、肉豆蔻、黑胡椒、安哥斯圖拉苦精）[12]加上麵粉，拌在一起，放上蘋果。

組合：先從蘋果開始，在派盤裡擺一層蘋果、一層焦糖，再撒1/2茶匙海鹽在上面，一層一層排好。
覆上格狀派皮。

你們可以畫一個鹽味焦糖蘋果派嗎？

請畫出家鄉赫克拉鎮在1980年代的地圖。

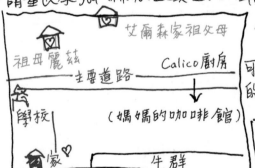

祖母麗茲　　艾爾森家祖父母
主要道路　　Calico廚房
學校
家♡　　（媽媽的咖啡館）
牛群

可以畫一塊你們祖母的椰子奶油派嗎？

兒歌「六便士之歌」[13]裡，你們最喜歡哪四個部份？

① 皇后在客廳享用麵包和蜂蜜。

② 女僕的鼻子被啄下。

③ 派一打開，鳥兒開始唱歌。　④ 口袋滿是黑麥。

12 苦精（bitter）是調酒用的萃取物。Angostura 是最老的苦精品牌，成立於1824年。

13 店名「24隻黑鳥」就來自英國兒歌「六便士之歌」：4 and 20 blackbirds backed in a pie.。

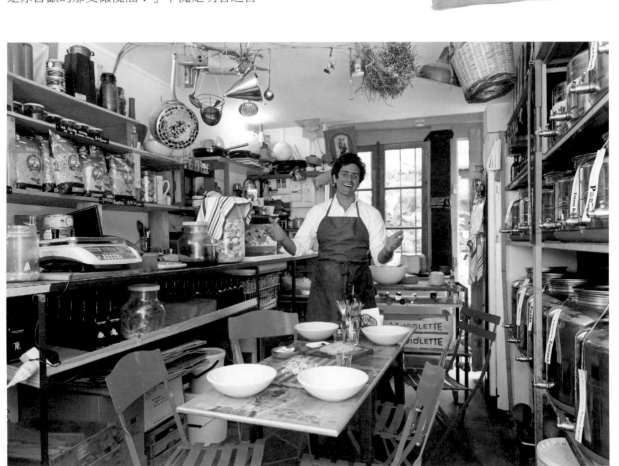

橄欖園餐廳　LA TÊTE DANS LES OLIVES

2008年，賽德里克·卡薩諾瓦（Cédric Casanova）放棄他在太陽馬戲團走鋼索的工作，開設「橄欖園」餐廳（La Tête dans les Olives）。橄欖園開在巴黎第10區，只是一家小店，專賣從西西里島來的貨品。賽德里克替來店裡的六位客人做午餐和晚餐，打開摺疊桌，端上各種西西里美食。而店裡販賣的橄欖油，賽德里克直接與生產者合作，選擇橄欖園，監督橄欖油的搾取提煉。人們常詢問他哪種橄欖油才是最好的，他的回答是：「全宇宙最好的橄欖油就是你喜歡的那支橄欖油！」不愧是明智之言。

1
2　3

4

1　玫瑰辣椒。
2　橘瓣搭配茴香子、紅蔥頭、
　　黑橄欖和橄欖油。
3　大檸檬。
4　油罐中裝了義大利法藍西斯
　　柯田野生產的橄欖油。

店面

la tête dans les olives

EPICERIE	Kg	LA MER
TOMATES SECHEES AU SOLEIL	25€	OEUFS DE THON SECHES
GRAINES de FENOUIL SAUVAGE *Séchées au soleil*	42€	BRESAOLA DE THON
CÂPRES AU SEL DE LINOSA	30€	SAUCISSON DE THON
OLIVES EN SAUMURE *VERTE*	13€	COEUR DE THON
FIGUES BLANCHES *Séchées au soleil*	17€	ANCHOIS DI PASQUALE

FROMAGES *de MARS à JUIN*	Kg
PECORINO, CACCIOCAVALLO, CACIOTTA, TUMA, PERSA.	25€
PRIMO SALE. LA VASTEDDA DEL BELICE.	25€
RICOTTA SALEE.	25€

FENOUIL 4€ *Tisane Infusion*

Huiliere 5L. 85€

Huiliere 2L. 65€

MIEL 12€

amandes 8€/le sac d'un kilo.

Antico Pastificio Colletti

PIMENTS

Olives Préparées 13€/...

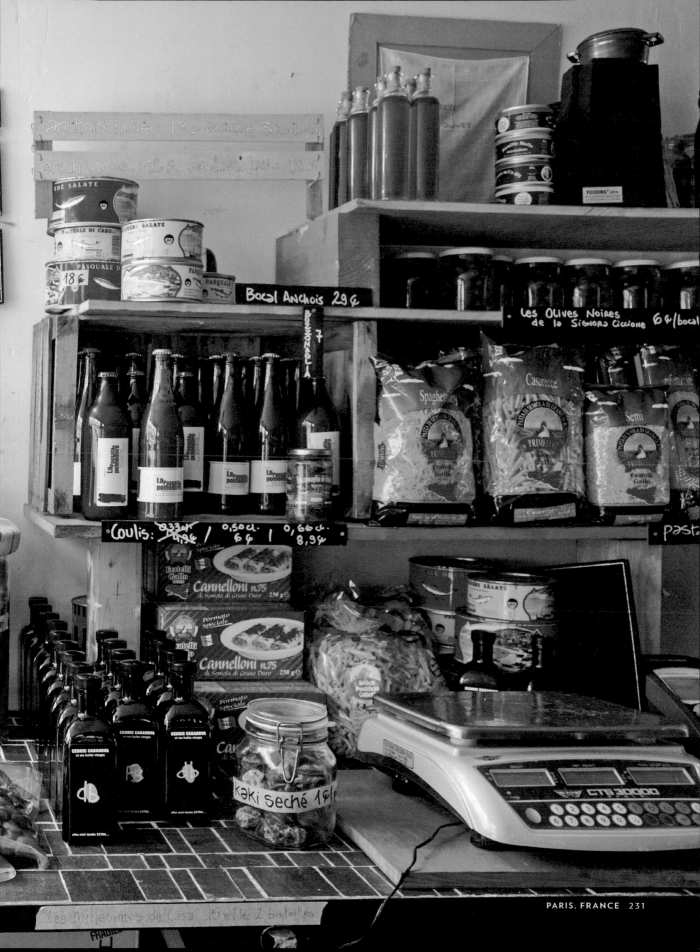

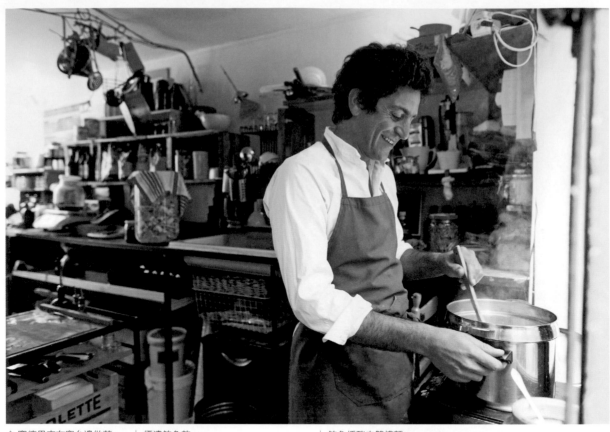

↑ 賽德里克在窗台邊做菜。　↓ 煙漬鮪魚乾。

↓ 鮪魚燻豬肉雙槽麵。

在店裡做菜

哈囉，費德里克，可以給我簡便義大利麵的食譜嗎？

① 把水煮開。② 把鹽漬鮪魚拿出來放在大碗裡 (去掉油和水)。

③ 加入酸豆、檸檬皮、大蒜、葡萄乾，用叉子攪拌。加入香氣強烈的橄欖油 (就像Marco產的)。

義大利麵 (可用麻花捲麵或小貝殼麵) 煮好後，把仍然是熱的義大利麵放入大碗，撐攪拌好就可以吃了。

— 可做4人份 — 400克義大利麵、200克鮪魚、50克酸豆、半顆檸檬的皮、半顆大蒜、
50克葡萄乾、4大匙橄欖油

你的合作對象在貝里斯各種些什麼，可以畫出地圖並標示名字嗎？

西西里島有什麼可
以教給巴黎的？

招待人用餐是快樂的，

是認識彼此的更好方式，

藉由他人的現實帶來你要
知道的現實，是有建設性
的生活方式。

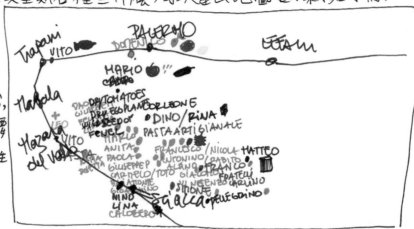

可以給我香橙沙拉的食譜嗎？

2顆柳橙 (品種：華盛頓、Tarioceo 或 Sanguinella)，1茶匙茴香子，鯷魚，
紅蔥頭 (可多數)，黑橄欖，初榨橄欖油 (義大利 Paola 產的) 柳橙切片，

加入茴香子，切紅蔥頭、鯷魚和橄欖，然後加入橄欖油。

請畫出你的橄欖油儲放
桶及它們之間的關係。

巴黎有什麼可以教給
西西里島？

方便！

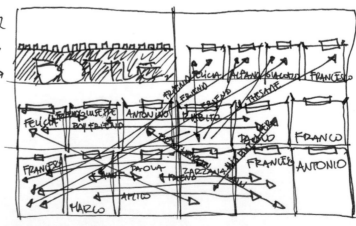

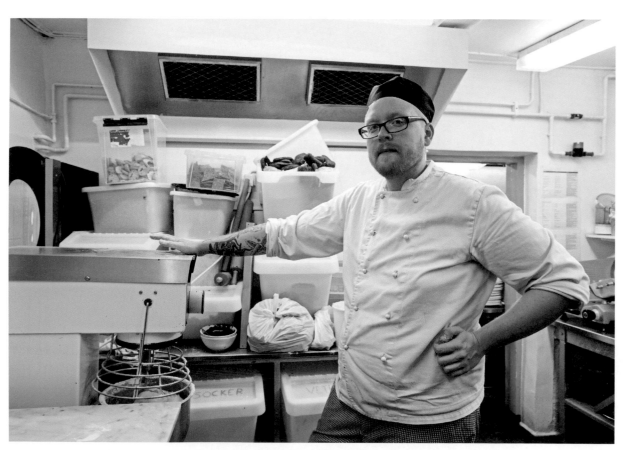

帽子爸爸餐廳　FAR I HATTEN

「帽子爸爸」（Far i Hatten）餐廳位於瑞典馬爾默人民公園（Malmö Folkets Park）的迷你高爾夫球場及寵物動物園旁邊。餐廳最初開設於1892年，那時的名字還叫做「公園餐廳」（Parkrestaurangen），多年來餐廳已經改變很多。現在的主廚是摩根・史塔漢（Morgan Stockhaus），他做的料理具有「傳統風味卻有現代品味」。摩根和他的團隊在公園的小廚房烘焙餐廳用的麵包。Far iHatten的瑞典文意思是「戴了帽子的爸爸」，摩根相信這名字和餐廳的前經理帕安東・何姆根（Per Anton Holmgren）有關，因為他總是戴著帽子工作。

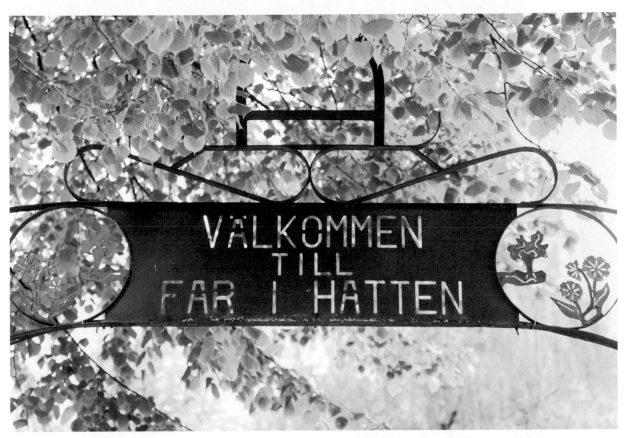

人民公園

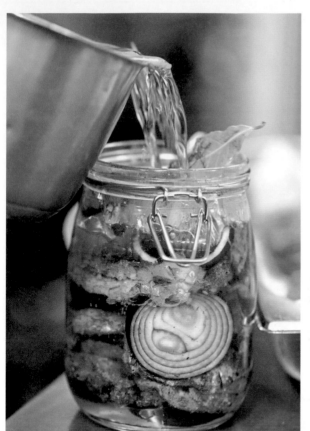

可以給我醃漬炸鯡魚的食譜嗎？

鯡魚和香草交互放，一起醃過，
再裹上全麥麵粉入油炸。
然後倒入 1 份 12% 的醋、2 份糖及 3 份水。
吃的時候可配上黑麵包，
別忘了加鹽和胡椒。

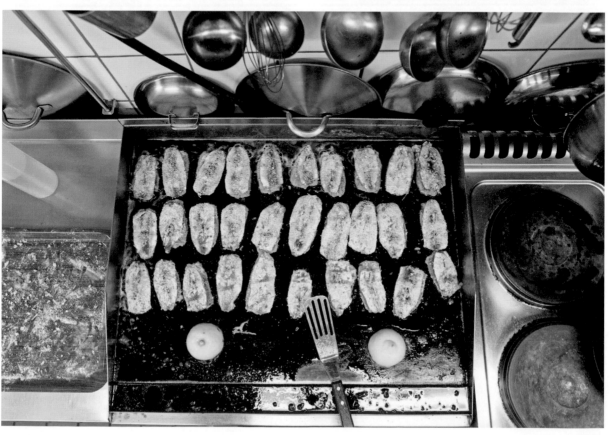

鯡魚

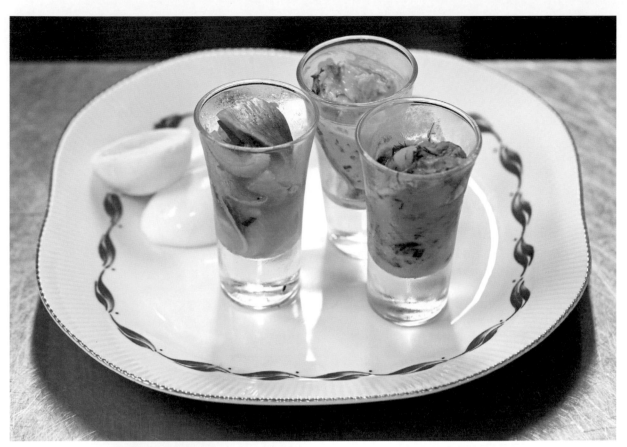

三種醃鯡魚，
由左至右分別是：
蘋果-茴香口味、
辣根口味、
芥末蒔蘿口味。

摩根身上刺青的意思是：
「和做煎餅一樣簡單。」
這句話在瑞典更有意義。

鳳凰集茶行 THE PHOENIX COLLECTION

1990年，大衛‧李‧霍夫曼（David Lee Hoffman）開始從中國進口茶。他特別喜歡與眾不同的普洱茶。大衛形容普洱茶的香氣像「一把肥沃的土壤、牛肝菌、潮濕的森林地、簡陋樸實的山中小木屋。」他的屋子和公司都是由他的妻子王金釵（Bee Ratchanee Chaikamwung）一手打理。這地方經過數十年慢慢用手工蓋成，包括可以當作汲水馬達的水泥船（鐵達尼二號），有壕溝環繞、藏身塔裡的堆肥廁所（名字叫做「偉大的便器」），還有太陽能自足淋浴塔。所有的建築物和水力系統都整合在一起，做為連續排水及堆肥系統。當你在廚房把水倒在水溝裡，它會流到「蠕蟲宮殿」進行過濾再排入壕溝，經過第二次生物過濾系統，再流到雞舍，最後排到「鐵達尼二號」的池塘。

↓ 普洱生茶。

↓ 木製的手搖清茶機。

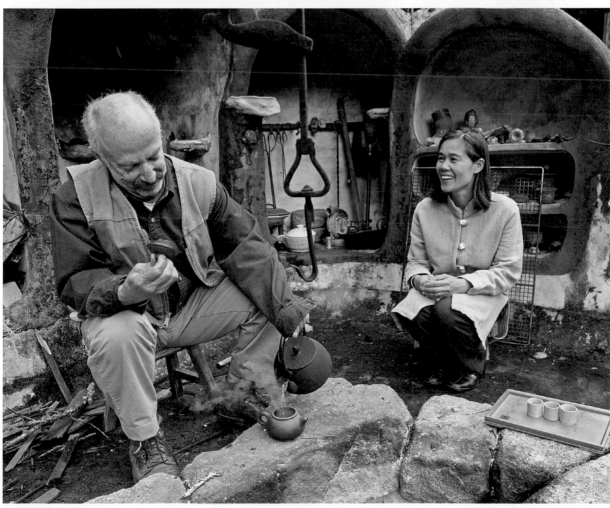

普洱茶

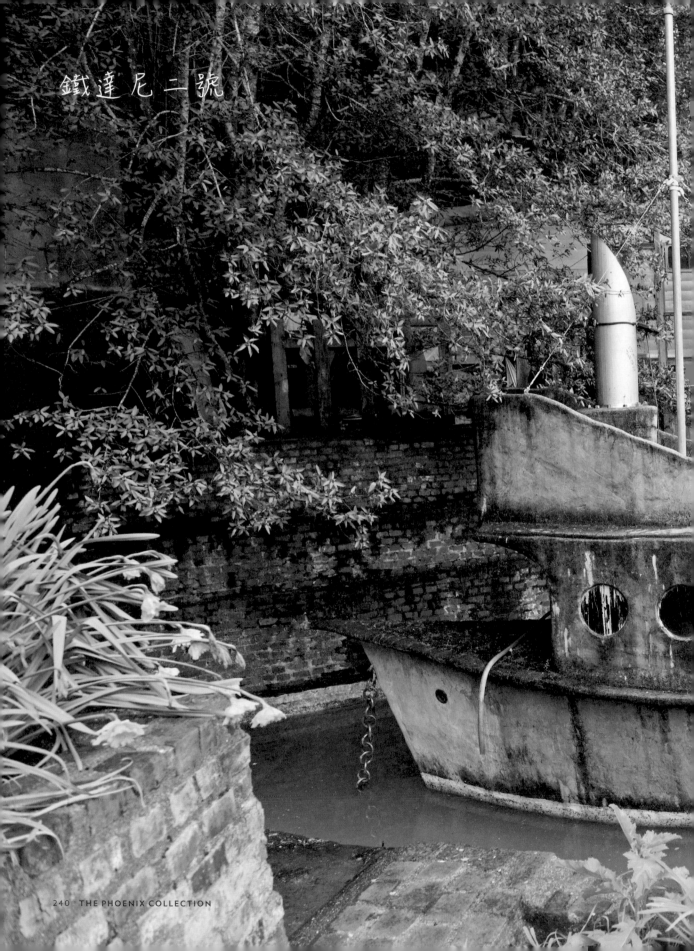

鐵達尼二號

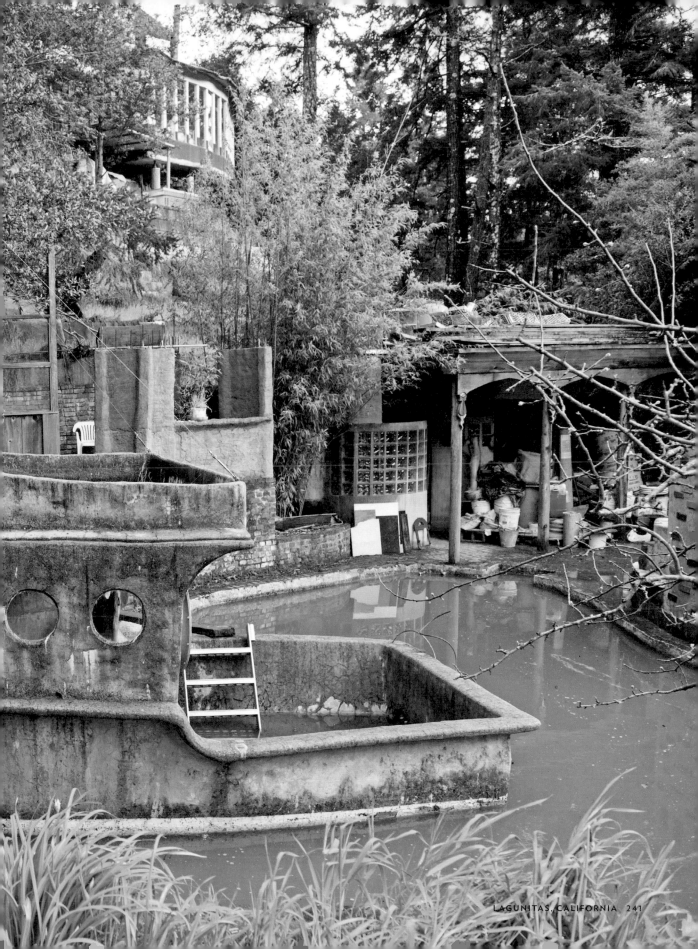

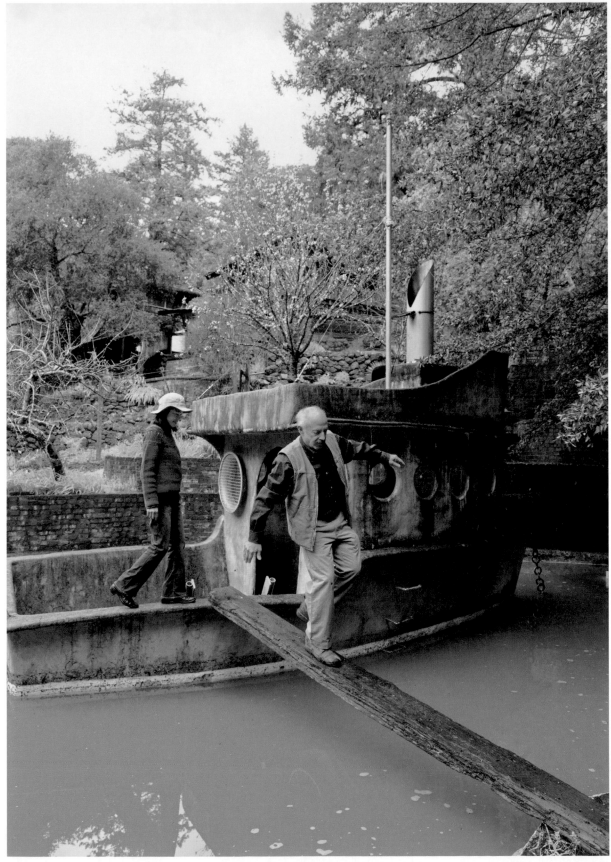

庭園

↑ 大衛在柴房做了一個戶外廚房水槽。

茶有什麼特別的？

茶只是從茶樹上脫離住的乾燥葉子，但味道卻如此不同，充滿風味。

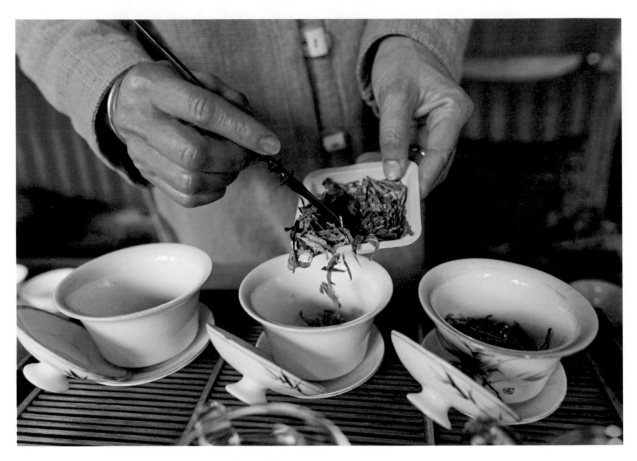

可以給我印度茶譜嗎？

黑胡椒粒和生薑片用水煮開，放涼一下再加入紅茶、小荳蔻、肉桂。
再倒進熱牛奶裡，加入甜味。磨一些肉荳蔻撒在上面。上茶，請享用！

茶

廣東省梅嶺縣出產的
鳳凰山烏龍茶。

雲南大雪山2003年
出產的銀色白毫普洱。

湖南的蜜香
紅茶。

雲南鳳慶
茶廠出產的
金白龍茶。

鐵觀音
「猴採烏龍」，
產自福建省
西坪鎮
（安溪縣）。

浙江省泰順縣
出產的雪龍綠茶。

1995年的廣西
梧州六堡茶。

ISA餐廳

主廚伊納修・瑪托（Ignacio Mattos）和塔弗・索梅（Taavo Somer）
「透過現代化、樂觀、未來感的鏡頭，玩玩那些原始基礎的東西，
像是火、磚頭、木材、宇宙間的幾何形狀、樹葉、塵土、苦味、
肉、脂肪」，這樣的概念來經營ISA餐廳。餐廳供應的食物很好
玩、有點笨、有趣、乾淨又健康。伊納修希望來這裡吃飯的人都能
體驗「以原始自然手法呈現美好食材所帶來的感動」。每樣東西都
是手工製作，完全自然，食材來自最好的農場，不然就是從紐約市
的郊區野地採集或釣來的。

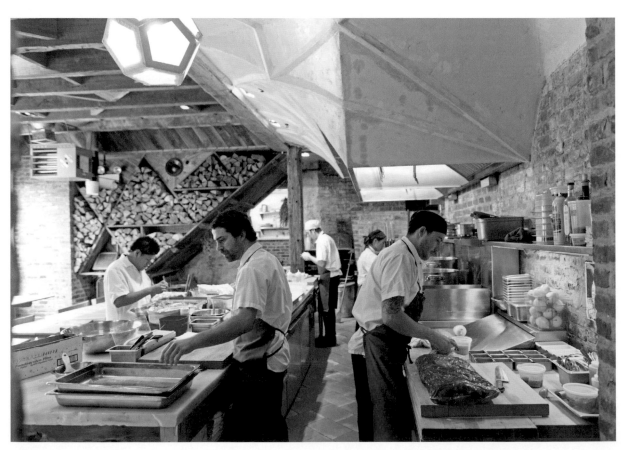

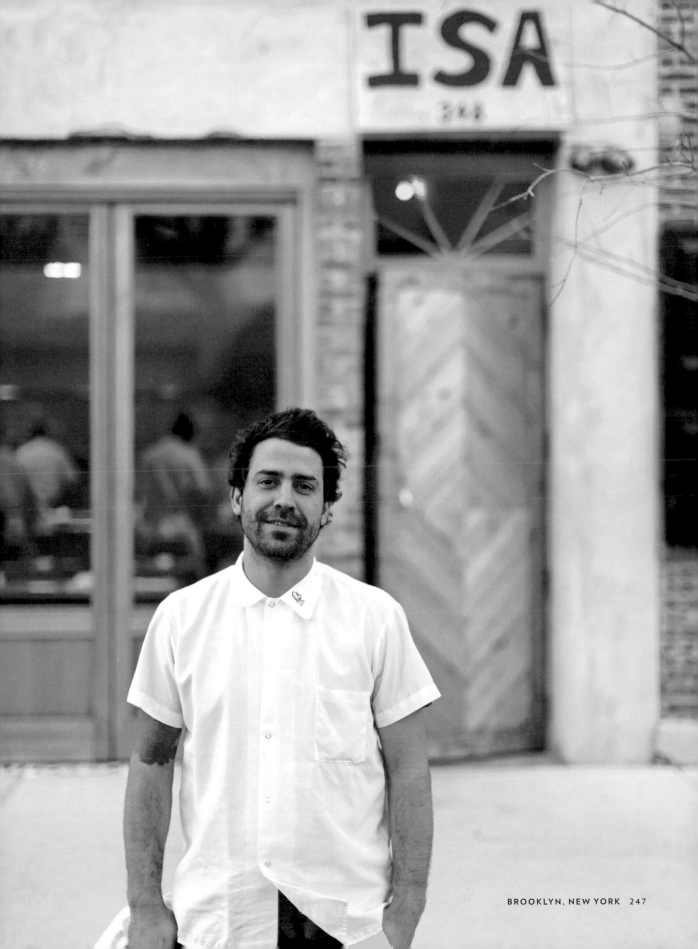

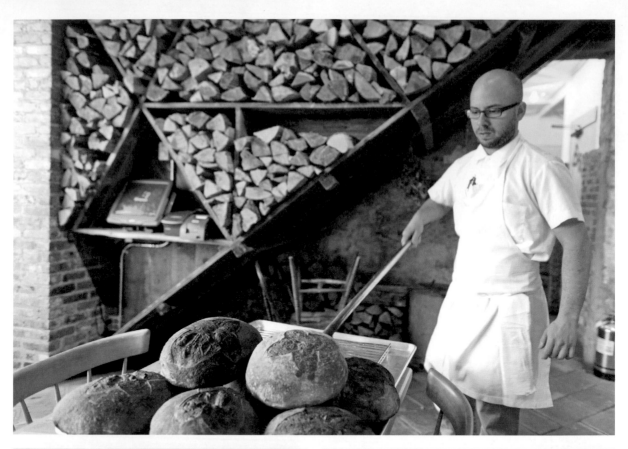

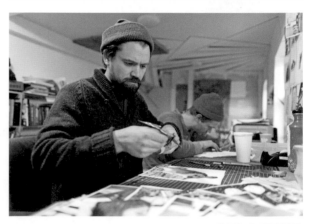

拼貼今日菜單

CHEESE

TARTARE 8. HAM 11.
SUNCHOKE, PERSIMMON,
FLAX FENNEL,
CREME-FRAICHE YOGURT, GRANOLA
15. 14.

CALAMARI
INK SAUCE, SORREL FLUKE CRUDO
TOBIKO CREAM BLOOD ORANGE,
DILL ICE, PINE
13. 14.

DUCK LEG CONFIT
AND DAIKON, KOMBU
STICKY CARAMEL HORSERADISH
10.

ISA FACE & SHOULDER MENU

BUY OUR BREAD! GRAPEFRUIT CURD
MASCARPONE, PISTACCHIO
11.

SUNCHOKE CREAM
CHOCOLATE DUST
11.

PORRIDGE ISANYC @TWITTER
OYSTER
MUSHROOMS
HEDGEHOGS
LEEKS 13.

SMOKED YOLK
CABBAGE
CAULIFLOWER
CITRUS CONFIT
13.

MACKEREL
CARROT, RADISH
EGG MULSION
CILANTRO 27.

RIBEYE
BEET, ONION
DANDELION
MARROW 33.

JAN.3.2011

烤猴頭菇，炸小號菇，煙燻蛋黃及栗子。

烤洋蔥瓣浮在法式清湯中，
這片洋蔥瓣還包著濃縮洋蔥湯。

用柴燒烤爐烤出的全隻魷魚，
配上墨魚醬汁及巴斯克碧碧醬
（pil pil）及鵝腸菜。

美食

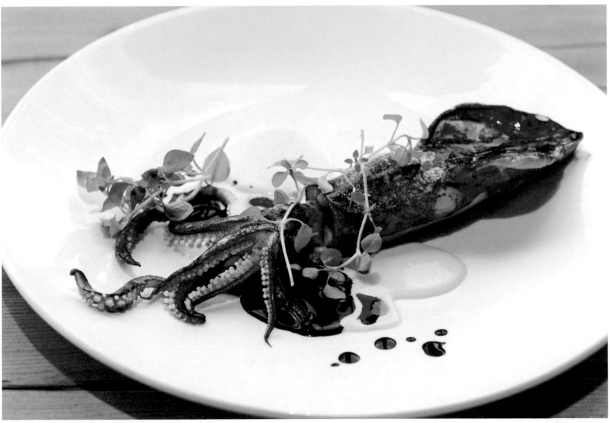

↑ 杯緣沾了一圈花粉的「腦中吊床」。

↑ 放了杜松子的「啟迪」。

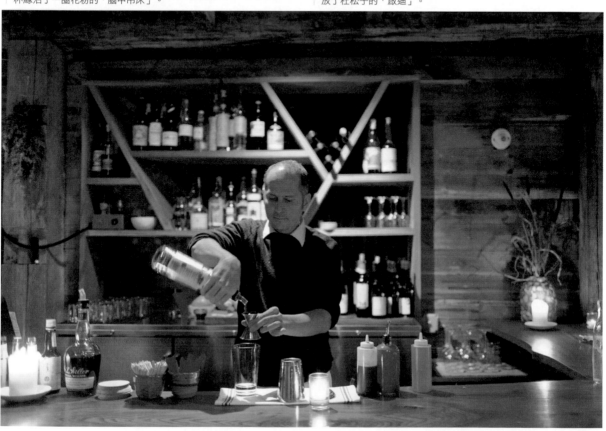

雞尾酒

上海、伊納修，可以給我韃靼牛肉的食譜嗎？

· 上好牛肉用手工剁細，冷藏備用。
· 菊芋泥：菊芋削皮，用奶油以低溫烤，烤到菊芋焦糖化，開始乾掉。
把它放入扭力很強的攪拌機和褐色奶油一起打，用鹽調味。
· 亞麻黑麥麵包碎：黑麥麵包用奶油烤好，加入烤過的亞麻籽放進攪拌機用杵磨碎。

肉可以先用一些煙燻水[14]，或自己煙燻一下。
加入醃漬杜松子（新鮮的）、奶油、鹽、辣椒和
蛋黃。最後在盤子裡加一點法式鮮奶油。
「行星韃靼牛肉」

塔希，你可以用我的照片做一幅拼貼畫嗎？

伊納修，可以給我鯖魚的食譜嗎？

魚排用鹽和大量油醃漬，然後用150℃ / 300℉將魚排烤到下面流
出魚湯。在盤中加一點優格。胡蘿蔔、白蘿蔔都用刨絲器刨成細絲，
拌一下（胡白蘿蔔要用好一點的白酒醋、檸檬、鹽來調味）。香菜、胡白
蘿蔔全部撒在盤上，再加一點醃燻乾酪豆和一點蛋黃（用低溫烹煮）。

is in your place

伊納修，什麼是現代料理？

· 就我的理解是健康、好玩又好吃的食物。當然也會把焦點放在工藝、技術
有很多很多種可能…… 和視覺上。

塔希，什麼是原始食物？ 有火之前的食物！

想想懶惰的穴居人，想想用篝火煮微波食物，再把番茄醬倒進盒子。

潘，你用在甜點裡的「土」要怎麼做？

首先，你要用很黑很黑的餅乾做泥巴，餅乾可以用黑可可粉、奶油、
麵粉、糖和鹽來做，烤過後磨成碎塊。然後把之前從野地找到、
已乾燥並磨成粉的杏鮑菇拿來做裝飾。咖啡豆和可可丁大致壓碎，
黑橄欖也是先乾燥再糖漬，然後切碎，再把黑糖和鹽巴這些東西
隨便放在土上。最後把新鮮上好的黑松露磨碎放在土裡，讓它不管
看起來、聞起來、吃起來都像土一樣。

伊納修，你可以畫出生平吃過最棒的食物嗎？

丹麥哥本哈根Noma餐廳
生蠔子與魚卵

西班牙聖賽巴斯提安
La Cuchara de San Telmo 餐廳
豬耳朵

墨西哥圖倫
Don Cafeto's 餐廳
醃辣椒

瑞典
Mathias Dahlgren
餐廳
藍紋乳酪+海味

紐約的布魯克林 Franny's
餐廳
利馬豆

14　收集木頭燒出的煙霧，將它融於水中做成的食品添加物。

北歐食物實驗室　NORDIC FOOD LAB

Noma主廚瑞內‧雷哲畢（René Redzepi）和克勞斯‧梅爾（Claus Meyer）在2009年創立北歐食物實驗室，想把這地方當成「新舊廚藝技巧和生鮮食材」帶入北歐料理的研究場所。所有的研究成果都與大眾分享，公布在實驗室的網站上。我認為像這樣公開研究成果的模式是美食世界的新概念，希望我們能夠見到更多的內容。實驗室研發部門的主管拉斯‧威廉斯（Lars Williams）在瑞內邀他掌管這裡之前，曾經在Noma餐廳做過兩年。拉斯在實驗室的第一份研究企畫就是海草，海草在北歐地區總被丟棄，而不用來入菜。拉斯用不同海草和野生食材做實驗，企圖「把它們融入斯堪地那維亞美食的感官感受」和味道資料庫中。

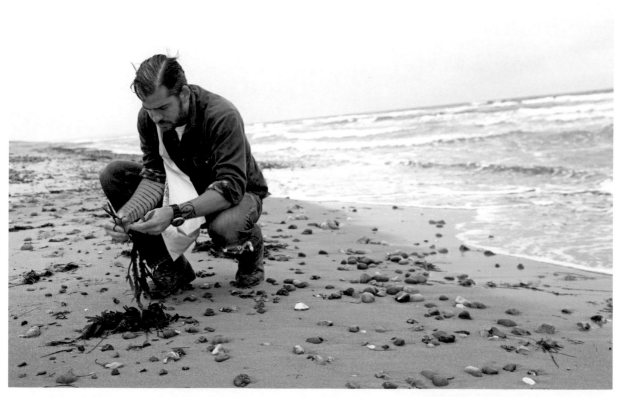

海草

| 1 | 4 |
| 2 | 3 | |

1 表面長有絨毛的大環柄菇。
2 小草菇。
3 海沙棘果。
4 這艘船屋是北歐食物實驗室的家。

田野研究

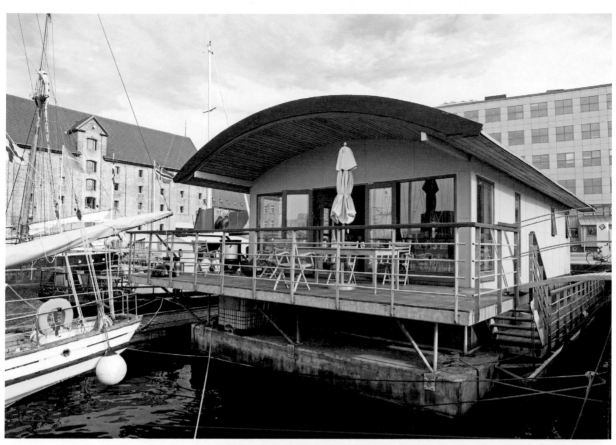

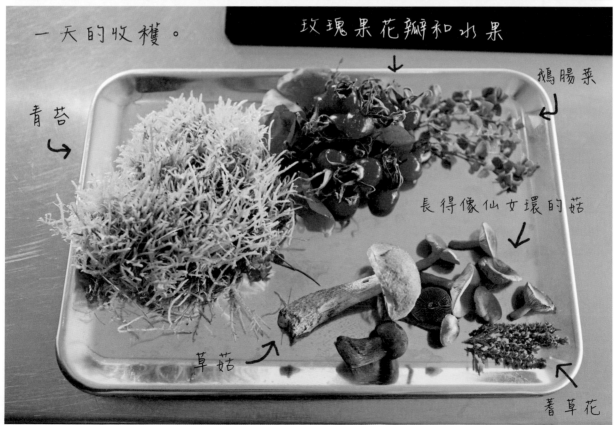

一天的收穫。

玫瑰果花瓣和水果

鵝腸菜

青苔

長得像仙女環的菇

草菇

蓍草花

實驗室

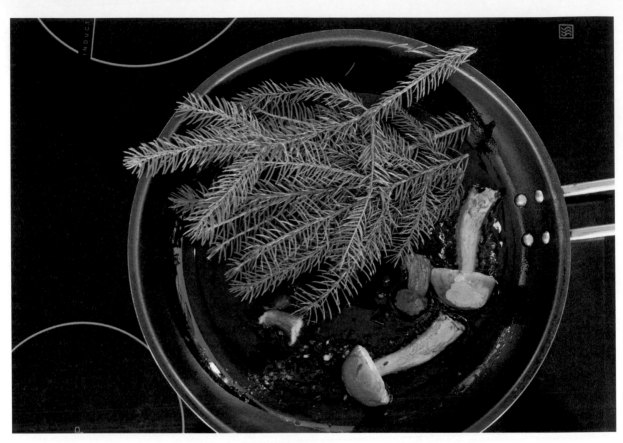

香煎蘑菇佐松葉

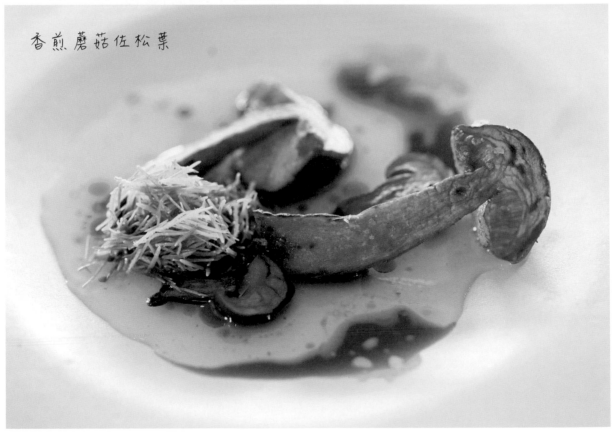

松針入菜

嗨，拓斯！北歐食物實驗室的目的是什麼？

改善斯堪地那維亞料理，以新的眼光、新技術和古老材料探索舊技巧。
鼓勵大家吃得更好，有更好的飲食場所及食用理由。

可以給我海草冰淇淋的食譜嗎？

請畫出在丹麥海域生長的海草並標示特性。

50克紫紅藻（英文叫做dulce）
600克牛奶 100克奶油
80克焙得轉化糖漿
24克冰淇淋安定劑

海藻倒入牛奶，放置一夜。
攪拌均勻。
轉化糖漿和安定劑與所有食材混合。冷卻。
放入冰品調理機冰凍，或直接放入製冰淇淋機。

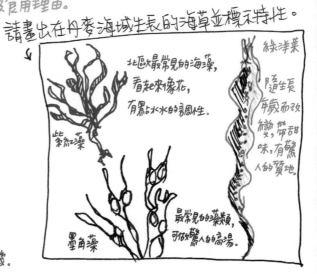

北歐最常見的海藻，
看起來像花，
有點水水的調性。

紫紅藻

墨角藻

最常見的藻類，
可做驚人的高湯。

綠洋菜

隨生長
年歲而改
變，帶甜
味，有驚
人的質地。

松木油怎麼做？

50克松針+水燙4分鐘，放涼後等它們變乾一點。50克巴西里，摘好並加以清洗。
200克葡萄籽油。放在一起混合8分鐘，靜置隔夜，再過濾。

請畫出北歐食物實驗室的外觀。

你為什麼鼓勵大家把海草放進北歐料理？

因為它可能是最沒被充分利用的北區物產——
也鼓勵人們重新實驗當地景物的可能性。

什麼是你在北歐食物實驗室最喜歡的發現？

大麥/黃豆發酵品＝北歐味噌。
柴豬肉——然後才心痛地知道大衛張和他的團隊已經做過了。
鯖魚醬——只有2個月的賞味度。
海藻冰淇淋——將可能性秀給大家看的好方法。
胡蘿蔔昆布茶——你一定要試試看，做起來超簡單。

酥炸粉食物工作室　PEKO-PEKO

斯爾凡·三島·布列凱特（Sylvan Mishima Brackett）在他的後院工作室經營「酥炸粉食物工作室」（Peko-Peko），他把這間工作室當成在灣區開餐廳的第一步。現在他專注於幫宴會活動做美味、不鋪張又美麗的日式食物，也做包裝漂亮、營養均衡的便當，便當以當季食材為重點——秋天的便當「也許以栗子為亮點，到了冬天也許有螃蟹飯，而春天的便當則有醃漬櫻花。」

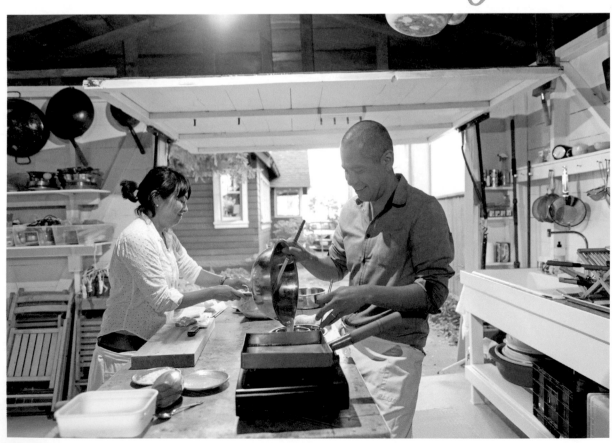

↑ 行李箱裝著從日本來的食材，裡面有山椒粒、昆布和味道特好的芝麻。

↓ 便當裡有伯克夏豬肉做成的豬排、和風玉子燒、鮭魚飯、酥炸粉工作室特製的酸梅和炸茄莢。

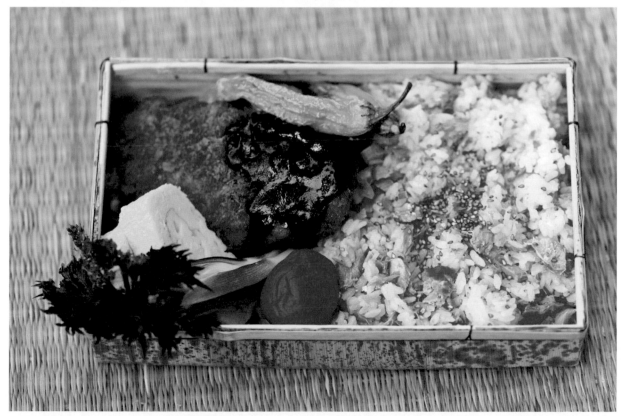

製作便當

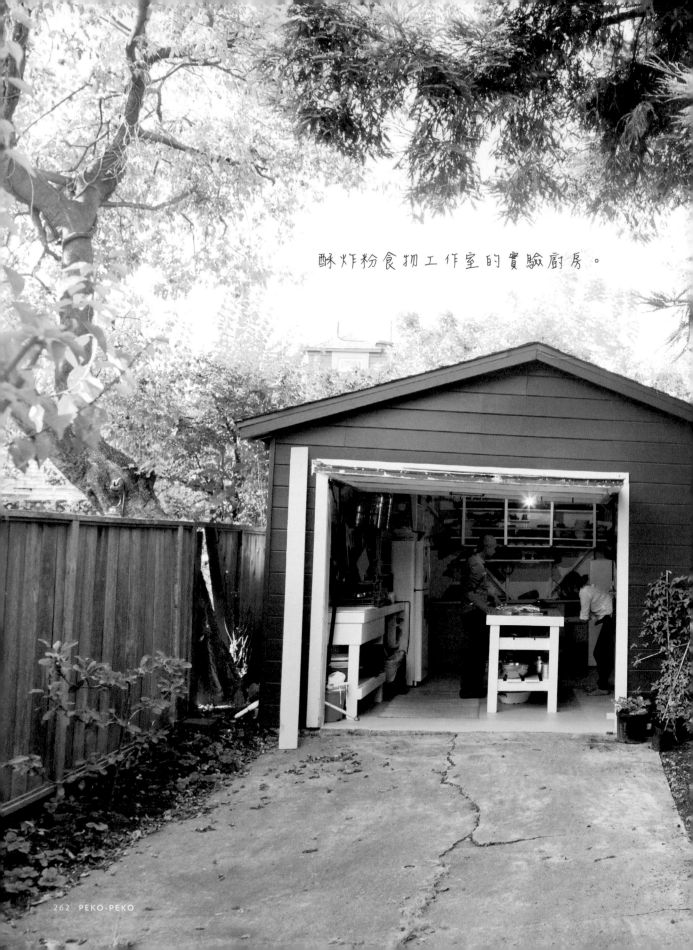

酥炸粉食切工作室的實驗廚房。

↑ 斯爾凡用曬乾的鯷魚小魚乾做高湯。　　↓ 五加侖梅酒，也就是用梅子、冰糖和伏特加做成的日式梅子酒。

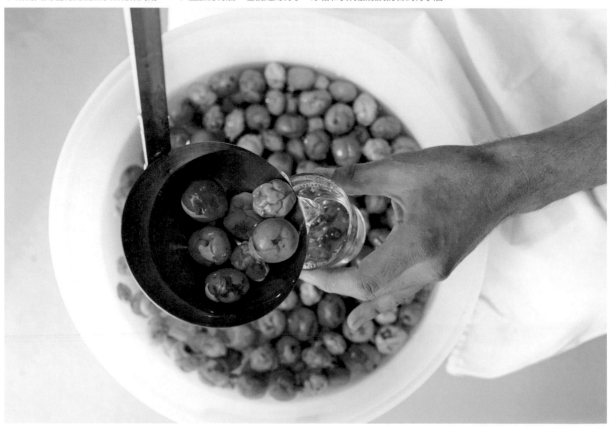

美食

↑ 櫻之鹽漬就是「醃漬的櫻花」，盤中的花是從柏克萊附近的櫻花樹採來的。　　↓ 鰈魚唐揚就是「酥炸鰈魚」，配上水菜和蘿蔔泥。

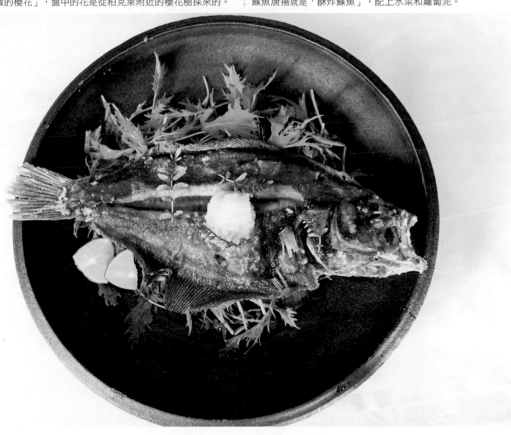

找在挖茗荷。

藍子裡裝著新鮮摘下的
茗荷、酢橘和木芽菜。

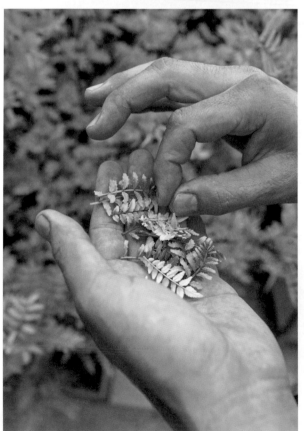

奧克蘭山坡花園

b海、斯爾凡、你希望別人幫你從日本帶哪元樣東西?

① 整支柴魚棒　　　③ 小魚乾 (用來做高湯的　⑤ 走私運來的山葵根
（煙燻醃漬過的鰹魚）　　　乾燥小魚）

② 很棒的昆布　　　④ 瘋狂的日本雜誌　　⑥ 很重的東西
　　　　　　　　　　　　　　　　　　　　（搪瓷鍋、碗、石頭）

醃漬櫻花怎麼做?

先找到長著一團一團粉紅色花朵的櫻花樹(八重櫻)，摘下芽苞和
小叢嫩葉。清洗幾次，水倒掉，用大把海鹽醃漬。在上面放重物，
醃到出水，櫻花浸泡在自己生出的鹵湯中。加入梅子醋(紅醋或白醋)
醃一星期，之後再舖在竹簾上讓陽光曬幾天。要吃以前再沖洗。

請畫出你的終極便當並加註標示。　這是春天的便當。

梅酒怎麼做?

先找到很好的青梅，浸泡
一夜。用剔刀挑去梅子的
蒂頭，晾乾。取大玻璃缸罐
放入一層梅子一層冰糖，再
倒入伏特加，浸泡一整年。
(如果你沒有耐心至少要泡3個月)。

水煮竹筍　　　　酸梅(醃漬梅子)

玉子燒

黃道蟹
+飯+
山蘇葉

野生
水芹

豬排堡(絞肉+油蔥，　　　裝著八丁味噌的小豬盒子
用新鮮酥炸粉油炸)

八丁味噌醬料怎麼做?

我採用名古屋松屋的食譜。1公升甜菜高湯加入500克二砂糖煮開，
加入375克黑色八丁味噌。煮開後將豬排泡在湯裡，過濾再加熱、
儲藏。不時加熱就可以永久保存。

請畫出四樣你最喜愛的舊金山當地食材並寫下名字。

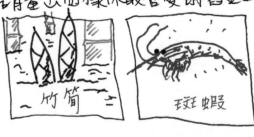

竹筍　　　　斑蝦　　　　野生水芹菜

太平洋比目魚

PEKOPEKO

貝索斯海灘咖啡館　BETHELLS BEACH CAFÉ

貝索斯海灘咖啡館這輛知名的行動咖啡車，從1950年代就一直隱身在貝索斯海灘的黑色沙丘上，吉姆·威勒（Jim Wheeler）和安娜·桑德斯（Anna Saunders）在這裡經營已經超過10年。吉姆其實是第一代在貝索斯海灘定居的歐洲移民約翰·奈爾·貝索（John Neal Bethell）的第五代孫。他們勤奮地創造友善的環境，不管對本地人或短期遊客。他們讓這個地方「變成當地會面和社交的聚集場所」。所有食物都在沙丘旁咖啡車後的行動廚房準備，大家共用桌子，有現場音樂，孩子瘋狂地繞著沙丘跑來跑去。安娜說得好：「咖啡屋營造親切溫馨的環境，比好咖啡來得更重要。」

安娜！可以給我杏仁酥的食譜嗎？

用愛心，在燕麥片、全麥麵粉、二砂糖中
放入奶油（融化的）加一點水，再加小蘇打，
才攪拌到濕度恰好一致。一半的燕麥糊
放在錫箔紙上，鋪上煮好的杏仁（先用
玉米粉勾芡），再鋪上另一層。放入烤箱中
溫烤到完美褐變。

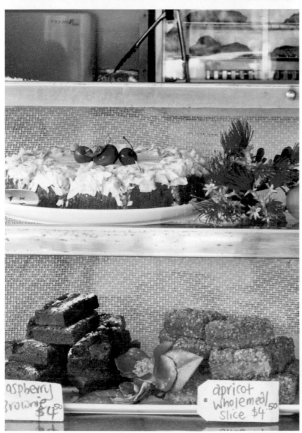

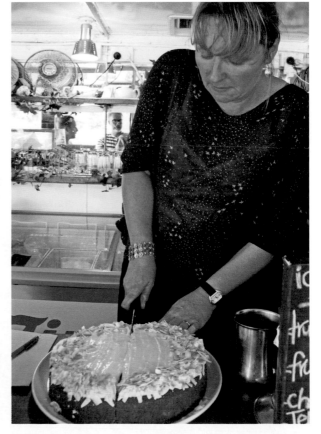

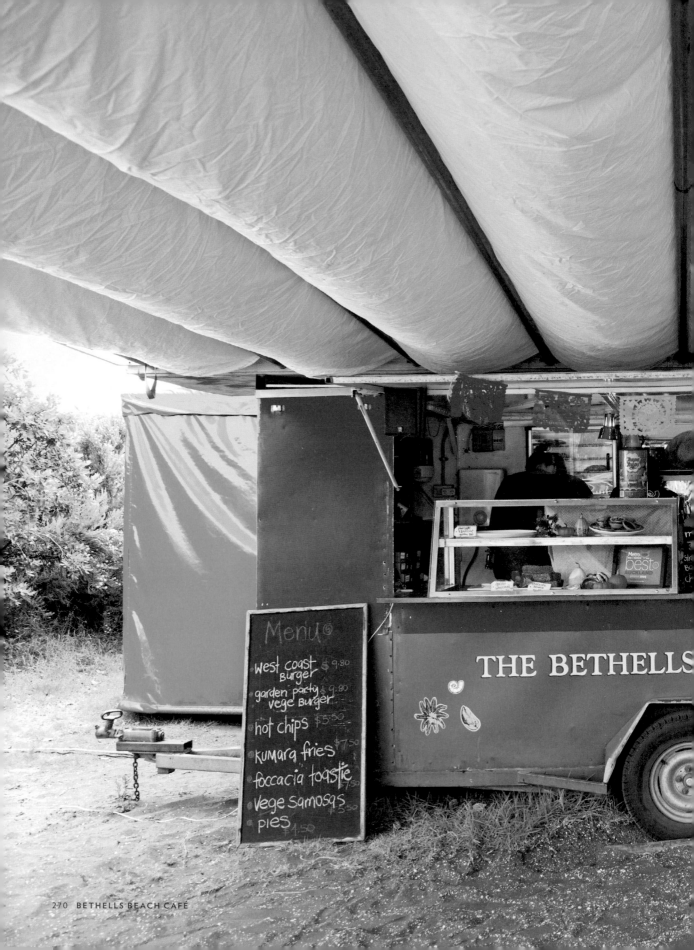

Menu

• West coast Burger $9.80
• garden party vege Burger $9.80
• hot chips $5.50
• kumara fries $7.50
• foccacia toastie $7.50
• vege samosas $5.50
• pies $4.50

THE BETHELLS

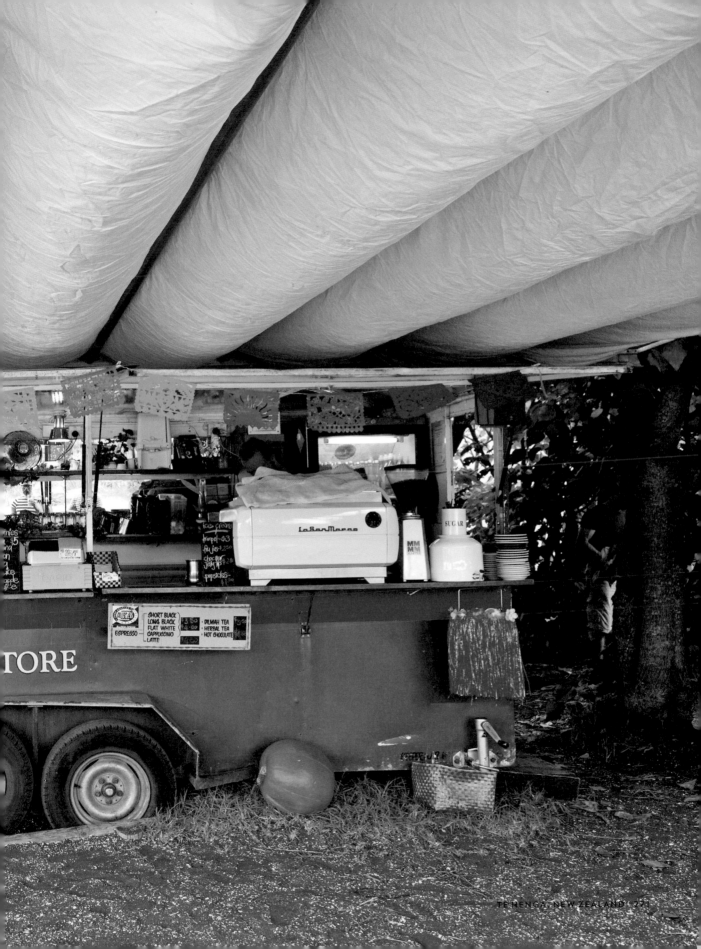

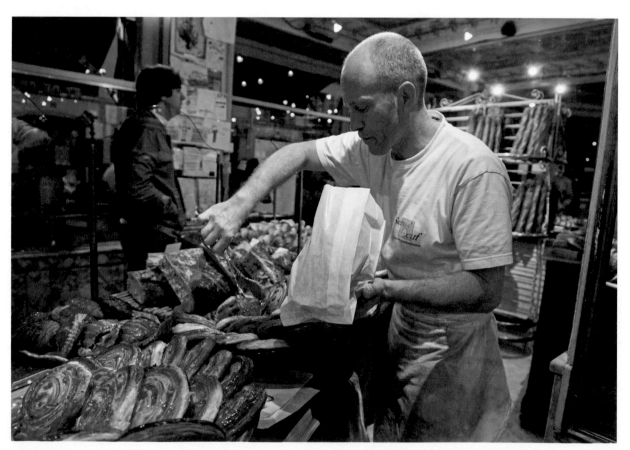

想法麵包店　DU PAIN ET DES IDÉES

克里斯多弗・瓦瑟（Christophe Vasseur）離開時尚界，轉而追求他小時候的夢想——學做烘焙。他花了四個年頭閱讀歷史文獻，嘗試各種不同食譜。他的想法是利用傳統的知識技能，將年久佚失的食譜用新的方法找回來。不論是麵包店的開設地點，還是眾多麵包食譜，其年代都超過一個世紀。前面的接待空間從1880年代蓋好就無法更動。克里斯多弗的作為有一項重要關鍵，就是他研發出麵包有濃郁堅果味和厚層酥皮的方法。每天只要到了午茶時間，我仍會想起他的開心果巧克力捲。

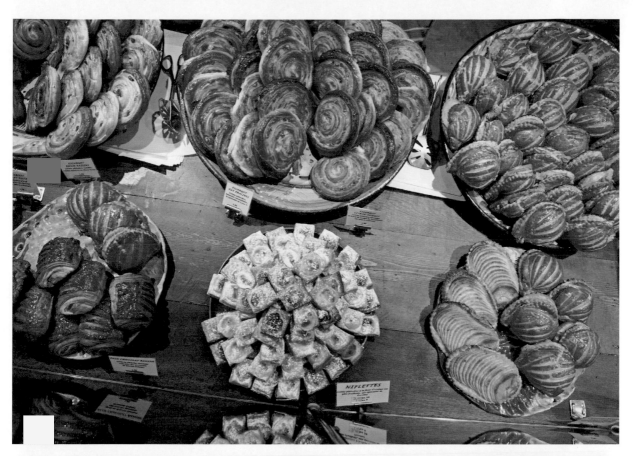

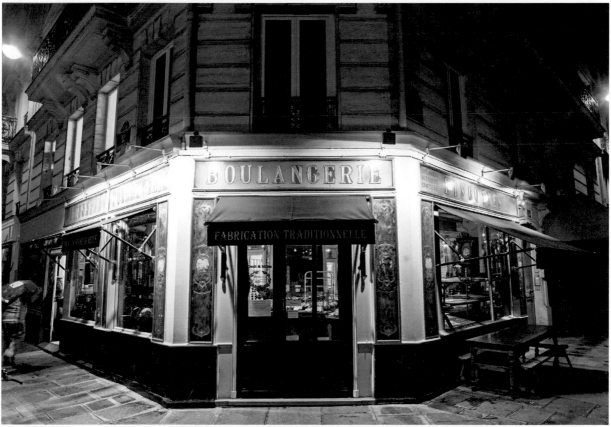

麵包店

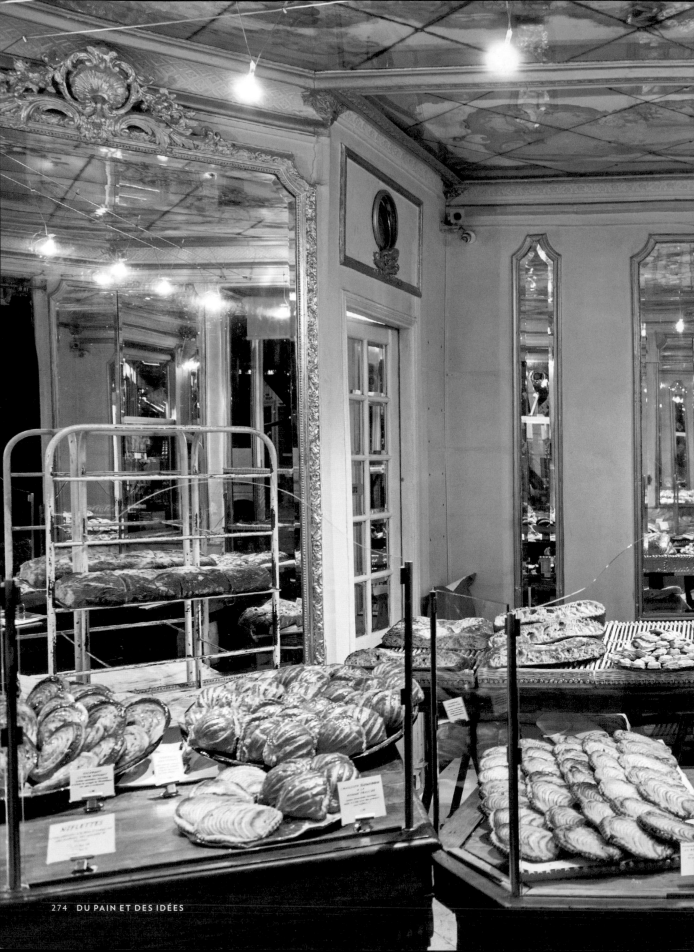

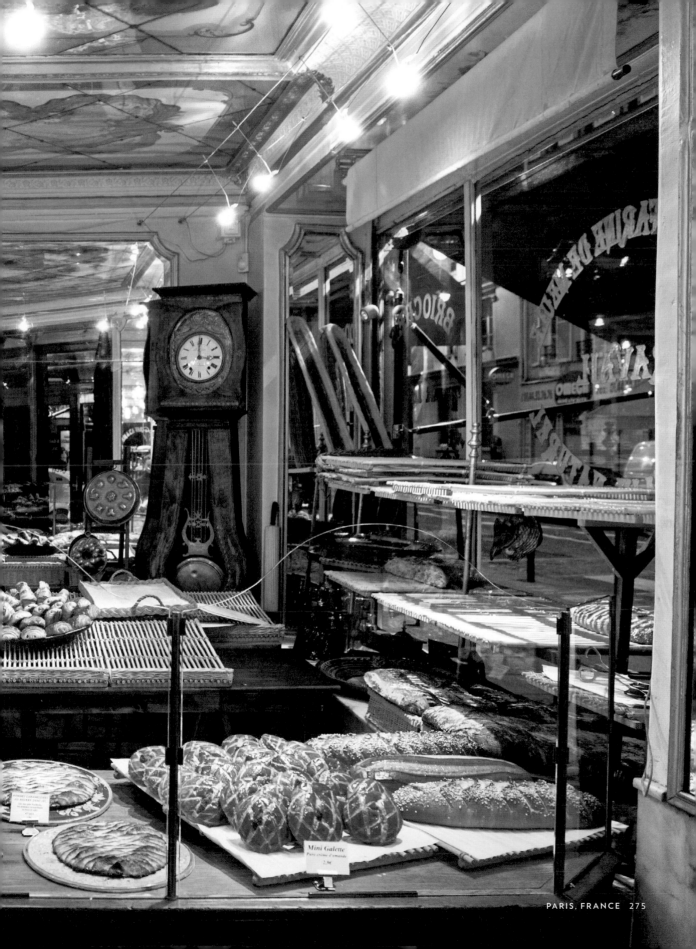

Mini Galette
Pure crème d'amande
2,90

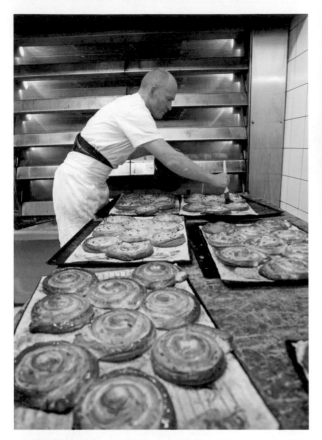

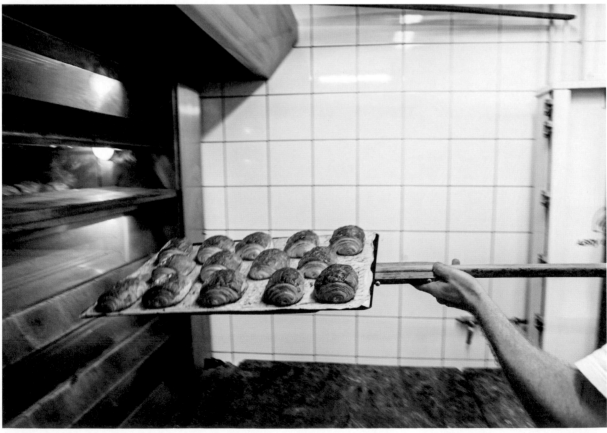

麵包店

↑ 撒上橙花的布里歐什麵包。

開心果巧克力捲。

奶蛋酥（niflettes）是巴黎近郊城鎮普羅萬（Provins）的特產，也就是在泡芙麵團上放橙花卡士達。 →

← 巧克力麵包。

麥斯特兄弟巧克力　MAST BROTHERS CHOCOLATE

2004年，麥斯特兄弟瑞克和麥可（Rick & Michael Mast）開始在他們的公寓實驗製作巧克力。他們完全自學，靠著嘗試、錯誤再改進以及網路討論室的支持，努力不懈。因為在家做巧克力做得很好，兩兄弟於2007年辭去工作，開始在布魯克林經營「麥斯特兄弟巧克力」（Mast Brothers Chocolate）。那時候，他們是紐約市唯一一家「由豆子到巧克力塊」一體作業的製造商，也是世上少數幾家中的一家。所有步驟一開始就由麥斯特兄弟自行開發製作——從獨立設計、本地印刷的獨特包裝到可可豆風乾箱，這個風乾箱是兩兄弟以特定規格的手吹玻璃製作而成。跟顧客溝通巧克力製作的整個過程，是「麥斯特兄弟」事業中很重要的部分。2011年，他們找了一艘貨輪從多明尼加共和國運來20噸可可豆，用意在突顯豆子的來源地，同時也減少碳排放。

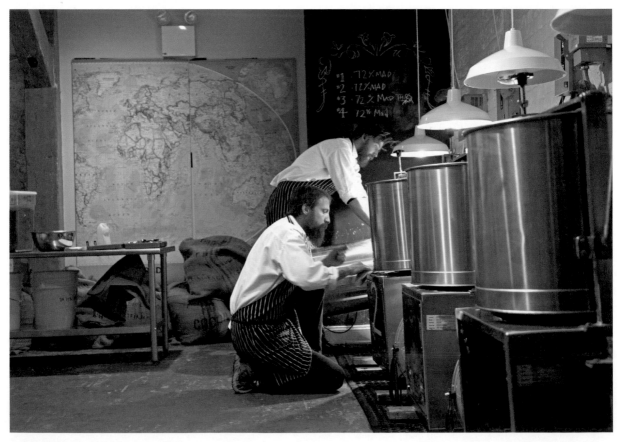

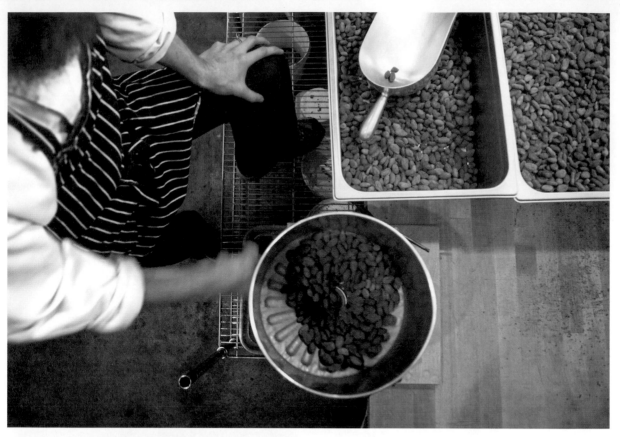

↓ 手磨可可豆。

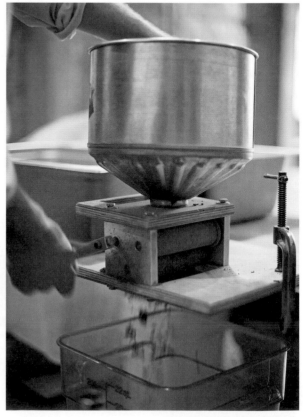

↓ 等待進風乾箱的可可豆碎片。

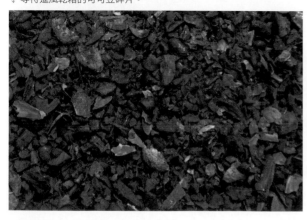

可可豆的磨製及熟成

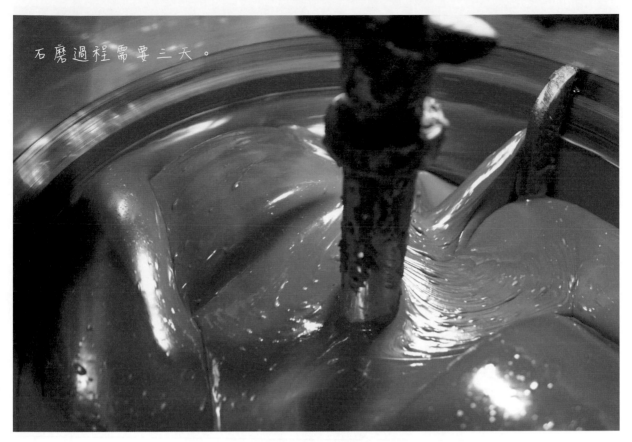

石磨過程需要三天。

嗨，瑞克和麥可！認識巧克力應該知道哪四件事？

① 可可樹長在靠近赤道的地方。
② 巧克力是可可莢裡的可可豆做成的。
③ 可可莢長在可可樹的樹幹上。
④ 可可豆通常都要發酵。

↓ 巧克力熟成中。

↓ 熟成好，準備調溫的巧克力。

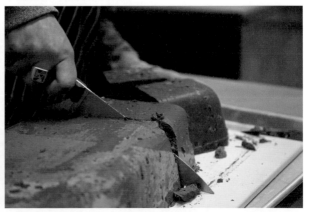

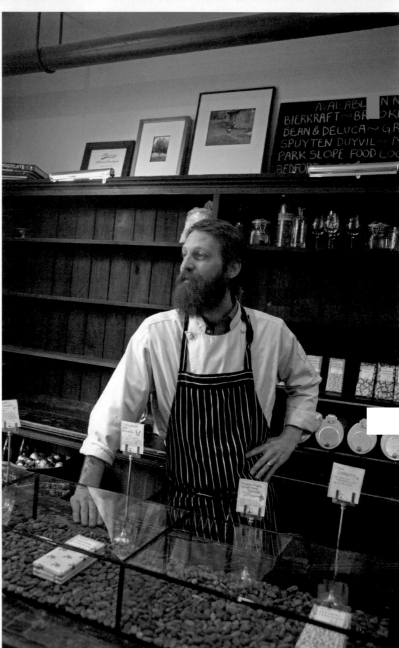

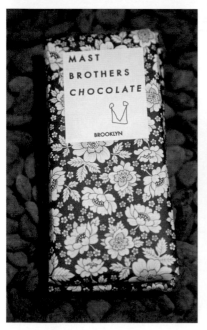

MAST
BROTHERS
CHOCOLATE

BROOKLYN

巧克力吧

如何 ★ 在家 ★ 做巧克力

步驟
① 種可可樹材，收成可可莢，豆子經過發酵，放在太陽下曬乾，再用船運到你的城鎮。或者直接買豆子算了。

步驟
② 烤豆子

烤箱預熱到150℃/300°F。挑掉豆子堆中的樹枝、豆殼、石頭等。放入烤盤烤9分鐘。把烤盤反過來再烤9分鐘。放涼備用。

步驟
③ 弄碎並剝乾豆子

新鮮烤好的豆子放在三筒碎裂機中（或直接用鍋底展敲）。把這些碎裂的殼和碎片放入碗中，用吹風機吹，豆殼較輕會被吹掉！

步驟
④ 石磨

找一個石磨基或研研本。加入適當份量的糖（試試楓糖），一直磨到你喜歡的質地。你的巧克力就做出來了！

步驟
⑤ 替巧克力調溫

要達到美麗光亮的鏡面以及爽口的脆度，先要將巧克力加熱到46℃/115°F使它融化，再降溫到29℃/84°F，然後再加熱到31℃/87°F。倒入你想要的模型中塑型並放涼。

弗拉達達海鮮飯　SA FORADADA

西班牙馬略卡島（Mallorca）上的弗拉達達（Sa Foradada）是家專賣海鮮飯的餐廳，那地方只能搭船到岸邊或爬過圍欄，再穿過古老橄欖園的深長小徑，一路步行才能到達。這家店原來是奧地利大公路易斯·薩瓦多爾（Luis Salvador）的私人宅邸。1972年，艾米里歐·費南德茲（Emilio Fernández）租下來改裝成餐廳。現在由艾米里歐的女兒掌管餐廳前場，艾米里歐在後面火爐邊做海鮮飯。這家店是目前我所見過自然景觀最美麗的餐廳，有機會，我強烈建議你一路健行前往，或將船停泊在港口，到這裡享用美麗的海鮮飯。

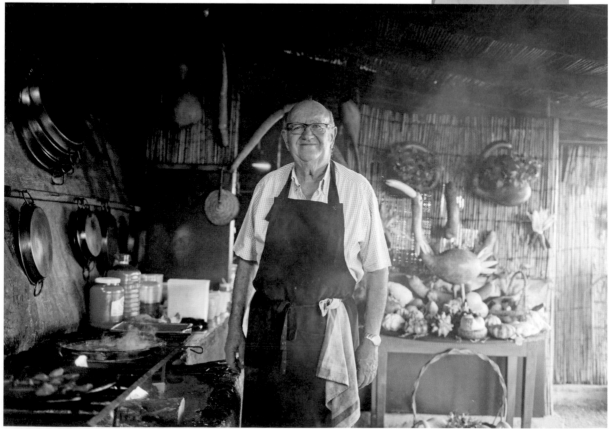

弗拉達達餐廳蓋在峭壁上。
船得停泊在潟湖。如果沒有船，就跳過圍欄。

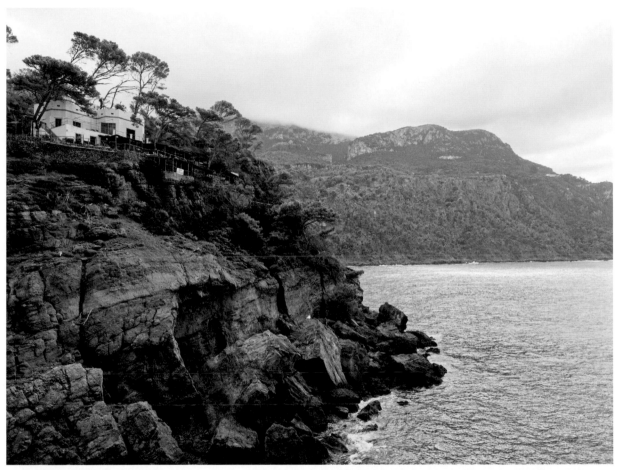

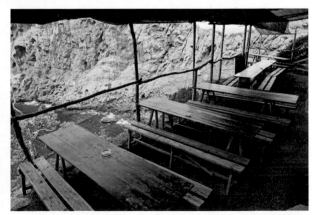

抵達餐廳

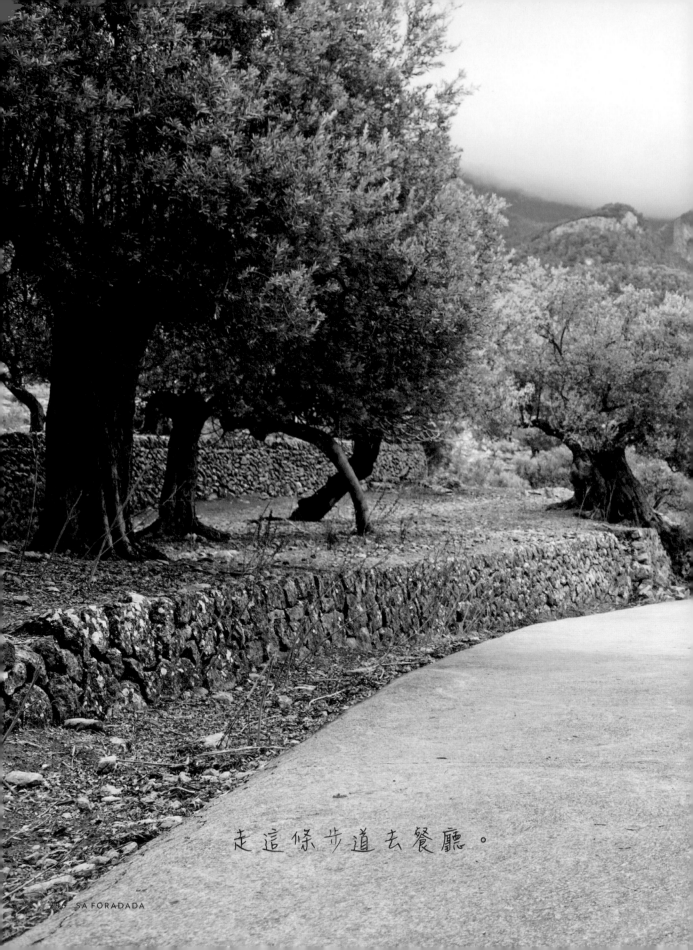

走這條步道去餐廳。

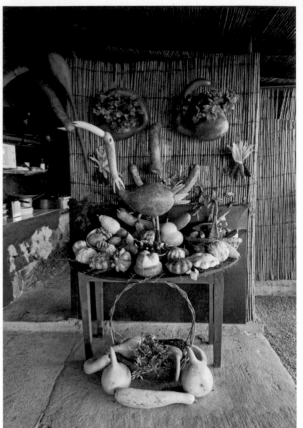

海鮮飯

西班牙海鮮飯，食材有：

Calamar, Sepia, Tomate, Aceite, Ceballas, Arroz y Caldo de Pescado. Gambas, Mejillones, Almejas, patas de Cangrejo y Verduras.

塞爾比的
居家食譜

奧加的橘子塔可莎莎醬

4顆蕃茄丟到水裡煮20分鐘，記得水要蓋過蕃茄。4顆煮好的蕃茄丟進食物攪拌機，外加了湯匙水和一撮鹽，還要丟一大湯匙的白洋蔥末、半顆墨西哥辣椒末(去籽)、半顆橘子汁、半顆橘子乾切了卒了也丟到攪拌機。攪到看起來均勻就好了。我喜歡保留一點果頭粒的口感。

煎過的豆子、巧達乳酪、新鮮羊蕃茄還有萵苣包在硬殼塔可裡，再倒上莎莎醬，就是素食者的大餐。我愛我了。

塞爾比的沙拉義大利麵

你喜歡芝麻菜嗎？喜歡義大利麵嗎？做個義大利麵試試吧。我喜歡用全麥的麵悠久。義大利麵快好時，把新鮮蕃茄切好，放到鍋裡加一點橄欖油煎。然後把足夠大夥兒吃的一大把芝麻菜丟到蕃茄裡，讓它燒軟。等菜軟了，就把煮到彈牙的義大利麵放進來攪拌，再加一些帕瑪森乾酪碎就可以吃了。

奧加的貝殼湯麵

4盎司小貝殼麵

1罐8盎司蕃茄糊罐頭

2塊蔬菜高湯塊

1湯匙橄欖油

一點大蒜鹽

最後裝盤時需要酸奶油

貝殼麵用湯鍋加一點橄欖油煎成焦香，這步驟需要中火煎2分鐘。一旦貝殼麵開始變褐色，加入4杯水、蕃茄糊、高湯和一點大蒜鹽，不然就加新鮮大蒜和一撮胡椒。

小火煮到貝殼麵變軟，起鍋倒丟一大湯匙酸奶油在湯上面就可以吃了。

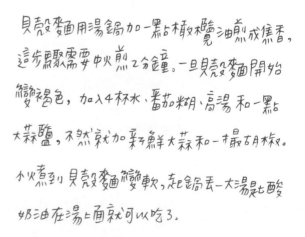

塞爾比的山中男兒味噌湯

半罐新鮮鮭魚紅味噌

32盎司切碎的菇類（可以放香菇、金針菇、龍葵菇、洋菇、木蘑菇或雞油菌菇等）

2根青蔥切細絲

2湯匙橄欖油

1顆大的白洋蔥切碎

醬油

1盒大塊板豆腐切成1～2吋塊狀，水要完全濾乾

找一個不沾鍋，將1湯匙橄欖油用高溫加熱但還不到冒煙的程度。把濾乾水的豆腐小心丟入，灑一湯匙醬油，用中火煎到每一面都焦香，然後起鍋放旁邊備用。

取一個金屬湯鍋，把洋蔥用1湯匙橄欖油以中小火煨煮一下，當洋蔥變得幾乎透明，就把大蒜青蔥和蘑菇丟進去，用中火翻炒，炒到全部食材都軟了，加入4杯水把湯煮開。煮開後轉小火，先把部分的湯舀到大碗裡，加入4湯匙味噌醬，攪到味噌醬完全融化後，再倒回湯鍋裡。如果湯太鹹就加水，如果湯的味道還要濃一點就加味噌。

加入豆腐就可以上桌了。

嗨！這本書有很多食譜，但其實沒有一道是我嘗過的，所以我也不能保證這些食譜都是完整、正確或做得出來。即使做出來，我也不知道好不好吃。全看你是不是想試做看看並嘗嘗結果。如果你真的把某道菜做出來，結果根本是災難一場，請別怪我或我的出版商。要怪也要怪你自己，開玩笑的啦，別當真。請把成品照片放在推特上給我看，我的推特是@theselby。我很樂意看看。

塞爾比 ♡ Selby

致謝

Thank You

感謝這本書裡的每個人物讓我進入你們的世界。Deborah Aaronson，感謝妳絕佳的編輯及永不止歇的支持。Danielle Sherman，多謝妳的啟發、創意協助、照片編輯及最棒的品味。Sally Singer，謝謝妳在我撰寫「Edible Selby」這個專欄時，當我最好的工作夥伴，也謝謝妳幫忙為這書寫前言。Chad Robertson，謝謝你寫的序言及一路上的幫忙。Michael Ian Kaye和Mother New York公司的設計團隊，你們超讚的。我喜歡這本書的設計。Andy McNicol，謝謝你身為這麼好的經紀人。Jonathan Shia，謝謝你幫我做研究，提供寫作建議，查證事實，協助處理書的事。還有Ignacio Mattos，謝謝你啟發我做這件事。

Thank You Abby Aguirre, Abigail Smiley Smith, Akihiro Furuya-san, Al Keating, Alexandre de Betak, Alfred Steiner, Alice Waters, Allison Hopelain, Allison Powell, Amanda Urban, Amory Wooden, Amy Yvonne Yu, Anders Selmer, Angela Crane, Ankur Ghosh, Anna Kent, Anthony Elia, Anthony Myint, Arto Barragan, Aya Kanai, Bagge Algreen-Ussing, Barry Friedman, Beau Bryant, Bernstein & Andriulli, Bill Gentle, Boyz IV Men, Brad Meyer, Brandon Harman, Camilla Ferenczi, Candice Hawthorne, Carlos Quirarte, Carol Alda, Carole Sabas, Caroline Burnett, Casa Brutus, Chelsea Zalopany, Christine Muhlke, Christopher Simmonds, Christopher Vargas, Cocos Cantina Auckland, colette, Coqui Coqui, Damien Poinsard, Dana Cowin, Danika Underhill, Danny Gabai, Darryl Ward, David Blatty, David Gooding, David Imber, David Prior, David Selig, Derrick Miller, Ehrin Feeley, Elke Hofmann, Elle Sullivan Wilson, Emi Kameoka-chan, Emilie Papatheodorou, Eric Ripert, Ewen Robertson, Fanny Gentle, Fanny Singer, Francesca Bonato, Gabi Platter, George Gustines, Great Lake in Chicago, Guillaume Salmon, Hacienda Montecristo, Harry Wigler, Howard Bernstein, Humphry Slocombe San Francisco, Ilana Darsky, Jackie Chachoua, Jacopo Janniello Ravagnan, Jamie Perlman, Jane Herman, Jane Pickett, Janet Dreyer, Jeffries Blackerby, Jennifer A. Murphy, Jennifer Brunn, Jennifer Vaughn Miller, Jenny Golden, Jenny Park, Jeremy Sirota, Jessica Boncutter, John Jay, Johnny Iuzzini, Jules Thomson, Julien David, Junsuke Yamasaki-san, Justin Ongert, Karen Walker, Katie Lockhart, Katrina Weidknecht, Kazumi Yamamoto-san, Kim Hastreiter, Kimi Suzuki-san, Lauren Sherman Winnick, Le Fooding, Lee White, Leslie Simitch, Liam Flanagan, Lidia Fernandez, Lisa Kajita, Lucy Marr, Mariko Munro, Mark Hunter The Cobrasnake, Martin Berg, Martin Sten Bentzen, Martino Gallon, Mary Wowk, Mathias Dahlgren, Matt Kliegman, Maura Egan, Michael Jacobs, Michelle Ishay, Mika Yoshida-san, Mikhail Gherman, Mitch Goldstone, Murray Bevan, Nick Kokonas, Nicolas Malleville, Yuri Nomura-san, Olga Vargas, Olivia Gideon Thomson, Paco Mattos, Paulina Reyes, Pellegrini's Espresso Bar Melbourne, Philip Andelman, Philip Smiley, Phillip Baltz, Rhonda Sherman-Friedman, Richard Selby, Rikki Selby, Rory Walsh, Saltie Brooklyn, Salumi De Stefani, Sarah Andelman, Sawako Akune-san, Saxelby Cheese New York City, Scott Hall, Scott Selby, Seiichi Kamei-san, Showroom 22, Sofia Sanchez Barrenechea, Simon Doonan, Stephen Marr, Steve Heyman, Steve Tager, Stevie Parle, Susan Winget, Sylvia Farago, Sylvia Rupani-Smith, T: The New York Times Style Magazine, Taavo Somer, Takaaki Sato-san, Tallulah Ford Miller, The Department Store Auckland, The Leather King Mitch Alfus, Theresa Kang, Thomas Keller, Trunk Archive, Valery Gherman, Victoria Lagne, We Folk, William Eadon, William Morris Endeavor, Willy Hops, Yoko Hiramatsu-san, Yumiko Sakuma-san, and Yuri Chong.

感謝您購買　**尋味世界餐桌**

為了提供您更多的讀書樂趣，請費心填妥下列資料，直接郵遞（免貼郵票），即可成為奇光的會員，享有定期書訊與優惠禮遇。

姓名：＿＿＿＿＿＿＿＿＿＿　身分證字號：＿＿＿＿＿＿＿＿＿＿＿

性別：□女　□男　生日：

學歷：□國中（含以下）　□高中職　　□大專　　□研究所以上

職業：□生產\製造　□金融\商業　□傳播\廣告　□軍警\公務員

　　　□教育\文化　□旅遊\運輸　□醫療\保健　□仲介\服務

　　　□學生　　　□自由\家管　□其他

連絡地址：□□□＿＿＿＿＿＿＿＿＿＿＿＿＿＿＿＿＿＿＿＿＿

連絡電話：公（　）＿＿＿＿＿＿＿　宅（　）＿＿＿＿＿＿＿

E-mail：＿＿＿＿＿＿＿＿＿＿＿＿＿＿＿＿＿＿＿＿＿＿＿

■您從何處得知本書訊息？（可複選）

　　□書店 □書評 □報紙 □廣播 □電視 □雜誌 □共和國書訊

　　□直接郵件 □全球資訊網 □親友介紹 □其他

■您通常以何種方式購書？（可複選）

　　□逛書店 □郵撥 □網路 □信用卡傳真 □其他

■您的閱讀習慣：

　文　　學 □華文小說　□西洋文學　□日本文學　□古典　□當代

　　　　　　□科幻奇幻　□恐怖靈異　□歷史傳記　□推理　□言情

　非文學 □生態環保　□社會科學　□自然科學　□百科　□藝術

　　　　　　□歷史人文　□生活風格　□民俗宗教　□哲學　□其他

■您對本書的評價（請填代號：1.非常滿意 2.滿意 3.尚可 4.待改進）

　書名＿＿ 封面設計＿＿ 版面編排＿＿ 印刷＿＿ 內容＿＿ 整體評價＿＿

■您對本書的建議：

請沿虛線剪下

電子信箱：lumieres@bookrep.com.tw

傳真：02-86671065

客服電話：0800-221029

Lumières 奇光出版

請沿虛線對折寄回

| 廣 告 回 函 |
| 板橋郵局登記證 |
| 板橋廣字第10號 |

| 信 函 |

231
新北市新店區民權路108-4號8樓

奇光出版　　收

請沿虛線剪下